公共艺术教育
舞蹈课程
的多元化探究

彭渊◎主编

上海交通大学出版社
SHANGHAI JIAO TONG UNIVERSITY PRESS

内容提要

　　作为一种具有非常悠久历史的人体文化形式,舞蹈有着自身特有的艺术审美特性,且已经形成了一套相对较为成熟的艺术体系。本书一共包括七章,从公共艺术教育介绍入手,引入舞蹈教育的多元化发展趋势,以及舞蹈对多元化文化教育的重要性,接着重点阐释了舞蹈艺术语言和动作结构、舞蹈感觉与能力的培养、舞蹈多元化教学实践、舞蹈作品的创作与处理、舞蹈治疗的理论与技术,最后介绍了舞蹈教育与美育之间的关系。本书适合高校教育主管单位和高校课程管理机构的相关人员以及舞蹈教师和学生等阅读参考。

图书在版编目(CIP)数据

　　公共艺术教育舞蹈课程的多元化探究/彭渊主编
. —上海:上海交通大学出版社,2024.5
　　ISBN 978 - 7 - 313 - 28092 - 3

　　Ⅰ.①公…　Ⅱ.①彭…　Ⅲ.①舞蹈—教学设计　Ⅳ.
①J7 - 42

　　中国版本图书馆 CIP 数据核字(2022)第 246416 号

公共艺术教育舞蹈课程的多元化探究
GONGGONG YISHU JIAOYU WUDAO KECHENG DE DUOYUANHUA TANJIU

主　　编:彭　渊
出版发行:上海交通大学出版社　　　　　地　　址:上海市番禺路 951 号
邮政编码:200030　　　　　　　　　　　电　　话:021 - 64071208
印　　制:苏州市古得堡数码印刷有限公司　经　　销:全国新华书店
开　　本:710mm×1000mm　1/16　　　　印　　张:12.5
字　　数:192 千字
版　　次:2024 年 5 月第 1 版　　　　　　印　　次:2024 年 5 月第 1 次印刷
书　　号:ISBN 978 - 7 - 313 - 28092 - 3
定　　价:65.00 元

前言

随着社会结构的多元化发展，人们对学生的多元文化教育越来越重视。多元文化教育主张实施人性化教育，注重提升学生的综合素质。作为多元化文化教育的一个重要环节，多元化舞蹈课程也成为一项重要的创新课程。伴随着学校舞蹈教育理念的更新和课程改革的实施，多元化舞蹈课程必须结合舞蹈教学的特点，在原有的教学形式上不断进行创新发展。在过去的教学过程中，老师是主体，学生被动地接受内容。在多元化舞蹈课程实施过程中，学生在老师的领导下，积极主动地学习，充分发挥自我想象力、合作能力以及创造力，实现了综合素质的提高。

作为一种具有悠久历史的人体文化形式，舞蹈有着自身特有的艺术审美特性，且已经形成了一套相对较为成熟的艺术体系。舞蹈不仅能够给人带来一种美的熏陶，还可以使人身心愉悦，提升精神境界。舞蹈与美育内在的要求完全吻合，进行舞蹈教育能够收获良好的美育效果，即舞蹈教育具有相应的美育功能。舞蹈教育能够提高学生表现美、欣赏美、感受美、创造美的能力，让学生理解舞蹈的美育价值，提高学习的积极性。在信息化时代，对学生进行美育培养对提高他们的综合素质具有积极意义。

快速进步与发展的社会，逐步提升了对现代教育的要求。公共艺术教育也应与时俱进。它既可以全面提升学生的综合素质，还可以在学生心理建设、人格建设等方面发挥至关重要的作用。公共艺术教育中的舞蹈不仅是一种肢体的运动，而且是人"身心合一"的表达，还能深化对"人性"本质的认识与挖掘，这与多元化理论不谋而合。因此，我们有必要深入挖掘研究舞蹈的这一功能，分析舞蹈公选课的功能，并与多元化理论进行对接，在此基础上进

行教育改革实践。本书从介绍公共艺术教育入手，针对舞蹈语言和结构、舞蹈教学的感觉与能力培养进行了分析研究，对舞蹈多元化教学实践、舞蹈艺术作品的创作与处理等做了一定的介绍，并对舞蹈治疗和舞蹈美育教育做了一定的研究。

本书在编写过程中参阅了相关的文献资料，在此谨向这些资料的作者表示衷心的感谢。由于编者水平有限，书中内容存在的疏漏与不妥之处，敬请广大读者批评指正，以便进一步修订完善本书。

目
录

第一章　公共艺术教育与舞蹈教育——————————————— 001

　　第一节　公共艺术教育与舞蹈教育的交融 / 001

　　第二节　舞蹈教育的重要性和社会影响 / 006

　　第三节　舞蹈教育的多元化发展特点 / 011

　　第四节　舞蹈教育的未来走向 / 016

第二章　舞蹈的艺术语言和动作结构——————————————— 021

　　第一节　舞蹈的艺术语言 / 021

　　第二节　舞蹈的动作结构 / 027

　　第三节　舞蹈结构的本质和样式 / 030

　　第四节　舞蹈结构的功能和舞剧结构的模式 / 036

第三章　舞蹈感觉与能力的培养——————————————— 040

　　第一节　舞蹈教学与舞蹈感觉 / 040

　　第二节　舞蹈教学与心理训练 / 048

　　第三节　舞蹈教学与舞蹈能力 / 059

第四章　舞蹈多元化教学实践 ————————————————— 068

　　第一节　舞蹈多元化教学的本质 / 068
　　第二节　舞蹈多元化教学的形式 / 080
　　第三节　舞蹈多元化教学的方法 / 086

第五章　舞蹈作品的创作与处理 ————————————————— 098

　　第一节　舞蹈作品的创作与审美 / 098
　　第二节　舞蹈作品的处理方法 / 106
　　第三节　舞蹈作品的创编技法 / 109
　　第四节　舞蹈作品的音乐创作 / 122
　　第五节　舞蹈作品创编的舞台艺术 / 133

第六章　舞蹈治疗的理论与技术 ————————————————— 142

　　第一节　舞蹈治疗的理论 / 142
　　第二节　舞蹈治疗的技术 / 149

第七章　舞蹈教育与美育 ————————————————— 157

　　第一节　舞蹈教育中的美育价值 / 157
　　第二节　舞蹈美育课程 / 172
　　第三节　舞蹈美育的实施策略 / 183

参考文献 ————————————————— 191

关键词索引 ————————————————— 193

第一章
公共艺术教育与舞蹈教育

第一节 公共艺术教育与舞蹈教育的交融

一、公共艺术教育与舞蹈教育概述

1. 公共艺术教育概述

公共艺术教育是一种包含多种艺术形式，如音乐、视觉艺术、戏剧和舞蹈等的教育方式；而舞蹈教育作为公共艺术教育的重要组成部分，具有与其他艺术形式不同的特殊性。

公共艺术教育的核心在于推广和普及各种艺术形式，让更多人能够体验到艺术的魅力并感受到艺术的独特价值。舞蹈教育在这个过程中扮演着重要角色，因为舞蹈作为一种视觉和身体的艺术形式，能够直接而生动地表达情感和故事，对于培养人们的审美观念和情感有着独特的价值。通过舞蹈教育的推广，我们能够让更多人领略艺术的美妙，提高艺术教育的普及率，使艺术成为人们生活中不可或缺的一部分。

2. 舞蹈教育概述

舞蹈是一种具有高度艺术性且表现力强的形式，通过舞蹈者的动作、姿态和肢体语言，可以传达丰富的情感和意义，这使得舞蹈教育成为一种独特的艺术体验，可以激发学生的创造力和想象力。同时，舞蹈也是一种普遍存在于各种文化中的艺术形式，通过学习不同文化背景下的舞蹈，学生可以加

深对其他文化的理解和尊重,促进跨文化交流和合作。

舞蹈教育不仅关注技巧和动作的学习,还注重学生的身心发展。舞蹈练习可以帮助学生提高身体的协调性、平衡感和灵活性,同时也有助于培养学生的耐心、毅力和自信心。舞蹈通常需要多人协作,要求学生在团队中相互配合,形成紧密的合作关系,这有助于培养学生的团队合作精神和集体意识。舞蹈教育可以帮助学生培养对艺术作品的欣赏能力和批判性思维。学生不仅可以通过自己的表演体验舞蹈,还可以学习分析和理解不同类型舞蹈作品的创作技巧和意图。舞蹈是一种自由的表达形式,鼓励学生发展自己的独特风格和个性。通过舞蹈,学生可以找到一个展示自我、表达情感的舞台。

在有些地区,舞蹈是传统文化遗产的一部分。通过舞蹈教育,这些文化遗产得以被保护和传承。

舞蹈教育在公共艺术教育中具有独特的价值和特殊性。它不仅仅是一种艺术表演形式,更是一种身心发展和文化传承的重要途径。通过舞蹈教育,学生可以培养自信、表达自我、欣赏艺术,同时也能增进对不同文化的理解和尊重。

舞蹈是一种视觉和身体的艺术形式,通过优美的动作和形态,能够直接生动地表达情感和故事。舞蹈演绎的可以是欢乐、悲伤、愤怒、爱等丰富多样的情感,使观众能够在感受到舞者情感的同时与之产生共鸣。舞蹈的独特表达方式使其能够深入人心,让人们在感受和体验艺术的过程中得到情感的启迪与释放。

二、舞蹈教育的作用

1. 舞蹈教育对于审美能力的培养有着积极作用

通过接触不同类型的舞蹈作品,人们可以拓展对于美的认知和理解。舞蹈带来的美感体验能够激发观众的艺术品位,提高审美能力,让人们更好地欣赏和理解艺术之美。在舞蹈教育中,学习欣赏不同风格和类型的舞蹈能够让人们对多样化的艺术形式有更全面的认知,培养包容和开放的审美视野。

2. 舞蹈教育对于情感的培养有着特殊的价值

在舞蹈表演和创作中,舞者需要深入理解角色或情节的内涵,将情感融入舞蹈之中。通过对情感的深入体验和表达,舞者不仅可以提升自我情感的

认知和表达能力,也可以引发观众对情感的共鸣。舞蹈艺术所传达的情感常常能够启迪观众的情感认知,让人们在舞蹈的世界里体味情感的纯粹和真挚。

3. 舞蹈教育在公共艺术教育中扮演着重要角色

舞蹈教育不仅是培养学生舞蹈技巧的手段,更是通过对身体素质、精神状态和社交能力的全面培养,促进学生综合素质提升和人格发展的重要途径。

4. 舞蹈教育对提升学生的身体素质有着显著影响

舞蹈训练可以锻炼学生的身体协调性和灵活性。通过舞蹈动作的练习和舞蹈姿势的塑造,学生可以更好地掌握自己的身体,提高姿势的优美感和动作的流畅性。舞蹈教育也能增强学生的耐力和柔韧性,有利于促进学生的身心发展。

5. 舞蹈教育在提升学生精神状态上具有积极作用

在学习舞蹈的过程中,学生需要面对各种挑战和困难,例如技术上的难点和舞台表演的压力,通过克服这些困难,学生可以培养坚持不懈的毅力。舞蹈也有助于提升学生的自信心,因为在表演时他们需要展示自己,赢得观众的认可,这对于学生的自我认知和自尊心的建立非常重要。

6. 舞蹈教育对学生的社交能力有着积极的促进作用

舞蹈通常需要学生与其他舞者合作,形成一个默契的团队。在团队合作中,学生学会倾听和尊重他人的意见,学会在协作中互相支持。这种团队协作的能力不仅对于舞蹈表演非常关键,在学生的日常生活和职业发展中也十分重要。

7. 舞蹈教育有利于培养学生的节奏感和创造力

节奏感是指学生能够感受和把握音乐的节奏,这对于舞蹈演绎非常重要。创造力是指学生在表演中可以通过自己的理解和想象,赋予舞蹈作品更加个性化的呈现,培养这些能力有助于学生在艺术领域和其他创造性领域展现出更大的天赋和潜力。

三、舞蹈教育的特点

舞蹈教育是一种涵盖广泛艺术领域的教育形式,它不是简单地与其他公共艺术教育形式隔离开来,而是与其他艺术形式相互交融、相互影响。舞蹈教育的包容性和多样性使得它能够从其他艺术形式中汲取创新思维和表达

手法，从而使舞蹈教育变得更加丰富多元。

1. 包容性

舞蹈作为一种艺术形式，常常受到音乐、戏剧、绘画等其他艺术形式的启发和影响。例如，舞蹈编舞者可能会借鉴音乐的旋律和节奏，将其融入舞蹈动作中，使得舞蹈更具有节奏感和表现力。同时，舞蹈常常与戏剧相结合形成舞剧，通过表演和舞蹈来诉说故事使得舞蹈教育不再局限于单一的舞蹈形式，而是吸纳了其他艺术元素的多元艺术形式。

舞蹈教育也鼓励学生发掘和表达自己独特的艺术个性，不同学生的创意和风格都会受到尊重和鼓励，这使得舞蹈教育成为一个开放的平台，各种不同背景和文化的学生可以相互交流、相互影响。舞蹈教育的包容性也促进了跨学科合作，比如与音乐、视觉艺术等其他艺术形式的交叉，使得舞蹈作为一种艺术形式能够更加综合、全面地展现出来。

2. 多样性

舞蹈教育的多样性使得它能够容纳各种不同的舞蹈风格和技巧。不同国家和地区的舞蹈文化各具特色，舞蹈教育可以通过学习和传承这些传统舞蹈形式来丰富自身。同时，现代舞蹈、爵士舞、街舞等新兴的舞蹈风格也被纳入舞蹈教育的范畴，使得学生有机会接触不同的舞蹈形式，拓宽视野，培养多样化的舞蹈技巧。

四、其他公共艺术教育与舞蹈教育的交融

舞蹈教育不是与其他公共艺术教育分离开来的单一形式，而是与其他艺术形式相互交融、相互影响的多元艺术教育。舞蹈教育通过吸纳其他艺术形式的创新思维和表达手法，使其变得更加丰富多样，同时也能够促进不同背景和文化的学生相互学习，开阔视野，培养创意性和包容性。在这样的教育环境下，学生将有更多机会发展和展现自己的艺术潜力，成为更全面和综合发展的艺术家。

1. 舞蹈对于其他公共艺术教育

舞蹈教育作为一种独特的艺术形式，为公共艺术教育带来了新的教育内容和艺术形式。通过舞蹈教育，学生们能够接触和学习不同类型的舞蹈，包括现代舞、古典舞、民族舞等，这为他们带来了艺术和审美的全新感受；舞蹈

教育在教学过程中常常注重学生的身体感知和动手能力的培养,这种教育方法不仅丰富了传统的艺术教育方式,也更加注重对学生的身体协调性和表现能力的培养,让学生在实践中感受艺术的乐趣;舞蹈教育鼓励学生在舞台上表达自己的情感和观点,这种创造性的训练有助于学生在公共艺术教育中培养自己的独特思维和表现风格,从而使公共艺术教育更加个性化和多元化;通过舞蹈表演和训练,学生能够逐渐克服羞怯和自卑心理,增强自信心和表达能力,这些积极的心理改变也促进学生在公共艺术教育中更加积极主动地展现自己,提升整体教育效果;舞蹈教育不仅关注学生的技术训练,也注重学生身心的全面发展。在公共艺术教育中,舞蹈教育的理念已影响到其他艺术领域,使得整体艺术教育更加注重学生的身心健康和全面发展;舞蹈教育的不断实践和创新,推动了公共艺术教育的改革,教育机构和教育者借鉴舞蹈教育的成功经验,逐步改进和完善公共艺术教育的课程设置和教学方法,使公共艺术教育更加符合时代需求。

通过舞蹈教育,学生不仅在艺术领域获得更广泛的知识和技能,还在身心发展、自信心和创造力等方面受益匪浅。同时,舞蹈教育也为公共艺术教育注入了新的元素,使得公共艺术教育更加多样化、个性化。

2. 其他公共艺术教育对于舞蹈

其他公共艺术教育与舞蹈教育的交融是一个相互影响、相互提升的过程,这种交融在多个层面产生了积极的影响,不仅使得舞蹈教育更加丰富多元,也使得公共艺术教育更加活力四射,充满了更多可能性。

(1)其他公共艺术教育与舞蹈教育的交融丰富了舞蹈教育的内容和形式。舞蹈作为一门艺术形式,通过与其他艺术领域的交流融合,可以吸收来自戏剧、音乐、视觉艺术等方面的灵感,使得舞蹈作品更具创意和深度。例如,在戏剧和舞蹈的结合中,可以创造更具叙事性和表现力的舞台作品,使得舞蹈教育更贴近现实生活和观众情感。

(2)其他公共艺术教育为舞蹈教育提供了更广阔的舞台。在公共艺术教育的平台上,学生和舞者有机会与不同文化背景、兴趣爱好的人们进行交流互动,这种多样性的交流促进了舞蹈表演艺术的传承和发展。同时,公共艺术教育也为学生提供了更多展示作品的机会,使得学生能够更充分地展示他们的创作成果。

（3）舞蹈教育为其他公共艺术教育注入了新的活力。舞蹈作为一种身体表现的艺术形式，强调形体美和动作的表现力，为公共艺术教育带来了新的元素。例如，在公共表演和活动中加入舞蹈元素，可以增加表演的吸引力和趣味性，吸引更多观众参与其中。此外，舞蹈教育也鼓励学生和舞者参与公共艺术活动，让更多人感受到艺术的魅力。

其他公共艺术教育与舞蹈教育的交融是一个相互促进、相得益彰的过程。舞蹈教育通过与其他艺术形式的交流融合，丰富了自身的内容和形式；公共艺术教育为舞蹈教育提供了更广阔的舞台和观众群体，同时也得到了舞蹈艺术注入的新活力。这种交融不仅丰富了艺术教育的内涵，也使得公共艺术教育更加生动有趣，充满了更多的可能性，让更多人受益于艺术的魅力。

第二节　舞蹈教育的重要性和社会影响

一、舞蹈教育的重要性

1. 提升身心健康的水平

舞蹈的益处远不止于身体层面，它在心理健康方面也发挥着重要的作用。通过舞蹈人们可以体验到许多积极的心理效益，包括减轻压力、提升自尊和自信心，以及促进情感表达和社交互动等。

（1）舞蹈是一种缓解心理压力的方式。在现代生活中，人们常常面临各种压力和焦虑，而舞蹈提供了一个自由、愉悦的表达途径，让人们能够释放紧张情绪。跳舞时身体的动作和节奏可以帮助人们专注于当下，忘却烦恼和压力，从而降低心理紧张程度，达到放松心境的效果。

（2）舞蹈对于自尊心和自信心的提升有着显著的影响。学习和掌握舞蹈技巧可以提升个人的成就感，特别是在不断进步的过程中。而在舞台上或社交场合展示自己的舞蹈才华，得到观众的认可和赞赏，也会增强个人的自信心和自我价值感。舞蹈教育强调团队合作和互动，注重培养学生的自信心和表现力，这些特质在日常生活和以后的职业发展中都有积极影响。

（3）舞蹈还是一种情感表达的艺术形式，有助于人们更好地认识和理解

自己的情感。通过舞蹈，人们可以用身体语言来表达内心的感受，释放情感，并增进对自己情绪的认知。这对于情感压抑或情绪困扰的人来说，是一种积极的情感解放途径。舞蹈表演也可以激发观众的情感共鸣，营造情绪化的氛围，使得舞台与观众之间形成强烈的情感连接。

（4）舞蹈作为一种社交活动，能够促进人际互动和社交技能的培养。在舞蹈班级或团体中，学员们需要相互合作、协调动作，共同创造和表演舞蹈作品。这种合作与社交过程不仅增进了学员之间的友谊，还培养了团队意识和沟通能力。同时，舞蹈演出和参与舞蹈社区活动，也为人们提供了结识新朋友、扩展社交圈的机会，有利于促进社会融入感。

舞蹈的心理益处不容忽视。它是一种非常综合的艺术形式，不仅能锻炼身体，提高肌肉力量以及身体灵活性和协调性，同时也能够减轻压力，提升自尊心和自信心，促进情感表达和社交互动。通过舞蹈，人们可以寻求心身平衡，享受艺术带来的美好体验，让生活更加充实。

2. 培养艺术素养

舞蹈作为一种艺术形式，是一门集身体表现、音乐、情感和创意于一体的独特艺术。它不仅是一种优美的身体动作的呈现，更是一种通过动作和节奏来表达情感、思想和故事的媒介。在舞蹈教育中，学生将接触到各种不同类型的舞蹈形式，如古典芭蕾、现代舞、民族舞等，从中培养出对艺术的热爱和欣赏能力。

（1）舞蹈教育可以提高学生的审美能力。在舞蹈的表演和观赏中，学生将不断接触到各种美学元素，如线条、动作、姿态、音乐等，这些元素相互融合，形成了令人心驰神往的舞蹈画面。通过欣赏和体验这些美学元素，学生的审美观念将逐渐得到培养和提升，从而更加敏锐地感知和欣赏美的存在。

（2）舞蹈教育能帮助学生理解和欣赏不同文化和艺术形式。不同国家和地区都有其独特的舞蹈文化，每种舞蹈都反映了当地人民的历史、传统和价值观。通过学习不同类型的舞蹈，学生可以了解其他文化的独特之处，并且从中感受到不同文化背后的情感和智慧。这种跨文化的交流和理解，有助于培养学生的国际视野和包容心态，使他们成为具有全球意识的现代公民。

（3）舞蹈教育有助于培养学生的创造力和表现力。在舞蹈表演中，学生

不仅要学会模仿和掌握规定动作,还需要在这些基础上加入自己的创意和情感,展现个性和独特的表现方式。这种自由的创作和表达过程,能够激发学生的想象力和创造力,培养他们独立思考和自信表达的能力。

舞蹈教育作为艺术教育的重要组成部分,不仅能够帮助学生提高审美能力和艺术欣赏能力,更重要的是,它通过不同舞蹈形式的学习,帮助学生更好地理解和欣赏各种文化和艺术形式。舞蹈教育不仅是对身体的训练,更是一种对心灵和思想的陶冶,让学生在美的世界中感受成长,体验艺术的魅力,成为拥有丰富内涵和全面素养的个体。

3. 培养社交技巧

舞蹈教育在培养学生的人际交往能力和团队合作意识方面扮演着重要的角色。通过舞蹈学习和表演,学生能够在互动中获得深刻的体验,并在这个过程中发展出以下两方面的能力。

(1) 舞蹈教育提供了学生与其他舞者和观众交流的机会,从而提高了学生的人际交往能力。在舞蹈演出中,学生们与其他舞者一起分享舞台,共同表现作品。通过合作和表演,学生们学会了倾听和理解他人,以及如何用身体语言和表情与他人沟通。这种能力不仅在舞蹈领域有用,在日常生活中也能使学生更好地与他人建立联系、交流和解决问题。

(2) 舞蹈教育强调学生之间的互动和协作,提升学生的共情能力。在舞蹈课堂上,学生通常会进行合作练习、伙伴练习等活动,这种互动让学生们更好地理解和尊重他人。他们会感受到自己对伙伴的重要性,从而学会在互动中学会体谅和支持他人。这种意识能够在学生的人际关系中带来积极的影响,增进友谊,减少冲突。

舞蹈教育不仅是一种艺术学科的学习,更是一种促进学生个人和社会发展的过程。通过舞蹈教育,学生能够提高人际交往能力,增强团队合作意识,学会理解和尊重他人。这些能力不仅在舞蹈领域发挥作用,还能使学生在日后的生活中受益,是他们成为更全面发展的个体和更有责任心的社会成员的基石。

4. 提升创新思维

舞蹈教育作为一种艺术教育形式,不仅在于教授学生各种舞蹈技巧和舞蹈风格,更重要的是培养学生的创新思维和创作能力。在舞蹈教育中,学生

不仅被要求模仿和掌握传统的舞蹈动作,还被鼓励去表达自己的创意和情感,从而能够在舞蹈创作和改编中发挥创新精神。

（1）舞蹈教育通过提供一个创造性的学习环境,鼓励学生展现自己独特的表达方式。在舞蹈课堂上,教师通常会鼓励学生发挥想象力,表达个人的情感和理解。学生可以通过舞蹈来表达自己对生活、社会和文化的认知,这种个性化的表达不仅激发了学生的创造力,还培养了他们在舞蹈创作中敢于冒险、敢于创新的勇气。

（2）舞蹈教育注重培养学生的观察力和理解力。在学习不同舞蹈风格和舞蹈动作时,学生需要仔细观察舞者的表演,理解舞蹈动作的内涵和情感表达。通过深入了解各种舞蹈元素,学生可以更好地理解舞蹈的结构和规律,从而在创作和改编舞蹈时更加得心应手。这种观察力和理解力的培养为学生的创新提供了坚实的基础。

（3）舞蹈教育强调团队合作和集体创作的重要性。在一些舞蹈项目或演出中,学生可能需要与其他舞者一起合作创作舞蹈作品。通过与他人的协作和交流,学生学会倾听他人的观点和理解不同的艺术观念。这样的合作经验不仅能够拓展学生的思维,还促使他们在集体创作中发挥创新能力。

（4）舞蹈教育鼓励学生勇于尝试和正确面对失败。在舞蹈创作过程中,学生可能会面临各种挑战和困难,舞蹈教育教会学生将失败视为学习和成长的机会,鼓励他们不断尝试和改进。这种积极的态度不仅培养了学生在面对问题时寻找创新解决方案的能力,同时也增强了他们的自信心和毅力。

综上所述,舞蹈教育的价值不仅在于传授舞蹈技巧和知识,更在于培养学生的创新思维和创作能力。通过鼓励个性化的表达、培养观察力和理解力、强调团队合作和正确面对失败,舞蹈教育使学生能够在各种情境中发挥创新精神,为舞蹈艺术的传承与发展贡献更多的可能性。同时,通过舞蹈教育培养出来的创新思维和创作能力也将使学生在其他学习领域和未来的生活中受益匪浅。

二、舞蹈教育的社会影响

1. 社会层面

在社会层面,舞蹈教育的普及和推广对社会公众的艺术素养有着积极的

影响。

（1）提高大众的艺术欣赏水平。通过舞蹈教育，普通市民可以接触和学习到舞蹈这种艺术形式，从而提高对艺术的认识和欣赏水平。这不仅使得观众更容易理解和感受艺术家的创作，还培养了公众对于审美的敏感性，让更多人对艺术产生兴趣。

（2）丰富大众的文化生活。舞蹈作为一种文化载体，可以表达不同民族、地域、历史背景的文化内涵。通过学习和欣赏舞蹈作品，公众可以更好地了解和认识不同文化的独特之处。这样的文化交流促进了文化多样性的发展，让社会更加包容和开放。

（3）在弘扬和传播各种艺术和文化方面发挥重要作用。通过学习舞蹈，学生和舞者能够传承和发展本土的舞蹈传统，保护和传承民族文化。同时，舞蹈也是一种国际性的艺术语言，通过跨国界的交流演出，舞蹈教育成为促进不同文化之间相互理解的桥梁，让不同国家和地区的人们能够共享不同文化的美妙。

（4）带动舞蹈艺术创新发展。当更多人参与舞蹈教育中，舞蹈界的人才储备将不断壮大，为舞蹈艺术的创新注入新的动力。这些新生力量可能会带来新的舞蹈风格、新的创作理念，推动舞蹈艺术的不断发展。舞蹈教育也鼓励舞蹈家在创作中表达对社会、生活和时代的思考，让舞蹈作品更富有深度和时代性。

通过提高公众的艺术素养，丰富大众的文化生活，弘扬和传播各种艺术和文化，舞蹈教育为社会创造了更多的价值。它不仅是一种艺术教育，更是推动社会文化进步和发展的重要力量，让人们在日常生活中感受到艺术的美妙和价值。

2. 在全球化层面

在全球化背景下，舞蹈教育的推广和发展具有重要意义，因为它有助于促进文化交流和互相理解。随着全球化进程的加速，各种文化和艺术形式跨越国界相互融合，为舞蹈教育提供了更广阔的发展空间。

（1）有利于促进全球文化交融。舞蹈是一种具有强烈文化特征的艺术形式，每个地区和国家都有独特的舞蹈风格和传统。随着舞蹈教育的推广，不同文化的舞蹈被引入全球范围内的学习和表演中。学生和舞者通过学习不

同文化的舞蹈,体验和感受不同的审美观念和艺术表现,从而促进了文化的交流和融合。这种交流让人们深入了解其他文化,消除误解和偏见,促进了不同文化之间的和谐与互动。

(2)使得更多的舞蹈风格得以传播和保护。当学生和舞者学习来自世界各地的舞蹈时,他们会体会到文化的多样性和丰富性,这种体验有助于培养人们的文化包容性和开放性,使得全球范围内的文化多样性得到尊重和传承。

(3)有利于促进跨文化友谊。舞蹈是一种非语言性的艺术表达,它能够跨越语言和国界,让人们用身体语言来传达情感和思想。通过舞蹈教育的推广,人们可以通过共同的艺术语言进行交流和交融,促进跨文化之间的友谊和和平。舞蹈节、交流活动和合作项目等都成为增进不同国家和地区人民之间情感和理解的桥梁。

(4)为舞者和舞蹈教育者提供更广阔的职业发展机会。舞者可以通过参与国际舞蹈节和演出,展示自己的才华,并与来自其他地区的艺术家合作。同时,舞蹈教育者也有机会到不同国家授课和交流经验,推广本国的舞蹈文化。这种跨国合作和交流有助于提高舞者和舞蹈教育者的专业水平,促进全球范围内舞蹈艺术的繁荣和发展。

全球化背景下舞蹈教育的推广和发展不仅是艺术教育的进步,更是促进文化交流、拓展文化多元性、促进和平与友谊的重要途径。通过学习和欣赏不同文化的舞蹈艺术,人们可以更好地理解和尊重其他文化,从而建立起跨文化的桥梁,让世界在舞蹈的律动中更加和谐共融。总之,舞蹈教育在社会各个层面都有着重要的影响力,还促进了不同文化之间的交流。

第三节 舞蹈教育的多元化发展特点

舞蹈教育在当今社会面临着日益多元化的发展趋势,这种多元化体现在舞蹈教育的内容、形式、教学方法、学习者群体以及教育目标等方面。多元化的发展使得舞蹈教育更加丰富多样,能够更好地满足不同学生的需求,也推动了舞蹈艺术的传承和创新。

1. 内容多元化

传统的舞蹈教育着重于技巧训练和传统舞蹈形式的学习。学生在这种传统教育中注重技巧的培养，努力掌握舞蹈的动作和步法，以追求优雅和精准的表演。同时，也会学习传统舞蹈的历史和文化背景，了解其起源和演变。然而，随着社会的进步和全球化的趋势，现代舞蹈教育逐渐将多元文化融入其中。这样的转变使得学生不仅能学习传统的舞蹈风格，还能接触到来自不同文化背景的舞蹈形式，如民族舞、爵士舞、现代舞等。这种内容多元化为学生提供了更广阔的学习机会，让他们更全面地认识和体验世界各地的舞蹈艺术。

多元文化的融入使得舞蹈教育不再局限于特定地域和民族的舞蹈，而是在全球范围内寻找灵感和创意。学生可以通过学习不同文化背景的舞蹈，了解其他民族的价值观、生活方式以及艺术审美，进而促进文化之间的交流和理解。这样的教育方式培养出更具开放思维和包容心态的舞者，他们能够更好地欣赏和尊重不同文化的表达方式。

除了文化交流，多元文化的融入还丰富了舞蹈作品的创作和表演。舞者可以将来自不同文化背景的元素融合在舞蹈中，创造出独具风格和深度的作品。这种跨文化的创作不仅增加了舞蹈作品的艺术价值，也能更好地传达全球共同的情感和主题，让观众感受到共鸣。

总体而言，现代舞蹈教育中多元文化的融入为学生带来了更广泛的学习体验，丰富了舞蹈艺术的内涵。通过接触不同文化的舞蹈形式，学生的视野得到拓宽，他们更能理解和尊重多样性。同时，跨文化的创作和表演使得舞蹈艺术更加丰富多元，成为促进文化交流和理解的重要桥梁。这种融合不仅使得舞蹈教育更加综合和全面，也为舞者和观众带来了更丰富的艺术体验。

2. 形式多元化

随着科技的发展和互联网的普及，舞蹈教育的形式正日益多元化。传统的面授教学虽然仍然存在，但如今更多的舞蹈学习者选择在线课程或者视频课程，这种转变为舞蹈教育带来了许多积极的影响。

（1）使得舞蹈教育的传播范围更加广泛。传统的面授教学通常受限于地理位置，只有当地的学生才能参与其中；而通过在线课程和视频课程，学生们可以随时随地接触到优质的舞蹈教育资源，不再受地域限制，这为更多对舞

蹈感兴趣的人们提供了学习舞蹈的机会。

（2）解决学习时间的限制。在传统的面授教学中,学生通常需要按照固定的时间表前往学习场所,这对于学生来说可能并不方便;而在线课程和视频课程的灵活性使得学生可以根据自己的时间安排进行学习,无须担心与其他日常事务的冲突,从而更容易坚持学习。

（3）为舞蹈教育注入创新的元素。通过在线平台,舞蹈教师和学生能够更好地运用现代科技工具,例如高清视频、虚拟互动教学等,使得教学更加生动有趣。学生可以通过不同的摄像角度和缓慢播放来更好地理解舞蹈动作和技巧,获得更便捷的学习体验。

无论是在线课程还是视频教学,都使得舞蹈教育的传播范围更广,时间限制得到缓解,同时也为教师和学生带来了更多创新的教学方式。然而,教育者仍需关注在线教学中可能存在的挑战,确保学生能够获得高质量的舞蹈教育,并保持学习的动力和自律。

尽管舞蹈教育形式的多元化带来了许多优势,但也存在一些挑战。在线教学可能会导致学生与教师之间的面对面交流减少,这可能影响对学生舞蹈技巧的指导和反馈。此外,学生还需要在自主学习中保持自律并持之以恒,这对于学生来说可能需要更强的自我管理能力。

3. 教学方法多元化

在现代舞蹈教育中,教学方法的多元化成为一种显著的趋势。舞蹈教育不再局限于传统的教师授课方式,逐渐转向注重学生的主体性和创造性,这一变化体现在采用了各种启发式教学、合作学习和项目制教学等先进方法。

（1）启发式教学强调通过提出问题、引发思考来激发学习主动性。在舞蹈教育中,老师可能会给学生展示一段精彩的舞蹈作品,然后提出一系列问题,引导学生深入思考其中的舞蹈元素、情感表达和创意构思。学生通过自己的思考和发现,获得对舞蹈艺术的深刻理解,这种启发式教学激发了学生的学习热情和主动性,培养了他们的独立思考能力。

（2）合作学习是指学生通过小组合作的方式共同完成学习任务。在舞蹈教育中,学生可能会分成小组,共同研究一种舞蹈风格或主题,然后合作创作舞蹈作品。在合作学习中,学生之间相互协作,交流思想,共同解决问题,这不仅加强了他们的团队合作能力,还培养了他们对不同观点的尊重和理解。

同时,合作学习也促进了学生在创作过程中的互相启发,激发了更多创意的涌现,使得舞蹈作品更具多样性和创新性。

(3)项目制教学是指以项目为单位进行教学,学生通过完成一个个有趣的项目来学习知识和技能。在舞蹈教育中,可以设置各种具有挑战性和实践性的项目,如创作一部舞蹈短片、策划一场舞蹈演出等。通过这种方式,学生能够全方位地了解舞蹈的各个方面,包括编舞、音乐选择、舞台设计等。项目制教学鼓励学生积极参与,并从实际操作中学习和掌握知识,培养了他们的动手能力和实践经验。

舞蹈教育的教学方法正在朝着多元化的方向发展。启发式教学激发了学生的学习主动性,培养了学生的独立思考能力;合作学习加强了学生的团队合作意识和创意能力发展;项目制教学培养了学生的动手能力,丰富了实践经验。这些方法的应用使得舞蹈教育更加灵活多样,更加贴近学生的需求和兴趣,促进了学生全面素质的培养,也为舞蹈教育的进一步发展注入了新的活力。

4. 学习者群体多元化

学习者群体的多元化是舞蹈教育领域的一个显著特点,这一多元化涵盖了各个年龄段和不同需求的人群,为舞蹈教育带来新的挑战和机遇。

(1)舞蹈教育吸引了一大批专业舞者和舞蹈学生。这些学习者通常有着较高的舞蹈天赋和激情,他们希望通过系统的专业培训和学习将舞蹈技艺不断提升,成为出色的舞者或舞蹈教育者。舞蹈学校和艺术院校为这部分学习者提供了系统的专业舞蹈教育,培养他们在舞台上展现出优美身姿和出色技巧的能力。

(2)舞蹈教育也吸引了大量的业余爱好者。这些人群通常并非专业舞者,而是对舞蹈充满热爱和兴趣的普通群众。学习舞蹈对他们来说是一种放松和享受的方式,通过舞蹈,他们可以表达情感,减轻生活压力,增进身心健康。舞蹈教育机构为这部分学习者提供了灵活的学习计划,让他们在繁忙的生活中抽出时间来学习和练习舞蹈。

(3)舞蹈教育还关注其他特殊群体。老年人舞蹈教育在近年来得到了越来越多的关注。舞蹈可以为老年人提供一种健康、活泼的体育活动,同时也有益于老年人延缓衰老,促进社交。

（4）舞蹈教育也倾向于包容残障人士和儿童。对于残障人士来说，舞蹈可以是一种身心康复的手段，通过肢体表达自我，提升自信心。对于儿童，舞蹈教育在培养他们的审美情趣，提升协调能力和自我表达能力方面起到积极作用。舞蹈教育机构不断创新教学方法，提供包容性的学习环境，让残障人士和儿童都能参与舞蹈学习的过程中。

面对学习者群体的多样性，舞蹈教育注重量身定制教学计划和内容。不同学习者的需求和目标各异，因此教育机构和教师在教学中会根据学生的特点和要求提供个性化的辅导。这种差异化的教学方法使得每个学习者都能在舞蹈教育中找到适合自己的方式，从而更好地实现个人潜能的发展和艺术水平的提升。

5. 教育目标多元化

在当今舞蹈教育中，教育目标的多元化是一个显著的趋势。与传统舞蹈教育着重培养专业舞者的单一目标相比，现在的舞蹈教育更加注重满足不同层次、不同需求的学生以及推广舞蹈艺术的普及化。

（1）舞蹈教育在专业培养方面依然发挥着重要作用。对于那些追求舞台艺术职业发展的学生，舞蹈教育提供了系统、专业的训练，帮助他们掌握扎实的舞蹈技巧，提高表演能力。这些学生通常在舞蹈学院或专业舞蹈学校接受高水平的专业培训，为未来成为舞蹈演员、编舞家或教育家奠定坚实基础。

（2）舞蹈教育致力于舞蹈艺术的普及和推广。舞蹈被视为一种文化遗产和人类的审美表达方式，因此舞蹈教育强调让更多的人接触、了解和欣赏舞蹈。在学校、社区以及公共艺术教育平台，舞蹈教育通过开展舞蹈普及课程、展演和活动，使舞蹈艺术走进大众生活，让更多人受益于舞蹈艺术。

（3）舞蹈教育还注重培养学生的审美能力和艺术素养。舞蹈不仅针对专业学生，也逐渐融入普通学生的教育中，旨在提高他们的文化艺术修养。通过学习不同类型的舞蹈作品、欣赏舞蹈演出，学生能够增强对美的感知能力，拓宽审美视野，提高对艺术的理解和欣赏水平。这样的教育有助于培养学生全面发展的能力，使他们在未来的生活中更具艺术修养和人文素养。

教育目标的多元化使得舞蹈教育更加开放和包容。无论是想成为专业舞者的学生，还是仅仅对舞蹈艺术感兴趣的学生，舞蹈教育都提供了学习和发展的机会。舞蹈艺术通过与公共艺术教育的交融，不仅在专业领域取得突

破,也在普及化方面发挥积极作用,培养了更多热爱艺术的人,并在社会中传递着美的力量。这种多元化的教育理念为舞蹈教育和公共艺术教育带来了更广阔的发展前景,使得整个艺术教育领域更加充满活力。

总之,舞蹈教育的多元化发展使得这门艺术形式更加丰富多样,更加贴近社会和学生的需求。这种多元化的发展促进了舞蹈教育的持续进步和创新,也让更多的人有机会接触、了解和喜爱舞蹈艺术。随着社会的不断发展和进步,相信舞蹈教育的多元化将继续推动舞蹈艺术在全球范围内蓬勃发展。

第四节　舞蹈教育的未来走向

舞蹈教育的未来展现着广阔的前景,同时也充满挑战。随着社会的不断发展和人们对艺术的需求日益增长,舞蹈教育将继续演变和创新,以适应时代的变化和满足不同群体的需求。

1. 舞蹈教育中数字化技术的应用不断加强

随着科技的飞速发展,虚拟现实(VR)和增强现实(AR)等技术将被广泛应用于舞蹈教学,为学生提供更为身临其境的学习体验。数字化技术将在舞蹈教育中发挥更大的作用,为学生和舞者带来前所未有的学习和创作体验。

(1)虚拟现实技术将为舞蹈学习带来革命性的改变。学生戴上VR头盔后,仿佛置身于真实舞台上,可以与虚拟舞者共同演绎舞蹈作品。这种全身投入的学习方式让学生能够更加深入地理解舞蹈动作和情感表达,提高他们的表演技巧和自信心。同时,虚拟现实还能模拟不同舞蹈风格和场景,让学生在虚拟舞台上尝试各种艺术探索,开阔他们的艺术视野。

(2)增强现实技术将为舞蹈教学带来更多可能性。通过AR技术,学生可以将虚拟的舞蹈元素融入现实场景中,与真实环境进行互动。例如,在街头或公园里,学生可以通过AR应用与虚拟舞者一起跳舞,这样的互动体验将激发学生更强烈的学习兴趣和动力。AR还可以用于舞蹈排练和编舞过程中,舞者通过AR技术观察自己的动作和姿势,及时调整和改进,提高排练效率和质量。

(3)数字化技术使得在线舞蹈课程更加普及。除了虚拟现实和增强现实

技术,数字化技术还带来了在线舞蹈课程的普及。通过在线平台,学生可以随时随地参与舞蹈学习,不受时间和地点的限制。这种灵活的学习方式为那些无法参加传统线下舞蹈课程的学生提供了更多机会,让更多人有机会接触和了解舞蹈艺术。同时,在线舞蹈课程也促进了舞蹈教学的全球化,学生可以向世界各地的优秀舞者和教育者学习,拓宽学习渠道,接触更丰富的教学资源。

数字化技术在舞蹈教育中的应用将给学生和舞者带来全新的学习和创作体验。虚拟现实和增强现实技术让学生身临其境,更深入地体验舞蹈艺术;在线舞蹈课程的普及使得更多人能够灵活学习,不受时空限制。这些技术的发展将推动舞蹈教育向更广阔的领域发展,让更多人受益于舞蹈艺术。

2. 跨文化交流将成为舞蹈教育的重要方向

在当今全球化时代,信息技术的快速发展使不同文化之间的交流与融合日益频繁,这也深刻地影响了舞蹈教育的面貌。跨文化交流为舞蹈教育带来了许多新的机遇和挑战。

(1)跨文化交流促进了不同风格舞蹈的融合。学生和舞者有机会接触和学习来自世界各地的舞蹈形式,从民族舞蹈到现代舞,从古典芭蕾到街舞,形式之多样使得他们能够融会贯通,创造出更加富有创意和多元化的舞蹈作品。这种跨文化融合不仅丰富了舞蹈的艺术形式,也激发了学生对舞蹈的兴趣和热情,促使他们在创作和表演中不断探索突破。

(2)跨文化交流拓宽了学生的视野和思维方式。通过学习不同文化背景的舞蹈,学生不仅可以学到舞蹈技巧和动作,更重要的是理解不同文化所蕴含的价值观、情感和审美观念。这样的体验帮助学生超越自身文化的狭隘视角,拓展了他们对世界多元性的认识,增加了对其他文化的尊重和理解。

(3)跨文化交流为舞蹈教育带来了跨越国界的交流平台。舞蹈学生可以通过国际舞蹈节、文化交流活动等途径,结识来自不同国家的同行和导师,分享彼此的舞蹈理念和经验。这种跨国合作不仅加强了舞蹈教育领域的专业交流,也促进了世界范围内的友好交往与文化融通。

跨文化交流将成为舞蹈教育的重要方向。它为舞蹈教育带来了新的机遇和挑战,丰富了舞蹈的艺术形式,拓宽了学生的视野和思维方式,同时也为世界范围内的文化交流与合作提供了宝贵的机会。通过跨文化交流,舞蹈教

育将不断蓬勃发展,培养出更具全球视野和创新能力的舞蹈艺术家。

3. **舞蹈教育将更加注重舞者的身心健康与情感表达**

舞蹈不仅仅是一种艺术形式,更是一种身体活动和情感宣泄的方式。教育者和学者将认识到舞蹈对于学生全面发展的积极作用,并在教学中重视以下几个方面。

(1)关注身心健康。未来的舞蹈教育将更加关注舞者的身心健康。舞蹈需要舞者有良好的体态和身体素质,因此,教育者将更注重学生的体能训练以及柔韧性的培养。同时,为了避免过度训练和伤害,舞蹈教育将积极推广科学训练方法,确保学生在舞蹈过程中健康成长。

(2)培养情感表达能力。舞蹈是一种非常富有表现力的艺术形式,未来的舞蹈教育将鼓励学生通过舞蹈来表达内心情感。情感是舞蹈作品打动人心的关键,而培养情感表达能力也是舞者成为优秀艺术家的重要一环。教育者将鼓励学生深入思考作品背后的情感,以及如何通过舞蹈动作和肢体语言传达这些情感,从而使舞蹈作品更具感染力。

(3)融合多元文化和创新。随着全球交流的不断深入,舞蹈教育将融合多元文化的元素,使学生接触和学习不同地域、不同文化背景的舞蹈形式。这种文化融合将激发学生的创新思维,促进舞蹈作品的多样性和创新性。舞蹈教育将不再局限于传统的舞蹈形式,而是在保留传统基础上与其他艺术形式和文化元素相结合,创造出更具独特性的舞蹈表演作品。

(4)强调团队合作与社会责任。舞蹈作为舞者与观众之间的情感沟通,未来的舞蹈教育将强调团队合作的重要性。舞蹈团体的合作是舞蹈作品成功的关键,鼓励学生学会倾听他人、相互配合和共同努力,从而创作出更具影响力的作品。

未来的舞蹈教育将以更全面的视角来培养学生。注重舞者身心健康的培养,强调情感表达的重要性,融合多元文化与创新理念,强调团队合作和社会责任的价值观,都将使得舞蹈教育更加丰富多彩,让学生在舞蹈艺术中获得更深层次的体验。这种充满活力和可能性的交融,必将推动公共艺术教育与舞蹈教育的共同进步,为社会的文化繁荣与发展作出更大的贡献。

4. **舞蹈教育将更加积极响应社会问题**

舞蹈作为一种表达社会意义的艺术形式,不仅追求艺术美感,更关注当

代社会的各种重要议题。在这个信息爆炸的时代，舞蹈可以成为一个有力的媒介，通过独特的舞蹈语言传达深刻的社会价值观。

（1）舞蹈创作和演出可以成为引发人们思考和关注社会问题的途径。舞蹈作品可能涉及环境保护、气候变化、社会公平、性别平等、少数群体权益等议题。编舞家和舞者们通过优美的动作、情感充沛的表演，将复杂的社会问题转化为观众可以感受和共鸣的艺术表现，从而唤起观众对这些问题的关注与思考。

（2）舞蹈教育在培养学生的社会责任感和艺术意识方面也发挥着关键作用。教育者不仅关注学生技术的培养，更强调培养学生对社会的认知和情感表达能力。通过课程设置和教学方法，舞蹈教育致力于培养学生的社会意识，使他们在日常生活和舞蹈表演中能够积极思考社会问题，认识到自己作为舞者和艺术家在社会中扮演的角色。

（3）舞蹈教育还可通过社会服务项目增强学生的社会责任感。学生可以利用自己的舞蹈技能和表演才华参与社区慈善演出、义务表演，甚至在社区进行舞蹈教学。这样的经历不仅可以让学生体验到舞蹈的乐趣，也能让他们体会到自己的社会价值。

舞蹈教育中的社会意识和责任感培养，使得舞者在舞台上不仅仅是在展示自己的舞蹈技巧，也是在为社会问题发声。通过舞蹈，舞者们可以向观众传递自己对环境、社会、人性等方面的思考和感悟，这种积极的社会参与不仅让舞者们成为艺术表演的主体，更使得舞蹈教育与公共艺术教育交融的过程中，舞蹈的社会意义得到了更广泛的传播和认知。舞蹈教育在响应社会问题方面，不仅赋予舞蹈教育更深层次的内涵，也使得公共艺术教育更富有生命力，让艺术成为促进社会变革的力量之一。这种相互影响和相互提升的交融过程让舞蹈教育和公共艺术教育充满了可能性，共同塑造了更美好的艺术未来。

5. 舞蹈教育的专业化程度将进一步提高

随着舞蹈行业的持续发展，对舞者的要求将变得越来越高。未来的舞蹈教育将注重培养学生的专业技能和创造力，以适应这个竞争激烈而多样化的艺术领域。

（1）舞蹈教育的专业化将体现在多个方面。教育机构和学校将不断优化

舞蹈课程,将更多的精力放在技术训练和表演实践上。学生将接受更严格的舞蹈训练,包括身体柔韧性、舞蹈动作的精准度、舞蹈风格的掌握等方面的训练,以提高其在舞台上的表现水平。

(2)舞蹈教育将不局限于舞蹈本身的技巧,还将加强学生的理论知识和艺术修养。学生将学习舞蹈历史、舞蹈理论、舞蹈美学等,以提升对艺术的理解和创新能力。这样的教育将使学生在舞台上不仅是执行者,更是有思想和表达力的创作者。

(3)舞蹈教育也将与舞蹈行业更紧密地结合,注重实践教学。学生将有机会参与真实的演出和舞蹈项目中,通过实践锻炼,加深对舞蹈行业的了解,并提前适应舞蹈行业的发展需求。实践课程和实习机会将成为舞蹈教育的重要组成部分,帮助学生更好地将理论知识转化为实际技能,并在实践中发现自己的优势和不足。

(4)随着舞蹈教育专业化程度的提高,将有更多的优秀舞者涌现出来。这些受过系统专业培训的舞者不仅能够在舞台上展现高水平的舞蹈技巧,更能够通过舞蹈表达出深度的情感和思想。他们的出现将为舞蹈行业带来更多创新和活力,推动整个舞蹈艺术领域的不断发展与进步。

舞蹈教育专业化程度的提高是舞蹈教育发展的必然趋势。未来的舞蹈教育将致力于培养全方位的舞者,注重专业技能和创意能力的培养,与舞蹈行业紧密结合,开展实践教学,为学生打造成为优秀舞者的完整体系。这种发展不仅将进一步推动舞蹈教育的蓬勃发展,也将为整个公共艺术教育带来更多的可能性。

综上所述,舞蹈教育的未来走向是多元且充满活力的。数字化技术的发展、跨文化交流的融合、关注身心健康与情感表达、回应社会问题、专业化程度的提高,这些方面将共同塑造舞蹈教育的未来。舞蹈教育将继续为社会培养有才华的舞者和艺术家,同时也为公众提供更多欣赏和参与艺术的机会,使得舞蹈艺术在未来持续发展,为社会文化繁荣作出积极贡献。

第二章
舞蹈的艺术语言和动作结构

第一节　舞蹈的艺术语言

一、舞蹈艺术语言产生的基础

语言是思维的载体。人类一旦熟练地掌握了一种语言,能清楚、准确地表达一种意思,他的思维能力也就得到了有效的开发,就能自由地思考他的智力所能触及的各种问题。语言是交流的工具,人们的思想和感情需要表达、交流,需要别人的理解,而实现这种需求的媒介就是语言。

人类在认识世界和改造世界的过程中创造了很多语言系统。例如文学语言系统、艺术语言系统等;又如专业用语,包括计算机语言,交通上的灯语、旗语、路标,商业用的商标、商品规范标准,竞赛场上的各种指挥号令,残疾人用的盲文和哑语,电讯中的信号码和密电码等。语言学家将这个庞大的符号系统划分为两大类,一类就是语言文字,另一类包含语言文字以外的语言系统,称为类语言。

舞蹈艺术语言作为类语言,是艺术语言中的一个分支。它和其他艺术语言存在着某种必然的联系,如语言的发生和特性等都有相通的地方。同时,作为一种以肢体动作为载体的语言现象,舞蹈语言也具有自己独特的个性。那么,舞蹈语言的产生和发展的基础是什么呢?法国舞蹈理论家诺维尔(Norvell)说:"当人类的感情达到了语言不足表达的程度时,情节舞蹈就会大

奏效,一个舞步、一个身段、一个动作,能够说出任何其他手段所不能表达的东西。要描绘的感情越强烈,就越难用语言来表达它。作为人类感情的顶峰的喊叫也显得不够,于是喊叫就被动作所取代。"这段话与我国《毛诗序》中讲的"情动于中而行于言,言之不足故嗟叹之,嗟叹之不足故咏歌之,咏歌之不足,不知手之舞之,足之蹈之也",其实都是说的同一件事,那就是当一般的语言系统不能充分表达思想感情时,需要一种更直接的表达方式来补充,于是舞蹈语言便出现了。

然而,这种"补充说"仅仅可以解释舞蹈语言产生的一个方面。考察人类从猿进化到人的历史可以看到,舞蹈语言产生时间远比人类最重要的语言——口头语言,要更久远。早在人类发展的洪荒时期,语言产生之前,舞蹈就已产生了。如同一个婴儿生下来就会手舞足蹈一样,它是人的一种本能。人类最早的意识就是动作意识,最初的思维就是动作思维,所以舞蹈就是在人类社会中最早出现的一种胚胎性艺术。人类学家们在深入现代遗存的原始村落考证时发现,原始舞蹈广泛地存在于这些原始部落当中。南太平洋美拉尼亚岛的土著人在收获薯芋时要举行舞蹈节,北美洲的红种人跳自己的野牛舞。我国纳西族有一种从古代流传下来的舞蹈,叫"阿仁仁"。表演时男女合围成圈,用一种像追猎野兽似的有节奏的步子来跳舞,极其激烈、紧张、迅速。其中,女的伴以短暂而急促的吆喝,男的则伴以高亢洪亮的呼喊,节奏明快地唱着、跳着。诸多材料证明,原始舞蹈几乎出现于所有的社会生活中,狩猎、出征、收获、游戏、治病、祈祷等都离不开舞蹈。我们现在看到的舞蹈语言就是由那时开始的,随着人类的进化和文明的进步,在不断提炼中变得更加丰富多彩,变得艺术化和审美化了。

不可否认,作为一种交流工具,这种肢体语言的作用在逐渐削弱。在现代社会,随着人类的进步,人的口语能力极大地提高了。口语表达的缜密和细致,使人能够借此发展抽象思维能力。因此,口头语言成为具有统治地位的语言系统,肢体语言在人际交往中降为辅助性手段。但是,作为人类祖先留给世人的一种传递方式,身态语在传情达意方面仍具有特别的作用。而且,在现代社会中,肢体语言在表演艺术中仍有着重要的作用,特别是在舞蹈艺术中,人类早期的身态语言表情达意的功能得到了惊人的发展和美妙的升华,成为一门令众多舞蹈家为之奋斗终身的独立艺术品种。

二、舞蹈艺术语言的共性

前文说过,舞蹈艺术语言作为类语言是艺术语言中的一个分支,那么舞蹈语言在哪些方面体现了整个庞大语言系统的一般共性呢? 主要体现在它的社会性、文化性和历史性三个方面。

(一) 舞蹈艺术语言的社会性

"社会"在辞典里有两个解释:一是指一种社会形态,如原始共产主义社会、奴隶社会、封建社会、资本主义社会、社会主义社会、共产主义社会等;二是"泛指由于共同物质条件而相互联系起来的人群"。我们这里的"社会"是第二种意思。

由于一个民族是"由共同物质条件而相互联系起来的人群",每一个民族都有自己的语言,语言是组成民族的一个非常重要的因素。在一个民族内部,人们可以分成不同的人群、不同的阶级或阶层,相互之间还有可能形成尖锐的对立,但使用的语言是一样的。舞蹈艺术语言和一般的普通语言一样,作为一种符号标志,它不是某个或某几个人的符号标志,而是全社会的符号标志。

一个民族的舞蹈语言,如维吾尔族的"赛纳姆",蒙古族的"安代",藏族的"弦子舞",土家族的"巴山舞"等,这些舞蹈中的语言,都是他们整个民族的舞蹈艺术语言。中国的红绸舞、腰鼓舞等特有的舞蹈艺术语言,虽然在各地都各有特色,但风格特征基本类似,而且被中国老百姓较普遍地接受,具有较为广泛的社会性。

一个国家或民族的口头语言、音乐语言或舞蹈语言都代表着这个民族的认知,是我们应当倍加珍惜的。我们之所以是我们,而不是他们,这和我们运用同一种语言有极大的关系。

(二) 舞蹈艺术语言的历史性和时代感

舞蹈语言的历史性可以从两个角度去理解:其一,舞蹈语言与其他语言一样是历史的产物,每一个民族的舞蹈语言不是凭空而来的,而是这个民族代代相传的结果,所以舞蹈语言具有很强的历史感;其二,随着时代的变化,舞蹈语言也发生着变化,因而它在具有历史感的同时又具有时代感。以我们

熟悉的古典芭蕾和现代芭蕾为例：古典芭蕾产生于文艺复兴时期的意大利，是在欧洲各地民间舞蹈的基础上，经过几个世纪不断地加工、丰富和发展而形成的一种具有古典美学规范的舞蹈形式。古典芭蕾舞是一门有严格规范的艺术，它的基本特征可以归纳为开、绷、直、立、轻、准、稳、美八个字，这八个字可以说是每个芭蕾演员的基本功，也是我们欣赏芭蕾外在和内涵美时必须明白和了解的要领。除这八个字之外，古典芭蕾对手位、脚位和身体的体态都有严格的要求，几百年来无论推出多少个剧目，芭蕾舞蹈语言的运用都要遵循这一严格的规范和古典美学的标准。

随着20世纪全球工业化的来临和科学技术的飞速发展，世界发生了翻天覆地的变化，与此相对应，现代艺术思潮和审美观念也不可避免地对古典芭蕾产生了深刻的影响，现代舞与芭蕾舞开始相互结合。芭蕾舞开始广泛运用现代舞的编导技法，使芭蕾舞演员具备更加全面的肢体表现力。很多现代舞的编导介入芭蕾舞的创作，使芭蕾舞的结构、语言形式、风格、技巧等都发生了变化，产生了既保持芭蕾舞基本特点又融入现代审美诸元素的"现代芭蕾"。

中国古典舞的变迁也大致如此。从殷商开始，经汉、唐、宋、元、明、清到今天，古典舞虽然在美学精髓上一脉相承，但是它的语言和语汇等各方面都在随着时代的变化而变化。尤其是现在，中国古典舞借鉴了芭蕾舞和民族舞等舞种中的新鲜元素，特别是身韵学的建立，使中国古典舞的语言呈现出从未有过的令人心醉神迷的动态美感。舞蹈的发展实践证明，舞蹈语言具有历史性和时代感的双重属性。

三、舞蹈艺术语言的特性

舞蹈艺术语言作为类语言，除了具有一般语言的共性之外，它作为一种历史最悠久的语言系统，当然具有自己独特的个性。舞蹈语言的特有个性表现在以下两个方面：其一，以律动化的肢体动作作为语言符号的载体；其二，语言符号的高度诗化。

（一）律动化的肢体动作语言符号

语言符号既是表达人的思想的符号，是我们认识和思考的载体，也是我

们用以交流和传情达意的媒介工具。和一般的普通语言相比,舞蹈语言的符号表现是独特的,它不是我们常用的、抽象化的文字与语言,而是人自身肢体文化的律动,这就是舞蹈艺术语言的特有个性。这不仅使它与一般的普通语言相区别,而且与其他各门类艺术语言也互相区别开来。

以人的肢体的律动变化为载体的舞蹈语言,除了以其特有的艺术形式来传达人们的思想感情,它同样具有认识和思考载体的功能。舞蹈语言的特殊性决定了它并不是现代社会当中的大多数人习惯使用或普遍使用的一种语言。这是一种特殊的艺术语言,如果想要熟练地掌握和运用舞蹈语言,就需要审视自己是不是具有先天的舞蹈禀赋,是否做好了后天艰苦努力的思想准备。

(二) 语言符号的诗化

舞蹈是情感浓缩的艺术,所谓"情动于中而行于言,言之不足故嗟叹之,嗟叹之不足故咏歌之,咏歌之不足,不知手之舞之,足之蹈之也",舞蹈往往是人类感情最集中、最激动时所采用的表现形式,所以舞蹈也被称为"动态的形象诗歌"。舞蹈语言诗化的内在特质和诗歌有很多的相同之处。

1. 抒情性

抒情性是舞蹈语言的重要特征。由于舞蹈所表现的往往是强烈的情感,所以舞蹈语言需要洋溢真挚情感、凝聚内在激情,"情动于中而发于外"。人们常说"眼睛是心灵的窗口",其实,换一句话说,人的肢体语言也是心灵的一面镜子,它是不会骗人的。例如:一个去迎接自己思念的爱人的人和一个去警察局自首投案的人,他们虽然都走在大街上,但你可以看出他们肢体动作上有明显区别;同样是两个舞蹈演员在舞台边候场,一个已然完全沉入角色的特定情感之中,心中的激情像憋在水闸中的洪水一样等着在舞台上一泄而出,一个依然在闲聊,等着音乐到时仓促出场,两个演员在舞台上透射出的形象质感也是不可同日而语的。作为一个舞蹈编导,他在运用舞蹈语言的时候更需要有内在真挚强烈的情感作支撑,因为只有这样,他的舞蹈语言才会激情洋溢,舞句的联结才会有流动的美感和内在的逻辑,舞段的呈现才会有起承转合的内在节奏。而那种在漠然的抑或是虚假的情感下创作出来的舞蹈作品,其舞蹈语言的情感性色彩必然是暗然无色的。

2. 凝练

"红杏枝头春意闹。"王国维在《人间词话》中评论宋代诗人宋祁的这个名句时说:"'红杏枝头春意闹'着一'闹'字而境界全出。""闹"本意是指一种不安静的喧哗状态,用"闹"字来形容春意,初看起来的确不协调,然而,通观全句,细细品味,一个"闹"字确实写尽了春天的盎然生机。而从另一个角度说,一个"闹"字也确实说明了诗歌语言字字斟酌、惜墨如金的特点。舞蹈语言和诗歌语言一样具有"凝练"的特征,编舞犹如作诗,须字字揣摩,句句斟酌。因为舞蹈语言在舞台呈现,它的语言运用也是直白地呈现在观众眼前的,任何一个动作运用得不合适都会给整个舞蹈段落带来抹不去的瑕疵,任何一个舞段的语言运用得拖沓繁复也会引起观众的审美疲劳。

3. 形象生动

舞蹈属于表演性艺术,语言的形象生动是它的必然要求,唯此才能够体现舞蹈艺术的本质特征。例如,舞蹈《两棵树》中舞蹈语言的运用就具有形象性,舞台上女舞者柔软的手臂与男舞者结实有力的手臂紧紧相绕、旋转,一对情人似的形影不离。男女演员以双人舞的造型和诗化的动作,表现恋人如林中小鸟般呢喃倾诉。他们时而相对频频抖腕,似低声细语;时而耸肩出胯,似眉目传情;时而绕手旋转,似情意绵绵。动作的一刚一柔、一顿一挫、一张一弛,在高低左右的双人造型变化中,渲染了舞中的爱情主题,逐渐把舞蹈推向高潮。

4. 富于韵律美

舞蹈是流动的诗歌,舞蹈语言必须具备韵律的美感。犹如诗歌语言具有轻重、清浊、连绵、平仄、双声、叠声等,舞蹈的语言也要讲究起承转合的韵律美感。

例如,中国古典舞身韵"逢冲必靠、欲左先右、逢开必合、欲前先后"的运动规律,产生了古典舞特有的韵律感,而古典舞的"反律",能产生奇峰迭起、出其不意的效果,如一个动作和动势的走向分明是往左,突然急转直下地往右,或者正向前时突变向后等。这种"反律"是古典舞特有的,可以产生人体动作千变万化、扑朔迷离、瞬息万变的动感。

第二节 舞蹈的动作结构

一、动作元素

动作犹如文学语言当中的词汇,舞蹈语言是由一个个动作所构成的,但动作是不是舞蹈语言的最小单位? 它又是由什么构成的呢?

从 20 世纪初至五六十年代,我国舞蹈界对此问题一直没有深入的认识,一般都认为"动作"是舞蹈语言最小的单位元素,不能再分割了,这种认识的直接后果就是,我们对那些已经定型的动作,一般是不能做更改的。在那个时期创作的舞蹈作品中,对从戏曲当中整理出来的中国古典舞蹈动作和从采风中整理的民间舞蹈动作,一般只是做连接顺序和队形构图的变化,而对原生的舞蹈动作本身一般不做改动。例如,中国歌舞团演出的《荷花舞》《红绸舞》和山西的《花鼓》《对花》等都属于那个时期久演不衰的舞蹈。这一类舞蹈有很强的原生态民族民间舞蹈的风格特征,但同时也有其弱点,那就是舞蹈语言的词汇量较少,也比较简单,跳来跳去几十年,动作难以出新,反映到舞蹈创作上的情况是,编导始终围绕着原始素材进行编创舞蹈,这样就形成了原始素材对舞蹈语言发展的禁锢和限制。编导在创作舞蹈时往往会局限于自己所熟习和擅长的舞种,例如,掌握民间舞动作素材特点的人擅长编创民间舞风格的作品,掌握古典舞素材特点的人擅长编创中国古典舞的作品。编导掌握哪类素材的风格特点,就将自己限制在此种风格类型的作品之中。

二、结构层级

舞蹈语言至今还属于实践的阶段,远远没有达到理性化、系统化的高度。

(一)动作层级

舞蹈动作是经过提炼、组织和美化了的人体动作,是构成舞蹈的基础材料,犹如文学语言中的词汇。没有词汇的积累,就无法构成句子、段落乃至整个文章,没有舞蹈动作作为基础,舞蹈创作也就无从谈起。正如前文所言,虽

然动作是构成舞蹈语言的基本单位,但它并不是舞蹈语言的最小单位,每一个动作都是由"动态""动速""动律"和"动力"四种动作元素构成。当我们掌握了这些元素的性能之后,便可根据表现内容的需要,将这些元素发展、变化、重组,以构成新的动作,并以这个动作为母体动作(或叫核心动作),发展新的动作系列。

舞蹈动作的学习、掌握和运用不是一朝一夕可以解决的问题,而是一个长期观察、学习和实践的过程。我们在舞蹈中运用的动作大致有以下两个来源。

1. 生活动作

生活动作是舞蹈动作的源头,为舞蹈动作的成型提供了取之不尽的原始材料。需要指出的是,生活原型动作还不能说是成型的舞蹈动作,要将它搬上舞台,还需要做两个方面的工作。一是对生活的原型动作加工提炼,将其韵律化;二是生活的原型动作在舞蹈当中的运用要吝啬、慎重,因为在舞蹈作品中生活的原型动作运用得过多或是不恰当会影响作品"舞蹈化的纯度",而变成了哑剧的表演。"吝啬"是指舞蹈或舞剧当中对生活原型动作的使用要少而精;"慎重"是说,在舞蹈的结构、编舞都很"舞蹈化"的情况下,为了特定的艺术效果,在合适的地方用一个合适的生活原型动作会收到精彩的艺术效果。

2. 定型化动作

定型化动作,是指那些经过历史的积淀,由各国各民族的人民和舞蹈艺术家一代代传承、学习、整理和加工后稳定下来的,具有独立的风格特征和动作规范,在动态、动律、动速、动力诸元素上均有稳定格式的舞蹈动作。不同的舞种组成的庞大体系构成了定型化动作系统,各民族的定型化动作有自己的历史传承、美学特点、动作规范和风格特征。定型化动作是我们舞蹈创作最具专业化的材料库。

需要强调的是,这些已然艺术化的定型动作具有双重属性。其一,它们在基本功训练和剧目演出时是定型化的、具有严格规范的;其二,它们在舞蹈编导的眼里仍然是一些素材,仍要根据创作需要对其进行再次加工改造,重组为新的舞蹈语言。

舞蹈家们运用动作元素的原理对舞蹈原生定型化动作进行解构和重组,

取得了令人惊异的成果。在《秦俑魂》《一个扭秧歌的人》《扇舞丹青》等优秀作品当中，动作元素的运用为作品的成功打下了坚实基础。但是运用这一技术又产生了一个新的问题，那就是一些编导热衷于对原生动作进行无节制的解构和重组，使得舞蹈作品失去了原有舞种的风格特征，很多华丽的、变幻莫测的新动作充斥在一些参赛舞蹈当中，冲淡、甚至于淹没了整个舞蹈的风格特征。

（二）舞句层级

舞句，是按照一定的形式逻辑连接的舞蹈动作，从而表达出具有相对完整意义的舞蹈组合。就如文章中的一句话一样，它已经能表达出相对完整的意义，故称为舞句。形成舞句有多方面的因素，但以下三个方面比较重要：一是具有相对完整与独立的形式，也就是说，舞句与舞句之间并不是混沌一片，而是观众的视觉中可以相对独立的片段；二是具有较强的投射性，就是将一定的创作意图、一定的情感倾向"投射"给观众；三是能在不附加其他手段的前提下唤起观赏者的视觉"回应"及心理联想。

（三）舞段层级

舞蹈作品由若干舞段构成。如果我们欣赏一个舞剧作品，就会看到，其中有独舞、双人舞、群舞等舞段；如果我们再进一步地分析，还可以看出，有的舞段主要是抒情性的，有的舞段主要是场景性的，而有的舞段主要是戏剧性的，不同表现作用的舞段共同体现作品的主题及人物的性格。当人们评价这部作品时，所品评的实际上是由舞段所塑造的舞蹈形象，没有舞段便没有作品。

综上所述，舞段的多种功能之间不能刻板地划分，各种功能是可以交织在一起的。舞句、舞段之间的层级性也没有刻板的界限，如何确定它们，要看动作、舞句、舞段是否具备了各自的功能和条件，而不在于时间的长度和动作的量度。简而言之，无论动作也好，舞句也好，舞段也好，只要具备了语言的表现力，便无须在时间长短、动作多少方面做刻板要求。

第三节　舞蹈结构的本质和样式

舞蹈是一连串不断变化又直接呈现在观众眼前的动作,尽管它千变万化难以琢磨,但舞蹈是所有艺术形式中最具有结构力的艺术种类之一。舞蹈是有结构的动作,没有任何结构意义的动作不成其为舞蹈。舞蹈既占有空间又占有时间,在空间里绽放自己的美丽,在时间的流动中展现着它鲜活的生命过程。空间与时间的水乳交融造就了舞蹈独特的艺术魅力,同时构成了舞蹈结构的本质特征。

一、舞蹈结构的本质

什么是舞蹈结构? 从舞蹈编导的角度说,舞蹈结构就是舞蹈编导在进入正式排练之前所做的一切案头准备和规划,包括谋篇布局、人物刻画、动作设计、舞段安排、服装道具和灯光效果等。舞蹈结构的本质,用一句话来概括,就是舞蹈编导在自己的作品中对现实时空的重建。

我们知道,人类生存的现实时空按照自然的逻辑顺序发展。现实时空是在一分一秒流逝中展现的空间内容,正所谓"子在川上曰:逝者如斯夫"。从生到死,人生的变化都按照自然的顺序进行,而舞蹈的时空则是舞蹈家感知现实时空后的主观再造。它经过舞蹈家的筛选,融入了舞蹈家的个人情感体验,又经过舞蹈专业技能的"物化"之后,方可成为可见可感的审美对象。通过舞蹈家这一创造过程,现实时空形态已被重建为审美时空形态了。

在艺术的时空里,我们可以光阴似箭、日月如梭,可以花开两朵、各表一枝,可以按部就班,也可以倒叙、插叙、时空交错……这些是各类艺术形式都可采用的时空处理方式的问题。舞蹈与其他艺术形式相比具有以下三个特点。

(一) 时空的互相依托

舞蹈既是空间的艺术,又是时间的艺术,在舞蹈当中,时间和空间是相互交融、不可分割的,这一点我们可以从舞蹈对音乐的依托上看出。舞蹈和音

乐的关系实质上反映的是在舞蹈当中时间和空间不能分割的关系，所以我们在编创舞蹈的时候两方面不能偏颇，不然就会像鸟儿失去了一只翅膀一样，无法飞上艺术的天空，我们要认真地聆听音乐，倾听它传达给我们的信息，而不是排斥它。

试问，如果柴可夫斯基没有在《天鹅湖》的音乐中运用交响乐的手段、奏鸣曲式中主题的对比和展开原则、赋格段及回旋曲式的自由运用原则，会有《天鹅湖》第二场那辉煌的交响芭蕾出现吗？

马·彼季帕和列·伊万诺夫之所以获得成功，在于他们重新诠释了柴可夫斯基的音乐，他们把柴可夫斯基音乐以真挚的、动人心弦的旋律，如泣如诉的歌唱性乐句为主导，运用主导动机的发展、高密度和声织体等交响乐的创作手法。创造性地借鉴了各种音乐表现手法来塑造人物形象，展开戏剧冲突。他们把"天鹅组曲"重新构思成了奥杰塔自传体的独白，这样就把一些原来几乎独立的乐段巧妙连接成了一个完整的统一体。这种舞蹈创作和音乐创作的珠联璧合——用交响化的舞蹈来体现交响式的舞剧音乐，为我们树立起了一个舞蹈艺术时间和空间水乳交融的典范。

（二）时空的高度省略和浓缩

苏联曾经拍过一部很著名的电影《乡村女教师》，其中有一个镜头：豆蔻年华的乡村女教师在讲课，她将摆放在教桌上的地球仪一推，镜头中的地球仪飞快地旋转，当镜头再转回教室时，女教师已经是鬓发斑白了，许多年的沧桑一笔带过。用这个例子来说明时空的高度省略就比较容易理解了。

舞蹈是用人体动作表达思想感情的艺术，它拙于叙事，所以舞蹈编导总是尽量避免在自己的作品中交代复杂的故事情节。舞蹈时空的高度省略还有一个原因，那就是我们演出的舞剧很多都是由文学和戏剧名著改编的。例如，舞蹈《鸣凤之死》、舞剧《红楼梦》等。文学名著具有深广的读者基础，人们对文学名著当中的故事内容、人物命运等都很熟悉了，他们来到剧场看舞蹈或舞剧并不是来重听一遍熟知的故事，而是来看舞蹈的《鸣凤之死》和《红楼梦》。如果你还不厌其烦地用舞蹈来交代用肢体动作交代不清楚的情节，观众就会厌烦。所以舞蹈编导需要根据舞蹈艺术的美学特点，将作品由文学的时空形态转化为舞剧的时空形态，尽量避免用舞蹈讲故事和交代情节。这样

在舞蹈或是舞剧的情节展开中往往会有很多省略,当然这种省略的较高境界应该像国画当中的写意那样,寥寥几笔就可以勾勒出山川江河,而其间的空白则留给观众想象和创造的空间。

(三)虚拟时空的自由转换

舞蹈的时空是虚拟的,是由演员的动作流营造出来的。例如,在舞蹈《采蘑菇的小姑娘》中,一个梳着羊角辫儿、拿着小花篮的小姑娘,在空空的舞台上表演着爬山坡、过小河、捉蝴蝶、采蘑菇,她在运用动作演绎情景,举手投足之间舞台上仿佛真的出现了山坡、小河、翻飞的蝴蝶和圆圆的蘑菇。

二、舞蹈结构的样式

舞蹈结构的样式具有多样性和实验性的特点,这是由以下两方面原因形成的。一是由舞蹈艺术的动作特性、时空特性和舞台呈现性所决定的。舞蹈艺术是表演性的艺术,同时又是具有兼容性的艺术,它不像音乐和美术等特性比较单纯,容易建立起严密的专业结构理论,舞蹈艺术的兼容性使得它的结构样式同文学、音乐、戏剧、美术、诗歌、电影等姐妹艺术有着千丝万缕的联系。从舞蹈艺术的实践当中我们可以看到,实际上很多的舞蹈结构样式都会受到其他姐妹艺术的启示,有时会借鉴其他姐妹艺术的结构规律。二是舞蹈艺术实践不断深入和开拓的结果。有了新的题材、主题和内容,必然就会有新的结构样式的探索和开拓。评价一个结构样式的优劣,不能仅仅从简单的"新"和"旧"以及"土"和"洋"上下结论,而要以它是否很好地承载和呈现舞蹈的内容为标准。

还需要说明的是,并不能简单地将舞蹈结构多样性的试验视作舞蹈结构理论的不成熟,这正是舞蹈艺术蓬勃发展、海纳百川的集中体现。如"中国新古典舞"就是新中国成立后从戏曲当中整理出来,吸收了中国戏曲、中国武术、西方芭蕾以及拉丁动作的理论精华,在短短的几十年里飞速地进步,成了在意蕴、技艺和表现性上都可以和古典芭蕾并驾齐驱的一大舞种。我们对待舞蹈结构的多样性实验应该采取理解和支持的态度。

舞蹈结构样式不断创新,关于如何对它们进行分类,也有不同的主张。舞蹈的结构有着从表层的"外结构"到深层的"内结构"的不同层次。从不同

层面观察,其结果自然不同,而从同一个层面的各个不同角度观察也能得出截然不同的结果。舞蹈结构的六个层面依次为情节结构、组织结构、动作结构、过程结构、思维结构和心理结构。这些结构形式可以归结为一个舞剧结构当中的不同层次,也可以衍生出不同作品的结构样式。同时需要指出的是,随着舞蹈结构样式的不断开拓创新,产生了许多新的结构样式,例如舞蹈受文学结构影响产生的篇章式结构、舞蹈诗结构,受音乐影响产生的交响结构,受美术影响产生的情感色块结构等。

（一）情节结构

1. 传统的戏剧结构

传统的戏剧结构以情节事件发展的进程来安排人物的行动和舞蹈场面,多用于具有情节内容的叙事性或戏剧性舞蹈作品。它的结构一般由开端、发展、高潮、结局四部分组成。"戏剧冲突律"是构成这种结构样式的核心。

所谓戏剧冲突律,是普遍运用构成戏剧冲突的某些特殊要素而形成的规律性现象。舞剧的戏剧式结构也同样遵循这些特殊要素。首先,要有强烈的矛盾冲突,包括情感冲突、性格冲突、事件冲突、人与人之间对某种事物的态度冲突、人与环境的冲突、理想与现实的冲突等。在一部作品中,可以安排几种冲突纠葛,也可以强调某一种冲突所引起的其他小冲突,无论作品怎样安排冲突,冲突必须是作品的实质内容,没有冲突就没有戏剧。

再者,要有由冲突所引起的情节线索,就是我们平时所说的戏剧情节。要有人物在冲突中所表现出来的态度、情感和愿望,这是构成情节线索的基础。因此,戏剧式结构的舞剧,一般都按照开端、发展、高潮、结局的程式推进情节线索,表现矛盾冲突。

很长时间以来,在我国甚至世界范围内,传统的戏剧式结构都是舞剧结构的正统或主要的样式,例如观众耳熟能详的《天鹅湖》《宝莲灯》《红色娘子军》和《白毛女》等都基本遵循了这一样式结构规律。这种样式的长处是容量较大、情节连贯、故事有头有尾,人物性格的发展脉络比较清晰,性格容易写得生动,观众易于看懂。但是,这种结构样式也有着明显的弱点,那就是用舞蹈动作交代情节、图解内容,其实无形中限制了舞蹈艺术长于抒情这一优点的发挥,凸显了舞蹈拙于叙事的缺点。

2. 时空交错结构

与传统线性结构不同,时空交错结构打破现实时空的自然顺序,将不同时空的场景按照艺术构思进行交错衔接,这样就能在有限的舞台时空中表现无垠的时空中的生活,描绘和展现人物丰富、深刻的精神世界。其主要艺术特征是不按自然的时空顺序展开,而是常常大幅度地跳跃和颠倒,将现在、过去、未来交叉组合,甚至是将回忆、联想、梦境、幻觉等与现实组合在一起,形成独特的叙述模式。例如,舞蹈《再见吧!妈妈》和舞剧《鸣凤之死》就是这种结构方式。这类结构有较强的艺术表现力,可以调动观众的艺术想象力,在扩大舞蹈题材范围、深入刻画人物内心世界、丰富舞蹈的表现手段等方面都有一定的积极作用。

(二) 心理结构

舞剧的心理结构不是将传统戏剧结构的时间顺序作为结构依据,而是以作品中人物的心理活动来安排人物的行动、舞蹈场景,并作为展开情节、事件的贯穿线。这种结构类型往往要打破传统的顺序式的结构原则,在一定程度上突破舞台时空的局限。例如,通过采用正叙、倒叙、回忆等手法,把过去、未来与现实有机地交织在一起,使得舞蹈作品能在较短的篇幅、较少的时间里表现更为宽阔的生活、情感和思想内容。

1. 心理线结构

心理线结构的特点是以人物的心理活动线为结构依据,着重表现人物的心路历程。这种结构样式在电影、现代话剧等艺术品种中也多有范例。其实质就是让观众进入人物的内心,同人物一起去感受、去思考。由于心理线结构的作品是依照人物的内心活动安排情节发展的,所以它不必受外部情节左右,不必去强求情节线索的清晰与连贯;又由于人的心理活动是跳跃式的,会时而专注,时而天马行空,时而又是一片朦胧,所以舞剧的心理线结构常常会使用"停留"与"跳跃"等表现手法。"停留",不是停滞,而是专注于某一点去开掘,也许会在某个情节上大做文章,也许在某种微妙的情感纠葛上充分表现。"跳跃",不是空缺,而是"省略"。省略情节的描述和细节的罗列,在情节交代上点到为止,不重点交代。在"点"与"点"之间具体细节的省略,可以给观众留下参与想象、组织、创作的空间。从舞蹈艺术长于抒情、短于叙事的本

性而言,这种心理线结构的样式更适合对文学名著或戏剧、影视名著的改编。观众已经从文学、戏剧或影视作品中知道了完整的故事,故事中的人物关系,人物的性格特点及情感倾向,在舞剧中就不必再费力不讨好地去交代所有细节,只需充分发挥舞蹈艺术的抒情手段,把人物在此情此景下的心态、情态、意态表现得淋漓尽致,便能满足观众的审美期待。

2. 情感线结构

情感线结构,类似于前面的心理线结构,但它主要依据人物情感的发展逻辑和不同情感的表现需要来安排人物的行动和舞蹈场景的结构方式,所以这一类作品一般更具浓重的情感色彩。

(三)动作结构

动作结构在一开始是作为舞蹈结构当中的一个层次或一个方面被提及的。我们知道,动作以不同的方式进行连接组合,在视觉上就会形成不同的美感和意义,所以在舞蹈作品中,动作连接上的对比、变化、呼应和重复,就独立地形成其独特的结构力。这些是属于舞蹈语言研究范畴的,但是当舞蹈家们企图用不同的动作和不同方式的连接构造一种暗含某种美学意蕴的舞蹈作品时,它就成为一种独立出来的结构样式了。

(四)文学结构

1. 舞蹈诗结构

舞蹈诗结构在我国近年来的舞蹈创作中被大量运用,是一个值得研究的现象。《长白情》《天地之上》《云南映像》和《沂蒙风情画》等舞蹈诗都充满了诗情画意,生动地反映了各个地区和民族的生存状态、情感方式和风土人情。戏剧结构的舞剧有一个较完整的故事,有具体的人物,而舞蹈诗则不同,既没有完整的故事,也没有贯穿始终的一两个具体的人物,它以诗的要素来要求舞蹈作品的结构方式。一支舞蹈是否构成舞蹈诗,以下几点可供参考。第一,立意要有内涵,要有感情色彩。舞蹈诗不是戏剧结构的舞剧,没有完整的故事,也没有具体的人物,但是它的立意要有内涵,要深刻,要蕴含比较强烈的感情色彩。第二,语言的精练和个性化。诗的语言是精练的,所以舞蹈诗的动作语言运用也不能拖沓,要句句生动、字字珠玑。诗的语言是个性化的,所以舞蹈语言的运用也不能人云亦云,要有独特的风格特征,要有浓烈的地

方特色。第三，结构安排要有韵律感，舞段要充满诗情画意。结构的安排不能生硬，要像诗一样富有韵律美感，舞段要充满诗情画意，不能流于一般。

2. 篇章式结构

篇章式结构以"块状"的结构思维为特点。空政歌舞团创作的《伤逝》便采用了这种结构样式。《伤逝》分为"序篇""出走篇""幸福篇""谋生篇""分离篇""诀别篇""悔恨篇"七个篇章，通过涓生和子君的悲剧故事，指出旧社会的青年孤立无援地追求"自由"与"幸福"是没有出路的，并多侧面地表现了人物的性格特征。

第四节 舞蹈结构的功能和舞剧结构的模式

舞蹈结构是舞蹈创作的一个重要环节。许多优秀编导往往耗费很大的精力在舞蹈结构的安排上，但是舞蹈结构的理论研究相对滞后，至今仍未能形成较完整的理论体系。而对舞蹈的姐妹艺术音乐的研究就非常深入，已然构成完备的体系。例如，研究音乐的各部分的结构规律，以及对音乐作品的结构形式、主题和非主题成分的组合及其调性布局的系统阐述，已经发展成一门专业课题——曲式学。舞蹈的结构学现在还处在初级阶段，还没有摆脱对戏剧、文学和音乐的依托。

一、舞蹈结构的功能

我们对舞蹈结构的不重视，并不能代表它不重要。实际上，在舞蹈创作的艺术实践中，由于结构方面的问题而使得舞蹈作品夭折的情况是较多的；而将差不多的素材用不同的结构方式加以规整，使得舞蹈作品起死回生的例子也屡见不鲜。可见，结构对于舞蹈和舞剧具有重要作用，"结构"在舞蹈创作中的重要性表现在以下三个方面。

（一）基础性功能

很多的人都认为，舞蹈编导在确定了舞蹈的题材后，接下来最难的就是编舞了。其实，根据观察和经验，许多优秀编导在进行创作时，耗费最大精力

的往往并不是在动作造型上,而是在舞蹈的结构安排上。他们往往会对想要表达的东西苦苦斟酌,直到找到满意的结构方式为止。舞蹈结构起到总体的统筹的作用,舞蹈中的谋篇布局、意境情调、音乐特色、时间长度、舞段安排、语言风格,甚至舞蹈形象的雏形、道具服饰的特色等有关内容及问题,均需在结构构思中一一完成。

　　这好比要建造一座大厦,需要在开始施工之前充分准备,协调好方方面面的问题,这所大厦的设计图纸则是最基本的条件,施工操作全以设计图纸为依据。没有这张图纸,纵有优良的材料和优秀的工人,大楼也是盖不好的。舞蹈创作与这是同一个道理,有些编导在结构未确定好时就匆匆动手编舞,到头来发现很多不足和缺憾,而且连改都改不过来。所以我们一定要在创作的开始阶段踏踏实实地做好结构功课。从另一个角度说,结构的阶段是一个寂寞的阶段,因为结构不是体现在操作性方面的,而是体现在思维方面的,"是大脑中的创造",这是一个多种心理活动协调配合的艺术思维过程。这个过程是寂寞的,也是煎熬的,因为每一个艺术精品都是千锤百炼的结果,你要在自己的头脑中不断经历"确定→否定→再确定"的过程。一个完善结构产生时,舞蹈的雏型就出现在编导的脑子里了,所以结构的重要性首先在于它的基础性功能。

（二）表现性功能

　　在舞蹈创作的实践中,舞蹈结构的表现性功能呈现出多姿多彩的特色。早期的舞蹈,如贾作光的《鄂尔多斯舞》、金明的《孔雀舞》《快乐的罗嗦》等,大都精练、单纯,以一种比较欢快和蓬勃向上的情绪一以贯之,生动地反映出新中国成立带给人民的希望和喜悦。那一个时期的舞剧作品也沿用了传统戏剧的线性结构,有比较生动的故事、连贯的情节,有头有尾,人物性格的发展脉络也比较清晰,人物性格交代得清楚生动,符合那个时期人们的欣赏习惯;而随着时代的发展,随着艺术家对舞蹈结构的深入认识,各种不同的结构样式呈现出多姿多彩的表现功能。

（三）审美性功能

　　舞蹈家对来自客观生活的种种刺激不是被动地接受,而是通过"主体预结构"进行选择、接纳与构建。为了进一步说明这个问题,我们以郑板桥的

《题画竹》为例:"江馆情秋,晨起看竹,烟光、日影、露气,皆游动于疏枝密叶之间。胸中勃勃,遂有画意。其实胸中之竹,并不是眼中之竹也。因而磨墨、展纸、落笔,倏作变相,手中之竹,又不是胸中之竹也。"从这首《题画竹》中我们可以认识到,当客观的生活对艺术家的主体产生"撞击",艺术家被感动而产生出创作冲动的时候,客观的生活现象实际上是要通过艺术家主观的接纳与过滤,转化成艺术家意象中的"艺术形象"。此时,艺术家要通过自己的审美取向对确定的题材进行深度的选择与构建,而这时的选择与构建则更多侧重于对形式与内容的关系、表现对象的表现方式和结构样式的选择等方面的思考。

二、舞剧结构的模式

舞剧就是以舞蹈为主要表现手段的一种戏剧形式。舞剧的结构是戏剧结构中的一个分支,它和戏剧结构有着必然的联系,也必须具备舞剧这一艺术形式的专业特点。舞剧结构同时有着多样性试验的特殊性和一般要求的普遍性。

(一)舞剧结构的时间顺序与表现形式

在分析舞剧的结构时,狭义的是指其戏剧的结构。作为情节的要素,舞剧的戏剧结构一般按照时间顺序来安排,一般由六个部分组成:引子、开端、发展、高潮、结局和尾声。其表现形式就是"幕",舞剧以不同的"幕"来作为场景的区分,通常一部舞剧可分为三至五幕不等。一幕结束后舞台上的布幕就会拉起来,此时幕后的工作人员开始更换布景,而乐团则演奏下一幕的前奏曲,当前奏曲奏完,布幕重新开启时,就是下一幕的开始。

(二)舞剧结构的具体构成

一出舞剧是由若干个"幕"组成的,而每一幕又是由不同形式和功能的舞段所构成,舞段就是舞剧构成的具体表现形式。例如,如《天鹅湖》第二幕由六个舞段所构成,分别是群鹅华尔兹、双人舞慢板、四小天鹅、三大天鹅舞、奥杰塔变奏和全体演员参加的结尾。每一个舞段都有不同的形式,如独舞、双人舞、三人舞、四人舞和群舞,舞剧当中不同的舞段一般被赋予不同的功能。

1. 独舞

犹如话剧中的独白、歌剧中的咏叹调一样,独舞长于刻画人物性格和抒发内心情感。

2. 双人舞

男女主人公的双人舞常常被处理为全剧的核心舞段,占据着重要位置。在古典芭蕾舞剧中双人舞一般采用三段式进行:①慢板——由男演员扶持、托举女演员的合舞,连贯地展示各种舞姿,在地面和空中完成一系列旋转、跳跃等技巧动作;②变奏——男、女演员分别表演独舞;③结尾——由男、女演员逐渐加快的独舞过渡到快板的合舞,呈现舞蹈的高潮。

3. 三人舞

三人舞根据其内容可分为表现单一情绪、表现一定情节和表现人物之间的戏剧矛盾冲突等三种不同的类别。

例如,在舞剧《红楼梦》中,宝玉、黛玉和宝钗的一段三人舞就给人留下了深刻的印象,宝、黛、钗三人的舞姿交叉游动,表现了三人错综复杂的感情,而宝玉的左顾右盼更是增加了三人的矛盾。

4. 群舞

群舞可以用来渲染、烘托气氛,调剂色彩。在许多古典芭蕾舞剧中,由女演员组成的舞队排出各种几何图形,表演优雅的轮舞、圆舞,呈现出令人赏心悦目的舞蹈构图,这往往是一部舞剧的典型场景。例如,《天鹅湖》湖畔的"群鹅"、《吉赛尔》第二幕的"群灵"、《希尔维娅》第一幕的"猎神们"。

5. 风格性舞蹈

舞剧中还常贯穿有多种风格的舞蹈,即各个国家和民族具有特征的民间舞,统称"性格舞"。例如,《天鹅湖》第三幕的西班牙舞、玛祖卡舞、恰尔达什舞,而《妈勒访天边》则有机融入当地广泛流传的斗鸡舞、绣球舞、蜂鼓舞、板鞋舞、芦笙舞、铜鼓舞和抢花炮舞等,使得舞剧更加色彩纷呈、美丽多姿。

第三章

舞蹈感觉与能力的培养

第一节　舞蹈教学与舞蹈感觉

一、舞蹈感觉的概念与内涵

在舞蹈教学、排练或表演中,我们常说,这个学员(或演员)的舞感很好。这里的"舞感"即"舞蹈感觉",但它究竟指的是什么呢? 又是指谁的感觉呢?

一般人认为,这个舞感指的一定是教师或观众的感觉,其实不然。在舞蹈界,大家公认,这种感觉是指学员或演员自己的感觉,其中主要是指学员或演员的自我感觉和自我意识。这是因为舞蹈是一门表演艺术,它不同于美术,画家创作的作品"感觉很好",这指的是观众的感觉,因为美术作品本身是非生物,无论它怎样"栩栩如生",它本身是不会产生感觉的。然而,舞蹈教师或编导所创作的任何作品,都是由活生生的人即演员来完成的。人和演员都是有感觉的,这就是舞蹈感觉,它正是舞蹈艺术的灵魂、舞蹈心理学的精髓。这种感觉在现代舞和一些自娱性舞蹈中表现得尤为突出。

人首先生活在感觉里。我们每个人每天都要接受大量的感觉信息,这些感觉信息不仅包括外部信息(即外部感觉),也包括内部信息(即内部感觉或自我感觉)。其实,不仅仅是舞台上的舞蹈和其他一切表演艺术如此,人的社会生活"舞台"和工作"舞台"也如此,例如教师在讲堂上有教师的教感,政治家在政治舞台上也有政感。不过,在舞蹈教学的课堂上,教师的期望、喜欢和

暗示都会提升学生的自我感觉和舞蹈感觉,这就是著名的皮格马利翁效应。

既然舞蹈感觉是指舞者本人的感觉,那么舞蹈者在舞台上的所有感觉都应该属于舞蹈感觉的内容与范畴。它除了主要包括学员或演员的自我感觉和自我意识之外,还包括舞蹈者对舞台环境和自我身心状态的感觉与体验。舞蹈感觉的外延应该包括如下内容。

(一) 舞台感觉

舞台感觉属于普通心理学的外部感觉,它是舞蹈者对舞台环境、舞伴和观众的感觉,主要包括舞蹈者的视觉、听觉、嗅觉和脚下触觉等。当然,作为舞蹈感觉的一个专有概念,其中也包括一定的空间知觉、时间知觉和视觉表象等。

(二) 本体感觉

本体感觉属于内部感觉,它是舞蹈者对自己身体运动、状态、方向和位置的感觉,其中主要包括动觉、平衡觉、内脏感觉以及身体运动知觉和动觉表象等。动觉是其主要内容并占有重要地位,内脏感觉如对心脏跳动的感觉也是存在的,但它不是舞蹈本体感觉的主要内容。

(三) 主体感觉

普通心理学没有涉及主体感觉,但它正是舞蹈感觉的精髓与灵魂。这里的"主体"指的是个人心理上和精神上的自我形象、自我意象和自我观念,因此这个主体感觉就其性质来说,不属于上面讲的内部感觉和内脏感觉的概念,而是专指舞蹈者对自己的主观世界、人格内涵、个性特征和心理过程的感觉,其本质乃是一种自我感觉和自我意识。

以上关于舞蹈感觉的概念的提出,不仅是对心理学中的感觉概念的丰富和发展,而且是探索和研究舞蹈艺术及舞蹈心理学的必由之路。

由此可见,舞蹈感觉就是舞蹈者对舞台环境及自己的身心运动的综合感觉,它不仅包括心理学上的外部感觉和身体感觉,还包括舞蹈者个人的主观感觉和自我感觉,这种对艺术想象、艺术情感和自我意象的感觉正是舞蹈感觉的灵魂与精髓。舞蹈者对外界信息和身体动作信息的感觉与把握都属于技术问题或外在形式问题,而对艺术想象、艺术情感和自我意象的感觉才是

一个真正的艺术内核问题。同时,舞蹈感觉的产生与形成还与舞者的其他心理素质如气质、性格、信念、自信心和文化水平等有关,并深受其影响。

二、舞蹈感觉与本体感觉训练

(一)舞蹈教学与本体感觉

美术是一门视觉艺术,音乐是一门听觉艺术,舞蹈是一门动觉艺术。视觉的感受器是眼睛,听觉的感受器是耳蜗,而动觉的感受器却是肌肉里的肌梭、肌腱里的腱梭和关节里的关节小体,动觉的高级神经中枢则在大脑皮层。由此可见,动觉是个人对自己躯体各部位运动情况的感觉,动觉和静觉统称本体感觉,即人脑对整个身体运动状况的感觉与控制。

现代生理心理学和神经心理学的研究成果已经证明,在人的大脑皮层的中央后回上,有一个倒立的本体感觉小人像,这是躯体感觉在大脑皮层上的定位和对应部位,称为"本体感觉中枢"。动觉之动并不是指外部世界之动,而是专指本人身体之运动。动觉之觉是本体感觉。动觉之动的高级神经中枢是大脑皮层的中央前回的躯体运动中枢。

根据上面的探讨我们知道,四肢感觉和四肢运动都是由大脑皮层高级中枢——本体感觉和本体运动中枢——来指挥和控制的:四肢发达,头脑岂能简单?因此,我们便可以从科学和理论上把长期以来压在舞蹈演员身上的所谓"四肢发达,头脑简单"的偏见予以纠正。

不仅如此,本体感觉除了动觉之外还包括静觉即平衡感觉。众所周知,舞蹈演员的平衡感觉是非常发达的,他们都具有很强的对身体运动方向和力度的感受力和判断力。静觉的高级中枢是小脑。静觉的感受器是耳蜗里的三根互相垂直的半规管,又称"前庭器官",其中流动的液体对管壁感觉神经产生不同程度的压力和刺激,从而在小脑产生对身体各部位运动方向和力度的感觉,即平衡觉。

(二)舞蹈教学与动作语言感觉

舞蹈感觉是指舞蹈家对动作和动作语言的感觉,即舞蹈家对动作及由动作组成的舞蹈语言所具有的元素构成、连接关系、内涵意蕴和外部特征的整体把握,并以肢体完美呈现这种整体把握。这就不仅仅需要对动作的个别元

素进行把握,而且还要对动作组合进行整体把握,同时还要把整体把握呈现出来。因此,"舞蹈感"实际上已经是由感觉、知觉、表现力等综合而成的特殊艺术心理现象。

1. 动作感觉

动作感觉是舞蹈家在感知和操作一个舞蹈动作时,对其元素构成所形成的有特殊意味的感知及表现力的总称。一个动作包括动态、动速、动律、动力四大元素,其中任何一个元素的变化都会引起动作本身的变形或促成一个新动作的诞生。因此,要准确地把握一个动作,必须对动作四大元素的自身构成及关系构成有准确的感知。具体而言,要真正感知一个动作,应该拥有:第一,对元素和动作运动程序的个别感觉;第二,对各元素及运动程序互相配合的感觉;第三,动作与本人肢体的协调性感觉;第四,动作完成之后自我检验的感觉。有了以上的感觉,一个完美的动作才算真正地被感知了。假如只是对动作的个别元素有所感觉,而对动作的综合体现能力较差,又不善于与自身条件协调,那就不能完成一个完美的动作。因为,舞蹈美不在于个别部分的精确,而在于个别与整体的和谐动作同舞者自身条件的协调。如果没有认识到舞蹈动作的美在于协调,单纯强调个别部分的精确,则从实质上讲,对舞蹈动作并无真正的感知。对动作的感知不是人的个别感觉器官所能完成的,它是人的视觉、听觉、动觉、平衡觉、触压觉等多种分析器协同活动的结果,还要伴以舞蹈家的美感体验与想象活动,方能有完美的体现。所以,一个完美的动作,总是舞者对个别元素的感觉与对整体的感觉的总和。

几乎所有的舞蹈教室都有一面镜子,而且每个舞者都在寻找空隙看到镜中的自己。可以断定,他们之中绝大部分注意的是自己的舞姿而不是自己的容貌。他们通过镜子,把舞姿从自身这个物质载体中分化出来,通过镜子的影像进行自我检验。他们注意的焦点是舞姿同自己肢体这个物质载体的关系,由此从自我检验中进行自我反馈和自我调整。因此,在舞蹈练习和舞蹈排练中,舞者很重视镜子的提示作用就不难理解了。

2. 动作语言感觉

动作感觉是语言感觉的基础,语言感觉是动作感觉的升级与扩展。具体而言,舞蹈者对动作语言的感觉主要包括以下几个方面的内容:第一,对动作与动作之间构成关系的感觉;第二,对内在蕴含与外部形态一致性的感觉;第

三,对人物与人物之间刺激反应关系的感觉;第四,对人物与个人肢体擅长之间的关系的感觉;第五,对舞台空间所呈现的美感效果的感觉。语言感觉是一种创造性的心理现象,是在情感的想象、情景的想象、关系的想象伴随下展开的。概而言之,语言感觉是对语言形式和语言情景的综合感知与把握。这种综合能力,是舞蹈家生活经历、知识水平、专业技能以及创造性想象、艺术敏感性、艺术实践经验等多种心理因素和能力在舞蹈表演中的集中显现。动作感、语言感是舞蹈家心理能力、专业技艺的融会贯通,也是舞蹈家专业素质在动作、语言两个层级上的有形显示,又是观赏者感受和认识舞蹈作品及舞蹈家的视觉对象。因此,舞蹈感对观众而言,是一种艺术魅力;对舞蹈家自身而言,则是舞蹈生命的灵光。

一个优秀的舞者一生要扮演多种角色,接触多种风格的舞蹈,碰到创作习惯完全不同的编导以及形形色色的观众,若没有足够的自信与自律能力,没有对同一风格作品十分敏感的肢体,很难一直保持良好的表演心态和肢体的适应力。对演员而言,每一天都是全新的,客观环境每天都在向其提供新的感知对象,自身也每天都处于不知不觉的变化之中。可以说,主客观两方面的因素在日落月升的时间流逝中把演员推向两个极端,一个是成熟升华,另一个是衰老消失。面对这难以躲避的现实,只能坚持不懈地改造自身条件,在每一阶段的每一步骤上,都要清楚自己在干什么以及怎样干。即使在"舞蹈感"这样具体的问题上,作为一个专业演员,也要做到知彼知己、心中有数,既不把舞蹈感觉笼统化、单一化,也不把舞蹈感觉玄秘化——它和其他事物一样,是可以感知、可以认识的。舞蹈感觉,不是以舞者内在模式去处理动作,而是指动作的规范、动作与动作之间的关系、动作美的诸多因素被舞蹈家感觉及理解之后体现于动作中,必须有外在于感觉的存在物先于感觉而存在,感觉才会发生。

(三)舞蹈教学与本体感觉的训练与强化

舞蹈技能的学习是舞蹈教育的重要内容,也是舞蹈心理学研究的重要课题。从心理学的观点来看,舞蹈技能是人通过练习而获得并巩固了的自动化舞蹈心智技能和动作系统的有机结合与完美统一。对这个概念,请注意以下三点。

第一，技能的获得和巩固必须通过一定数量的练习，这种重复的练习在经典条件反射理论中叫作强化。练习和强化是一切技能学习的唯一途径，没有一定数量的练习和强化就不可能掌握一种技能，这正是技能学习与知识学习的区别之所在。也就是说，任何舞蹈技能的学习都不是"一看就会"或"一听就懂"的。舞蹈是一门残酷的艺术，不经过艰苦的练习，就不可能成为一名真正的舞蹈演员，认识到这一点对舞蹈技能的学习是非常重要的。

第二，舞蹈技能学习的本质就是动觉和本体感觉与本体运动的"自动化"。也就是说，当一种舞蹈技能达到熟练程度以后，动作的完成基本上不需要视觉和意识的控制，即动作基本上不用视觉监控或有意思考，但却需要最高水平的动觉控制，即人体内部的运动感觉神经的控制。这种动觉控制现象对舞蹈技能的学习是非常重要的，正是由于这种"自动化"的出现和形成，舞蹈演员才能使自己的视觉和意识得到最大程度的解放，并把注意力转移到其他事物上来，从而产生和形成良好的舞蹈感觉及艺术想象。这种"自动化"的实质，则是通过条件反射在大脑及本体感觉与本体运动系统中建立起动力定型和"高原"现象。

第三，舞蹈技能还应该包括舞蹈心智技能和舞蹈动作技能两个方面，是两者的完美结合。舞蹈是一门人体动作的艺术，舞蹈技能需要身体各部位一连串动作的互相配合与协调，比如芭蕾舞中的舞步、跳跃、旋转、击打、站脚尖和托举等，是舞蹈的动作技能；另一方面，舞蹈演员在起舞时需要对故事情节、音乐意境、人物性格及思想感情进行深刻的认知和理解，以达到完美的配合、协调与默契等，这就是舞蹈的心智技能，它是舞蹈表演才能和表演艺术的核心与灵魂。因此，舞蹈是在舞蹈心智技能的指导、调节和制约下通过动作技能和技巧来表达思想内容及情绪情感的艺术，是这两种技能互相渗透、完美结合的艺术。

三、舞蹈教学与舞蹈意象训练

舞蹈意象是人脑对记忆表象进行加工改造后创造出来的新形象。这个新形象在普通心理学中叫作想象表象，在艺术学和美学中叫作意象。也就是说，意象是客观现实世界没有的，只能在人脑意识中产生和存在的心理现象，这是舞蹈意象的第一个基本特征。舞蹈意象必须是动觉意象即身体意象，舞

蹈意象的入口和原料可以是视觉表象、听觉表象或动觉表象等,但是它的出口和结果必须是动觉表象或身体意象,这是舞蹈意象的第二个基本特征。因此,舞蹈意象训练必须通过动作意象或身体意象才能产生教学的作用和效果。另外,在中国舞蹈美学中,舞蹈意象还有第三个特征,这就是它的情感性特征,亦即情景交融的特征。根据朱光潜的观点,这是中国美学强加给意象的附属特征。意象属于认知过程及其结果,它与情感和情感过程性质不同。尽管如此,舞蹈意象的情感特征对舞蹈教育与教学仍具有重要意义。

四、舞蹈教学与职业敏感

职业敏感是指各门职业所需要的专业感受方式与感受能力。艺术上的职业敏感又称"艺术专感",即艺术家对与各门专业艺术有关的事物所具有的敏锐、准确和深刻的反应能力。

当前的舞蹈教师和编导面对有文化的观众群体,开始重视其社会感觉与文化感觉,也重视其精神需要与文化需求,力求将获得的信息加工成一种有价值的创作思维。确实,优秀的舞蹈编导与教师应能在职业敏感中获得一种空前的创作快感,形成创作的前期愉快,并且不断肯定自我意识,从而形成别人没有的特殊美感,自觉在创作实践中肯定新的精神需求,进入良好的后期创作状态,有意识地、有目的地按照创作规律,进入创作的细致、协调、和谐状态。

这种职业敏感在于发现观众美感意识的新变化,抓住观众审美要求中精神愉悦内容的独立意义,需要舞蹈编导从多方面培养艺术敏感,特别是对舞蹈文学艺术的敏感。舞蹈敏感是特殊敏感,区别于大科学家、大艺术家的职业敏感。舞蹈教育家和编导家的职业敏感既突出了舞动者的肢体活动,又需要众多因素的有效配合。

(一)舞蹈职业敏感与心理状态

在舞蹈教学和创作过程中,师生都会有感觉和情感体验伴随。教师和编导的审美活动,伴随富有意义的体态变化和独特的舞姿闪现:有时眉开眼笑,神采奕奕;有时激动扬臂,踢跳不止;有时潸然泪下,激动愤怒;有时清心悦目,浑身轻松舒展;有时雄浑激越,一腔热情外溢难止;有时心旷神怡,胸怀开

放……在这些变化中，心理结构在调整，生理运动规律在变化。物我同形，物能生魂，有修养的编导此时能通过选择和概括，发现形状、造型、线条、色彩、花纹、质地、材料的新属性和新形象，从整体结构上发现其美。此时，视、听、触、动通联通感，唤起一系列感觉系统的活动，使创作内容迅速丰富，情感逐渐强烈，最终让编导的审美感受得到升华。

舞蹈教师和编导在生活中应执着于舞蹈艺术创作，以创作思维活动为轴心，发挥主观能动性，将生活与创作迅速联系，集中注意力投入作品构思与形象塑造中。此间自觉因素与非自觉因素交织，贯穿创作始终。

（二）舞蹈职业敏感与思维特点

善于观察生活者一般应具有一定的社会生活和文化理性的直觉。审美经验中的美与非美事物的直感人人都有，但编导的职业使其对人的社会环境与遭遇、生活道路与命运、文化修养与资质、文化背景与作为等的关注更深入。职业编导的观察应有预定目的性与特殊自觉性、有意性，并擅长坚定、持久、独特的观察。职业编导在一种文化氛围中寻找历史的或现实的含义，总是为了塑造独特的美感。中国的舞蹈家更是珍视自己的民族文化，并用智慧为文化增色，一心想的是观众，而不是自己的内心小天地。

舞蹈教师和编导的职业敏感决定其思维的自觉性，即能抓住关注焦点，不易被外界事物变化干扰，会观察生活，考察事件有主动权。他们善于把众多观察、注意的材料纳入舞蹈创作的主干道，能集中精力考察没被别人注意的细节和琐事，并把获得的材料构建成一个独创而新鲜的整体。

舞蹈教师要忠于舞蹈教育事业，必须对舞蹈专注。不但要感受美的偶然性、随意性、广泛性特点，也要注重创作机会的有效性，发现创作中的关键触发点，将活跃的表象分化、综合，从而发现机遇。

舞蹈教师和编导出于职业需要，在苦苦追寻的过程中，创作的应急反应有时是惊人的。这本质上还是发挥了心理运作的"优势兴奋灶"，抓住了关注焦点，才可能从几个方向突破，发现素材、组织素材、构成创作框架。职业敏感是志趣、兴趣、情趣的"燃烧点"的加温和升温过程。要持久保持职业敏感，当然不应也不能使上述"三趣"冷却，而是要将舞蹈创作当作终身事业，才能一次又一次进入佳境，让艺术根性不断生发壮大，直至开花结果、锦上添花。

"三趣"齐发时,往往废寝忘食不能自拔,采集、发现、感悟舞蹈素材的机遇也大大增加,浑然天成的创作佳境竟能不期而遇。

(三) 舞蹈职业敏感的升华

舞蹈教师和编导的职业敏感基础,应是文学修养、审美修养、舞蹈艺术本体理论修养的三位一体。成功来自信心,信心来自实力,实力联系着激励机制、创造机制、进取机制、成功机制。抓住品位、热点、艺趣,找到成功的方式和渠道,创新就顺理成章、水到渠成。

职业敏感的背后是热情和创造精神,更是奉献精神、献身理想的精神。有职业敏感的人实际上把大量精力放在了开发自己上。开发自己,才能在创造中实现自我价值,获得精神上的满足,才能上升到美感的新层次,产生至高的精神乐趣。高级精神乐趣在于创作领域的重大突破,在于对国家乃至人类文化的进程有所促进。自己的建树给别人以莫大幸福,是超然的快感,也是深刻的精神享受。

第二节　舞蹈教学与心理训练

舞蹈是通过身心关系(即身体语言)来表现人的审美情感和审美理想的艺术形式,身体只是舞蹈的物质载体,只是舞蹈的工具和道具,而心理才是舞蹈有意味的形式。人的身心关系是交互作用的,人的心理状态会影响到身体的动作表达。精神分析学家阿德勒(Adele)认为,身体器官和心理情绪是相互连接、相互作用的。舞蹈美的真正含义必须由身心共筑。因此,身心和谐对舞蹈者来说非常重要,舞蹈训练不仅应包括身体训练,还应包括心理训练。

一、舞蹈心理训练概述

舞蹈心理训练是指运用一些特殊方法来提高学员或演员的心理素质,培养他们良好的心理品质,从而使其在表演和比赛中保持最佳的心理状态,获得最高的心理能量储备,奠定良好的心理基础,最终实现个人潜能的正常发挥乃至超常发挥。

（一）舞蹈心理训练的重要性

有的舞者因为输掉了一场自己感觉十拿九稳的舞蹈比赛而懊恼不已,或因为考虑其他事情而不能专注于舞蹈表演,又或不能从前一次表演失误中摆脱出来,还有的舞者在比赛开始前紧张焦虑,以致动作僵硬无法正常发挥。可见,对于舞蹈表演或舞蹈比赛来说,演员的心理素质或心理状态同样是非常重要的。

从 20 世纪 70 年代中期以来,越来越多的研究表明人的身心是统一的,人的心理状态可以对生理系统产生重要的影响,即便通常被认为是无意识的心理活动也会使生理活动发生变化。人特定的心理状态可以影响自主神经系统的反应,比如心跳和呼吸频率、肌肉紧张度和皮肤电位,而这些生理活动在过去曾一度被认为是自身无法控制的。例如,经过科学训练,大部分人都可以掌握在极度紧张的状态下减少特定肌肉紧张或降低心率的技术。关于运动心理学的研究表明,具有高焦虑水平的运动员更容易在运动中受伤,同样,运动员的心理状态是预测其未来伤病恢复状况的重要参考依据。在舞蹈表演中,舞蹈学生的心理状态,如焦虑水平、情绪特征等心理因素,必然也会影响演出时的表现,但关于此方面的实证研究目前还较少。

（二）舞蹈心理训练的目的

舞蹈以身体为媒介。舞蹈表演者本人的素质,不仅是身体素质,还有精神、心理以及人文素质都会影响到舞蹈作品的呈现。凡伟大的艺术家都致力于简化自己的表现手段,而又丰富自己的表现内容。高品质的舞蹈作品,首先要有好的内容,然而内容从哪里来? 从舞蹈者崇高的灵魂、高品质的文化底蕴、丰富的人文内涵中汲取营养。因此,舞蹈教育的一个重要问题是舞者的文化层次和底蕴,没有文化内涵的舞蹈,即使表演得再花哨,也是空洞无物的。因此,对内容的训练应是对舞者心灵、文化底蕴和人文素养的训练,对形式的训练则是对舞者艺术感受力、表现力和身体素质的训练。

如果说大众舞蹈教育的目的是提升舞蹈者的艺术修养和审美品格,那么职业舞蹈教育则是培养未来的舞蹈家。未来的舞蹈家应具备的心理和人文素质,是舞蹈心理训练更应重视的。

1. 崇高的心灵

舞蹈要表现人的崇高和美好,那么舞蹈家或舞蹈表演者首先应该成为光明和纯洁的化身。舞蹈家首先要有崇高的心灵和完善的人格,因为舞蹈不仅是一门运用人体动作表现人类灵魂的艺术,而且是一种完美的人生观的体现。内心没有美的人,无论如何是表现不出美的。凡是不朽的舞蹈作品都是震撼人心的,这种对观众起到心灵震撼效果的舞蹈,其表演者本人必然拥有使观众震颤的心灵,只有这样表演者和观众才能达成心灵的共鸣。

人的心灵有着比理性要求更高的东西,这就是想象、自我感觉。情感是人的全部生存赖以建立的基础,人必须通过活生生的个体灵性去感受世界,而不是只通过理性逻辑去分析和认识世界。艺术与情感体验像姐妹,艺术不过是人心灵所具有的行为方式。因此,优秀舞蹈家的心灵也必然敏感而美丽。

2. 完善的人格

舞蹈艺术乃至一切艺术的终极目标都应是追求高尚的人格形象、高雅的生活情操和完美的精神世界。真、善、美永远都是艺术的精髓。这种艺术的本性要求艺术家必须追求人格高度发展和情操高度完善,而成功的高峰体验和高雅的艺术环境对陶冶人格和情操是非常重要的。

3. 和谐的身心

一个身心和谐的人,其动作也将是和谐与流畅的;一个身心不和谐甚或存在冲突或分裂的人,其动作也将是分裂或不流畅的。舞蹈者的心理和谐程度会通过动作的和谐程度而对舞蹈创作或舞蹈表演产生影响。优秀的舞蹈家身心和谐,这样就能避免心理对动作的局限而表演出任意角色。

(三)舞蹈心理训练的原则

1. 承认生命的美好与潜能

艺术的使命在于唤醒人的本性和美好的心灵。作为艺术之母的舞蹈,在唤醒人的本性和真善美方面起着不可替代的作用。舞蹈艺术家能否编创出唤醒人类真善美的作品,取决于其自身是否拥有崇高的心灵,或者更确切地说是其自身美好的心灵是否已经被唤醒。

要唤醒舞者身上人性的美好,就要承认生命的美好与潜能。舞蹈教育者

要从内心承认生命的美好,相信生命的潜能,相信每个学生身上天生具有美的因素,只有这样才能激发出学生身上美的一面,让学生从现实的挤压中解脱出来,重新体验生命的潜能,体验生命能量的充盈和流动。

2. 尊重个性,承认生命的独特性

舞蹈心理训练要尊重学生的个性,承认生命的独特性。我们每个人都是独特的,每个人在这世上都有着与众不同的经历。生命的独特性是社会构成的基础,亦是社会得以创造和发展的条件。既然动作是一种身体语言,人们运用不同的身体表达不同的生命感受,其方式自然是千姿百态、千变万化的。因此,允许动作的不同表达方式,是舞蹈教育尊重个性的表现;允许不同生命体之间的平等对话,是舞蹈教育尊重个人存在的基础。对个性动作特质的挖掘,是对生命不同形式的探寻;对动作个性差异的肯定,是对生命丰富性的肯定。

二、舞蹈心理训练的方法

(一)放松训练,提升内在生命能量

放松是人体对自身紧张的转换控制能力。放松训练是通过暗示语让人集中注意,调整呼吸,使肌肉得到充分放松,从而调节中枢神经系统的方法。这种暗示语可以来自自我暗示、他人暗示,也可以来自放松的录音磁带。放松训练实际上是调节情绪的有效训练方法,是心理训练的基本功。因此,进行心理训练,往往从放松训练开始。放松训练能够减低中枢神经系统的兴奋性,使大脑呈现一种特殊的松静状态,降低由情绪紧张而产生的过多能量消耗,可使身心得到适当休息并加速疲劳的恢复。有研究表明,大运动量训练后,做五分钟的放松训练,对心理、生理功能的恢复效果几乎和一小时的自然睡眠或传统恢复手段的效果相同。

放松训练的一般要求:①将注意高度集中于自我暗示语上;②需要清晰、逼真地想象带有情绪色彩的形象;③能够清晰知觉肌肉不同程度的紧张状态,从极度紧张到极度放松;④进行深沉而缓慢的腹式呼吸。常见的放松训练有渐进放松法、呼吸放松法(包括深呼吸法、腹式呼吸法、内视呼吸法)、肌肉放松法、心理调节放松法、音乐放松法、冥想放松法等。下面主要介绍冥想

放松法。

冥想是一种在短时间内有效达到深度放松的方式。冥想不仅能实现完全的放松，而且也会降低身体和心理的疲劳度。冥想能集中我们的注意力，提高我们的思维能力。冥想让我们从现实的混杂中解脱出来，重新开始理解现在，恢复我们内部聆听的能力，让我们做出最佳选择。我们的心理就像一个桌面，上面堆积了非常多的信息，使得我们不能有效地行使职责，且有时会变得混乱，有担忧、悔恨、负面的自我印象、记忆、反应和恐惧，这些都让我们的人性之光被埋葬得越来越深。冥想是一种把混乱剔除出去的方法，让我们的精神能集中在有益的想法上，并发现我们自己正面的印象。通过冥想能够放松心理，清理"桌面"，体验到一种自我更新的感觉。

（二）表象训练，提高内在心理表征

表象训练是通过对动作表象的回忆和想象来复习和提高动作技能的训练方法。生理心理学的试验证明，人们在回忆和想象一种紧张动作时，如运动员想象赛跑、钢琴家想象演奏时，都能够在他们的腿部肌肉和手臂肌肉上测到肌肉电流明显增加的现象。这种想象是由 19 世纪中叶德国著名科学家舍夫列利和英国著名科学家法拉捷依同时发现的。现代运动心理学的研究也证明，平衡木运动员只要产生一个掉下来的念头，她就会真的掉下来；运动员在临场时想象的成功或是失败，往往真会产生戏剧性的效果。

舞蹈演员在比赛前或者演出前可进行表象训练。训练时可以坐在椅子上，也可以躺在舒服的床上，闭上眼睛，让自己尽量放松。在准备工作中，如闭上眼睛后心情平静不下来，可以增加一些放松暗示或听音乐，或想象自己在淋浴，温暖的水从头上流下来，一直流到脚下……在自己放松下来之后，可以先想象自己比赛或演出前的准备工作：自己的头发盘得怎么样？穿着什么样的演出服装？化了什么样的彩妆？想象自己的心情无比的开心愉悦，同时有一些兴奋，想象自己信心满满地站在后台准备出场，然后再想象自己是如何平静轻松地走到舞台上，想象自己是如何完美地表演完每一个动作组合……然后轻灵地转身，向裁判示意，听到观众的热烈掌声，自豪地退场。在整个过程中，想象得越详细越具体越好。

三、舞者自信心训练

自信也就是舞者坚定地相信他们可以学习以及完成某一项技能或者表演一些角色。舞者的自信心是至关重要的,即使他们在身体条件和技术上有表演的能力,但只要他们不相信和使用这种能力,也是跳不好舞蹈的。因此,教师不仅要教授舞蹈技术和艺术技能,也要向学生灌输一种相信自己一定可以完成好、表演好的信念。带着信念跳出来的舞蹈是富有力量的。只有舞者相信自己,别人才可能相信他的表演。

(一)尽可能为学生创造成功的演出机会

帮助学生树立自信最有效和直接的方法就是让他们成功和出色地表演。在教学设计时,不能只教授新的技巧、技能,还要很好地安排教学内容,确保他们每次表演都最大可能地接近成功。一个最普通的规律是舞者们至少有75%的概率可以把舞蹈演绎得极其完美。除此之外,也要使学生能够清楚地估量自己,清晰地认识到自己需要改进的部分。

(二)鼓励学生学习杰出舞蹈家的行为方式

杰出的舞蹈家能够使自己任何的举手投足都与普通的舞蹈家迥然不同,这里的一部分原因是这些杰出舞蹈家们具有超高的自信心。因此,树立自信心的首要任务就是让舞者学习杰出的舞蹈家的行为方式。以走路为例,在课前、课中或者课后,教师可以让他们尝试两种极端的、相反的走路方法。首先,让他们的头向下低垂,眼皮向下一拉,肩膀缩成一团,拖着自己的脚步绕着排练厅走。这时候教师可以问问他们,他们是怎么想的,有什么感觉,然后让他们把头抬高,下巴上扬,眼睛有目标地向前望去,肩膀张开,这时候再问问他们有什么感受。接着,让他们说一些与他们的动作状态相反的话。例如:如果他们的行走姿态是高昂的、充满自信的,那么就让他们说"我不能做到这些动作"以及"我是一个很糟糕的舞蹈演员",他们会发现想这样做是非常难的,因为当他们有着自信、高昂的步态时,他们的想法和状态就会是积极的。

(三)鼓励学生进行积极的自我暗示

积极的自我暗示、给自己以安慰的语言可以直接提升舞者们的信心。教

师要塑造学生积极的思维方式,让他们学习带有鼓励性、积极性和推动性的自我对话。自我鼓励性的语言有"我在演出时真的很棒""我今天的状态非常好""我正在很努力地表演""真是一次特别棒的彩排"等。教师应教学生控制自己的思维,学会自我对话。如果学生处在消极的自我暗示和状态中,要鼓励他们说一些积极的话题和事情。假如学生坚持积极的思维和自我对话,他们最后一定会相信自己可以做到。

(四) 帮助学生停止消极的思维

学生在表演、训练时或课堂上难免会有一些消极的想法和思维。教师要帮助他们发展出一种策略,就是用积极的思维来取代消极的思维。发展这种策略的第一步是帮助学生列出他们经常会出现的消极思维清单,然后列出一个可以将其代替的积极思维清单。例如,一个学生可能经常说"我在今天的练习中跳得十分糟糕",下一次他要说出这样的话之前,他会告诉自己改说一些积极的话语,如"我知道自己犯错误了,明天我会更好地去表现"。后面的态度带有积极性和激励作用。注意,积极的替换语句应该是现实的。如果在练习的过程中表现很糟糕,就不应说"我在练习的时候表演得非常出色"这样的话,而是说一些其他的带有积极性的话语。

(五) 培养学生理性、客观的思维

当学生学习一个新的核心技巧和一些新的元素时,经常会有挫败感或者对自己感到生气。这样的反应是因为他们对待自己的动作带有批判性的想法和负面情绪。教师应该教他们用理性和客观的思维来看待这样的现象,帮助他们跨越自己的批评性想法和情绪。也就是说,让他们把自己的角色转换为教师,站在教师的角度来看待自己。当一个学生很纠结时,教师应识别并指出需要改正的地方,然后让学生把注意力更多地放在需要改正的动作上,直到完全掌握。这样学生就不再去细想过去做错的地方,不再气馁,变得更加积极和具有自我推动性,知道怎么去克服未来可能会面对的困难。

(六) 运用语言说服或奖励

语言说服或奖励也是能有效增加学生自信的一种方式。当学习一个新的技巧或动作时,学生往往会缺乏信心,认为自己能力不够或者缺乏经验,不

能完成新学的动作。为了激励学生,教师必须说服学生,使他们相信自己可以成功地完成。

要做到这一点,教师必须认可学生的能力,向他们传达自己对他们的信心。学生经常会通过你的表情、眼神、举动来决定自己怎么想、怎么感受、怎么去演绎,因此,教师所传递出的自信神情对他们不仅可以起到感染作用,还可以让他们更多地肯定自己。此外,如果教师对学生的能力和成就流露出肯定的表情,他们将更会把这种信心内化于心。

因此,教师要尽量用语言来鼓励和奖赏学生,让学生相信他们可以成功,并且他们的成功可以得到表扬。对于那些不完美的同学,要引导他们用一种积极、客观的态度来对待自己的不足。

四、情感调节训练

舞蹈中情绪情感的强烈程度会影响舞者对所做动作的用力程度和对情感的演绎。情感的强烈程度会影响和改变舞者在表演前和表演过程中的生理状态,比如心率、血流量、肾上腺素的分泌等。强烈的情感可能让人产生极度恐惧般的兴奋,也可能让人进入深度睡眠般的安静。舞蹈者可以清晰地感受到情感强度为他们带来的变化,比如体力、耐力、灵活度以及感官敏感度的提高。

(一) 情感强度对表演的影响

过多或过少的情感都不利于表演,而适度的情绪有助于自信、积极的技术上或身体上的准备。过于强烈的感情有时可能带来负面的影响,比如肌肉痉挛、呼吸困难、丧失协调能力。如果舞者的情感没有达到一个最理想的程度,表演也很难达到最佳状态。由此,情感的强度也会影响到舞者表演的艺术性。

不同的身体活动需要不同的唤醒状态(情感强度),而这种状态取决于任务的复杂性。特别的是,高难度的活动要求精细的动作来控制轻微的力量,这只需要较低等级的唤醒状态,因为高度警醒将阻碍必要的精细动作的协调。相反,若活动只涉及粗略的运动技能和大的强度,将要求高度集中的唤醒水平来增加肾上腺素的分泌,获得较高的能量状态。

就舞蹈而言,它涉及精细的运动技能以及体力和耐力,舞者需要适度的感情抒发来完成完美的表演。照此看来,为了增加体力和耐力,需要情感的抒发,但并不是感情强度越高越好,因为在很多舞蹈中,过于强烈的情感会干扰发挥。因此,应使舞者的情感与舞句的情感同步,帮助他们达到最理想的情感状态。

当然,恰到好处的情感强度也是因人而异的,没有为所有舞者而存在的通用最佳情感水平。例如,一些舞者可以在一个较低的情感等级下(完全放松)表现得非常出色,而另外一些舞者或许会在情感高亢的状态(精力极度充沛)下发挥得更完美。

(二) 过度紧张的表现和成因

教师应了解学生在表演之前以及表演过程中的紧张程度,然后逐步帮助他们减轻思想压力,以追求最好的演出效果。

过度紧张有几种表现,最明显的表现是生理上的反应,包括肌肉极度紧张、肌肉颤抖、呼吸困难以及过度出汗。人在过度紧张的状态下会呈现出不理智的思考,例如"如果我跳得不好,我的家人以及朋友会否定我",也会出现情感上的恐惧,还可能有疲劳、协调性减弱等症状。

教师应指导学生减轻过度紧张的表现。教师应能首先注意到或许学生自己都没有注意到的一些特征,比如热身时的失误、无法集中注意力等。

造成过度紧张的原因可能有以下几种:

1. 缺乏适应能力(或应变能力)

有些学生适应能力较差,他们习惯于固定的教室、固定的伙伴以及熟悉的老师,只要客观条件有所变化,心理上就会出现不稳定感,比如领导或外宾看课、更换舞伴、变换剧场等都会或深或浅地引起他们紧张的反应。

2. 对个人成败得失考虑太多

演员如果名利观念特别重,甚至非要压倒谁不可,就会形成沉重的心理负担。越是患得患失,就越容易紧张。因为杂念太多,就不能全力以赴地考虑如何表演得更好。

3. 缺乏自信心

由于各种原因,演员缺乏成功的信念,甚至总担心会出错。正如骑自行

车到田埂时,如果信心十足,就容易顺利通过,反之,总想着"别掉下去",就更可能掉下去。因为掉下去的表象一旦在眼前出现,就会感到心慌腿软,引起相应的"掉下去"的运动反应,这在运动心理学上叫"念动"。

4. 自身心理承受能力较差

一般来说,神经系统弱型的人,即心理承受能力差的人,一遇到稍有难度的动作或带有竞赛性的练习方式,就容易极度紧张;反之,神经系统强型的人,不容易极度紧张。

5. 受观众的数量与性质的影响

观众的数量很多或者在观众席上有与演员有特殊关系的人,可能会产生一种特殊的刺激气氛,从而引起演员极度紧张的情绪。

6. 受舞蹈比赛的项目与性质的影响

一般来说,在个人项目中,选手的才华或者动作上的差错比集体项目更容易被人们目睹。因此,在竞赛中,从事个人项目比从事集体项目更容易出现极度紧张。当然,在集体项目中,明星演员或者关键位置上的演员由于被许多眼睛盯住,也可能引起极度紧张,尤其是在关键性的比赛中。

(三) 懈怠的表现和成因

演员在演出前的懈怠状态会对演出效果产生重要影响,因此,教师要识别和及时调整这种懈怠状态。在懈怠状态下,舞者可能会出现心率缓慢、肾上腺素缺失、缺乏活力和灵活性以及很难进入角色等问题。在反应明显时,演员会显现出昏昏欲睡的状态,似乎对周围的事物都缺乏兴趣,并且无法专注于表演。

导致懈怠的原因包括过于自信、缺乏兴趣和动力、身体的疲劳,还有出演低于自己能力的角色等。迫于演出的压力,懈怠现象可能很少出现,但在一些多次演出的作品中,懈怠的现象仍可能发生。另外,有些演员能够在一些重要演出的重要角色中准确找到最佳的情绪状态,却会在一些较小的作品的小角色上缺乏情绪。对他们来说,丰富的从业经验使他们非常相信自己有能力去饰演这些小角色,所以没有非常积极地去准备以及表演,这种积极性的缺乏导致了表演中不必要的错误以及艺术、技术上精准度的缺失。

(四) 调整情绪强度的策略

1. 识别最佳情绪强度

教师想要让学生在每次演出前达到最佳的情绪状态,首先要帮助学生识别出他们的最佳情绪强度。例如,在表演之前,问他们有怎样的想法和感受;在学生演出非常出色时,询问他们当时的身体感觉如何,是否觉得充满活力、心脏是否会怦怦直跳;在演出表现欠佳时,也询问同样的问题,看看答案有何不同。这样有利于辨别出他们最佳的情绪强度,让他们了解自己能够完美完成舞蹈的心理要点。

2. 控制过于强烈的情绪

当学生知道如何辨别理想的和欠佳的情绪状态后,要教他们控制过于强烈的或欠佳的情绪状态,帮助他们在演出时临时找到理想的状态。学生在演出前若过于紧张或有懈怠的表现,可以采用以下几种方法帮助其缓解和调整。

(1) 教导学生理性地看待演出。通常,年轻的演员会被即将到来的演出"淹没",失去洞察力,无法客观地感受周围状况。例如,一位年轻的舞者在为彩排做准备时说:"我知道我不如其他女孩优秀。她们步伐轻盈、看起来优美动人。我担心我会出错,我知道我一定会出错的。"这时候,教师要展示给他另一种观察问题的方法,让他想得更长远,接受更多现实的观点,减少紧张感。

在造成过度紧张的原因中,有三个因素加剧了消极思想的形成:陌生的环境、意外情况的发生以及将注意力集中于不可控的事情中。通过表演前融洽的交谈,教师和学生可以明显减少潜在的消极影响。

(2) 熟悉陌生的环境。不了解演出的环境会造成舞者的紧张感。防止和减轻陌生环境影响的最佳方法就是给学生一个熟悉演出地点的机会,这一点可以通过在演出地进行彩排来实现,让舞者熟悉他们做热身活动的后台、观众的反应、摄像机的位置以及舞台的出入口和穿插处。

(3) 降低演出时因观众过多造成的压力。为了让演员适应在众人前演出,可以在最终彩排时请一些观众,这对减轻他们的压力会起到一定的作用。

(4) 提前设想突发事件。演出前以及演出过程中的突发事件也会造成演员的紧张感,而这个问题最有效的解决办法就是防止或减少突发情况。这并不意味着你可以预防演出中的所有问题,但是你可以做好应对突发状况的心

理准备,避免演员过度紧张。分析一切可能会造成演出失败的问题,然后为学生提供一些解决方案,让学生即使遇到困难也不会恐慌,不会因为突发的状况而手足无措。提前有了应对的准备,才能保持较为平和的心态。

第三节　舞蹈教学与舞蹈能力

一、舞蹈能力概述

(一)一般能力与特殊能力

在心理学中,能力是指一个人顺利完成一项活动所必须具备的心理条件。传统心理学通常把能力分为一般能力和特殊能力两种基本类型。一般能力又称"智力",它是一个人在各种活动中表现出来的共同能力因素,如观察力、记忆力、抽象思维力、想象力、创造力等。特殊能力是指在各种专业活动中表现出来的能力,它是顺利完成某种专业活动的具体条件,如音乐能力、舞蹈能力、绘画能力等,其他还有如教学能力、科研能力等,是各门职业心理学研究的对象。舞蹈教育需要培养学生对角色的感受力、舞蹈表演能力和感受音乐节奏的能力等特殊能力。

一般能力与特殊能力的关系十分密切。一般能力存在于特殊能力之中,例如,人的记忆力作为一种一般能力,既存在于舞蹈能力之中,也存在于音乐和其他各种特殊能力之中。

(二)智力与创造力

根据现代普通心理学的分类方法,能力又可分为智力和创造力两种。现代心理学认为创造力是一种不同于智力的特殊能力,它既包含智力的因素,又包含特殊能力中的多元因素。

创造力是一种比智力更高级的能力。创造力不同于智力,智力高的人不一定创造力也高。一般认为,创造力是指一个人产生新的想法,发现和创造新的事物的能力。创造力又是智力与知识的完美结合,是智力高度发展并与知识碰撞的结果,是人类文明诞生的源泉和科学进步、社会发展的原动力,是

一切物质文明和精神文明产生与发展的必要条件。

自从创造力测验问世以来,心理学家们进一步研究了智力测验(即 IQ 分数)与创造力水平(以发现思维分数作指标)的相关程度,以推测两者的关系。结果发现:在一般情况下,智力和创造力的相关系数都在 0.3 以下,而高智力组与高创造力组的相关系数则更低,仅为 0.1。智力与创造力之间存在着一种十分微妙和特殊的关系,具体表现在:①智力高的未必有高创造力;②低智力者是难以创造的;③中等以上智商就可能拥有较高的创造力,或者说,高的创造力必须具有中等以上的智力。由此看来,智力是创造力的必要条件,但不是充分条件;智力是创造力的基础,但创造力不仅需要以一定的智力为基础,还需要其他条件。创造力是以人右脑的形象思维和想象力为核心的一种认知能力。创造力的本质与核心就是形象思维和想象。

智力与创造力的关系还可以通过左脑和右脑的功能区别来说明。近年来对割裂脑的研究发现:左侧脑主要负责言语、阅读、书写、数学运算、逻辑推理等心理活动;而右侧大脑则主要负责形象类、想象类、情绪类、欣赏类的心理活动。也就是说,右侧脑主要负责形象建构和想象,左侧脑则多担负逻辑和语言活动。胼胝体有 2 亿根神经纤维,每秒钟可以传导双侧脑之间的 40 亿个冲动,所以艺术家在创作过程中,思维和想象的频繁交替活动是有其物质基础的。

(三) 能力、知识、技能的关系

人的能力有大有小,知识有多有少,技能有高有低,那么,技能与知识有着怎样的关系?知识是否等于能力?了解这些问题对舞蹈教学、创作、表演也非常重要。

知识是一个人通过学习和实践获得的经验系统。经验可以分为直接经验和间接经验两种:直接经验是个人通过实践活动获得的经验系统,间接经验是个人学习前人的直接经验的结果。知识可分为陈述性知识和程序性知识两种:陈述性知识即"是什么"的知识,如数学知识或舞蹈知识等;程序性知识即"如何做"的知识,如骑车、跳芭蕾舞等。两者都是能力中不可缺少的因素,后者同时又属于技能范畴。

技能是指人通过练习而获得并巩固了的自动化动作方式和动作系统。

技能主要表现为关于动作如何做的知识，因而与陈述性知识不同。从知识到技能的转化需要大量的练习。例如，若只学习骑车的知识，不加练习仍不会骑车。技能又可分为外显的操作技能和内在的心智技能等。操作技能依赖于机体的反馈信息，心智技能则通过操作活动内化而形成。技能是能力中不可缺少的因素。知识与技能是能力的基础，但只有那些广泛应用和迁移了的知识与技能才可以转化为能力。一个人有知识并不代表其有能力，教育中所说的"高分低能"就是指这种情况。

那么，知识与技能又与能力有什么联系呢？首先，能力的形成与发展依赖于知识、技能的获得，随着人的知识、技能的积累，人的能力也会不断提高；其次，能力的高低又会影响到掌握知识、技能的水平。一个能力强的人较易获得知识和技能，他们付出的代价也比较小；而一个能力较弱的人可能要付出更大的努力才能掌握同样的知识和技能。所以，从一个人掌握知识和技能的速度与质量上，可以看出能力与知识、技能的关系，这对实际工作是有重要意义的。一方面，我们不应该仅根据一个人知识的多少去简单地断定这个人能力的高低。一个人的能力可能已经表现出来，也可能没有完全表现出来，仅仅根据知识的多少去断定能力的大小常常会出错。另外，在教育工作中，我们不仅要关心学生对知识的掌握，更要关心他们能力的发展，并促使他们将知识转化为能力。如果认为知识、技能等于能力，就可能导致只关心知识的掌握而忽视能力发展的倾向。

由此可见，知识、技能是能力的基础，能力又反过来影响知识、技能的学习与获得，两者既能互相转化，又能互相促进。正确理解能力与知识、技能的关系，有助于科学地传授知识、培养技能、发展能力。现代心理学研究证明，知识与智力呈低相关，但却与创造力呈高相关，特别是合理的知识结构，与创造力的相关系数更高，甚至那些"不相关"的知识或专业都有可能培养和提高一个人的创造力，多学一个专业就会多一份创造力。关于技能与智力关系的研究不多，它们可能存在中等程度的相关性，但是技能却与创造力存在较高的相关性，因此，布鲁姆说"技能是天才的四肢"。

（四）能力与才能、天才的关系

人们要完成某种活动，往往不是只依靠一种能力，而是要依靠多种能力

的结合,这种结合在一起的能力就叫才能。例如,教师要有较敏锐的观察力、流畅的语言表达能力、较严谨的逻辑思维能力和组织管理能力,这些能力的结合就是教师的才能。同样,学生的解题能力和计算能力结合起来,组成了数学的才能。能力高度发展者被称为天才,因此,天才是能力的完美结合,它是人能顺利地、独立地、创造性地完成某些复杂的活动所必备的最高级的心理条件。一个天才往往具备多种高度发展的能力,比如同时具有研究能力和多种艺术才能等。天才并不是天生的,它离不开社会历史和时代的造就,特定的历史环境常常会涌现出具有特定能力的天才人物。当然,天才也离不开个人的勤奋和努力。

二、智力理论与舞蹈教育

(一)斯皮尔曼双因素理论

英国心理学家斯皮尔曼(Spearman)是最早研究智力理论的心理学家,他从统计学和因子分析的角度提出了智力的二因素理论,即无论学哪种专业的人,他的能力一般来说均由两种因素组成:一般因素和特殊因素。一般因素(简称 G 因素),通常是观察力、记忆力、想象力和思维能力,也就是大家常说的认知能力,其中思维能力是核心。特殊因素(简称 S 因素),比如舞蹈能力、音乐能力等。舞蹈演员的动作协调能力、模仿能力都属于特殊能力,它的发展是较容易的。特殊能力的发展会促进一般能力的发展,两者密切联系、相辅相成。

在这个理论中,一般能力就是智力,包括注意力、观察力、记忆力、思维力和想象力等,也就是人的一般认知潜力,其主要特点是潜在性、隐含性和发展可能性。

(二)瑟斯顿的多因素理论

多因素理论是美国心理学家瑟斯顿(Thurstone)于 1938 年提出的。他认为智力由七种因素构成,这七种因素也称为"七种基本心理能力",这些基本心理能力的不同搭配,构成了每个人独特的智力结构(能力群)。瑟斯顿提出的七种平等的基本心理能力如下:①语词理解:了解词的意义的能力;②语词流畅:正确、迅速地拼字和进行敏捷的词义联想的能力;③计算:正确而迅速

地解答数学问题的能力;④空间知觉:运用感知经验正确判断空间方向及各种关系的能力;⑤记忆:记住事物的能力;⑥知觉速度:迅速而正确地观察和辨别能力;⑦推理:根据已知条件进行推断的能力。

(三)智力测验及其在舞蹈教育中的应用

智力测验最早是由法国心理学家比奈和西蒙于1905年研究和编制的,通过这个测验可以测量一个儿童的智力年龄。智商的概念最早由德国心理学家施太伦提出,后由美国心理学家推孟根据比奈智力测验正式提出,其计算公式如下:

$$智商 IQ = (智力年龄 / 实际年龄) \times 100$$

例如,一个10岁的儿童通过智力测验其智力年龄正好也是10岁,那么他的智商就等于100(正中间);如果他的智力年龄为14岁,那么他的智商就是140(超常或天才);如果其智力年龄为8岁,那么他的智商就是80(智力落后)。

现在常用的智力测验是英国心理学家瑞文编制的标准推理能力测验,这个测验的特点是完全通过图形之间的逻辑关系进行推理判断,不受文化程度和语言的影响,具有真正的跨文化特征。应该说,瑞文标准推理能力测验测的是准智力,即智力概念的真实内涵和原始内涵。

三、舞蹈教育与多元智能

(一)多元智能的理念

智能的理念与艺术有关,并可应用于艺术教育。多元智能理论经常被用来强调艺术的教育功能,因为有些智能(如音乐智能、身体运动智能、内省智能等)的确与艺术和艺术教育有关。多元智能大多可以用于艺术教育和艺术活动。

多元智能理论不是仅仅强调智育的理论,而是包含着"德、智、体、美"的教育发展心理学理论,其中还包括情感教育和身心健康教育的问题。智能是多元化的,现在已经发现的智能有八种,每种都是相对独立存在的。我们反对把智能只看作智商和智力测验。

每个人与生俱来拥有所有智力潜能,其程度由先天和后天两个因素决定。人类个体所处的文化和时代背景以及所受的教育,对这些智能的评价、开发、利用会起重要作用。每个人的智能强项、弱项及其组合方式不同,在解决问题时智能的运作方式也不同。教育应该是多元化的,以个人为中心的。

(二)多元智能的种类

与舞蹈相关的多元智能主要有以下六种。

1. 音乐智能

音乐智能指感觉、欣赏、演奏、歌唱、创作音乐的能力。大脑右半球的一部分对音乐的感知和创作起重要的作用。脑损伤会造成人的"失歌症"。音乐是人类的一种普遍的本能,人在幼儿阶段确实有一种与生俱来的计算音高的能力。音乐智能较强的代表性人物有美国小提琴家和指挥家耶胡迪·梅纽因(Yehudi Menuhin)、作曲家伊戈尔·斯特拉文斯基(Lgor Stravinsky)、作曲家和指挥家伦纳德·伯恩斯坦(Leonard Bernstein)等,他们在儿童期的表现是:喜欢唱歌,对音乐旋律敏感而且记忆准确,喜欢边听音乐边看书。

2. 身体运动智能

身体运动智能指运用全身或身体的某一部分解决问题或创造作品的能力,包括身体运动的技巧、协调、平衡、敏捷、力量、弹性、速度。大脑的每一个半球都控制着一半身体的运动。舞蹈家、运动员、外科医生、手工艺大师都表现出高度发达的身体运动智能,例如美国现代舞蹈家马莎·格雷厄姆(Martha Graham)。身体运动智能较强的人在儿童期的表现是:喜欢各种运动,善于模仿他人动作,爱好手工劳作,爱玩飞车。

3. 视觉空间智能

视觉空间智能指针对所观察的事物,在脑海中形成一个模型或图像从而加以运用的能力,也是空间位置的判断能力。视觉艺术就是空间智能的一种运用。水手、工程师、外科医生、雕刻家、画家、建筑设计师,都是具有高度发达视觉空间智能的例子。大脑右后部位受伤的病人,会失去辨别方向的能力,易于迷路,其辨认面孔和关注细节的能力明显减弱。例如,意大利画家提香、雕塑家米开朗琪罗,德国画家丢勒,西班牙画家毕加索,荷兰画家伦勃朗,

英国雕塑家亨利·摩尔,均具有较强的视觉空间智能。

4. 语言智能

语言智能指掌握并运用语言、文字的能力。人类天生具有语言能力。大脑的"布罗卡区"(Broca)负责产生合乎语法的句子的思维。语言智能强的人善于运用并记忆语言信息,说明事物时条理分明、深入浅出,善于带动他人情绪,使别人接受自己的观点。律师、教师、作家、诗人、演说家、政治家均具有强语言智能,其在儿童期的表现是:爱讲故事、说笑话、说绕口令、猜字谜,喜欢写日记。

5. 数理逻辑智能

数理逻辑智能指逻辑推理、数学运算以及科学分析方面的能力,被传统心理学所承认,独立于语言能力之外。数学家、科学家、电脑程序员、会计师等人表现出较强的此类智能。数理逻辑智能强的人在儿童期的表现是:喜欢并擅长速算,喜欢计算机、下棋、益智游戏、逻辑推理等。

6. 人际关系智能

人际关系智能指了解他人,与人联系、合作的能力,特别是观察他人的情绪、性格、动机、意向的能力。大脑前叶在人际关系的知识方面起主要作用。这一区域的损伤会引起性格的很大变化。成功的销售商、政治家、教师、心理咨询专家,都是拥有高度人际智能的人,其在儿童期的表现是:有很多朋友,喜欢课外集体活动、社交,不爱独处,喜欢当纠纷的调解人,富有同情心。

(三)多元智能理论与舞蹈教育

加德纳(Gardner)把音乐智力放在第一位,把身体动作智力放在第二位,这并不是偶然的。音乐是一种时间艺术即听觉艺术。在人的胚胎发育和个体心理发展过程中,声音感觉可能也是最早出现的一种心理能力或智力。胎儿、新生儿和儿童早期确实存在着一种对声音和音乐敏感的天赋。在舞蹈教育中,人们在感受音乐的同时舞动自己的身体,同样发展了音乐智能和身体运动智能。

身体运动智能是指善于运用整个身体来表达感觉、情感和思想的能力,或运用动作生产和改造事物与作品的能力。这种智力包括特殊的身体技巧,如协调、平衡、敏捷、力量、弹性、速度,以及自身感受的、触觉的和由动觉引起

的能力。这种智能较强的人多为舞蹈家、演员、运动员等。

由此看来,一个人能够灵活自如地驾驭自己的身体与能够灵活自如地驾驭语言文字同样重要,甚至更加重要,一个身心关系紊乱、动作不能协调甚至动作呆滞的人就谈不上其他多元智力因素了。

综上所述,舞蹈训练对人的多元智能的发展,尤其是儿童的思维发展起着重要的作用。舞蹈作为婴幼儿早期教育方法的拓展和补充,在欧美有近200年历史了,其少儿舞蹈作品中的舞蹈语汇极其符合儿童不同时期思维和认知发展。欧美的舞蹈心理训练和行为科学健康研究的临床案例证明,在儿童成长过程中,如果接受了经过整理和归类的儿童舞蹈语汇训练,将对潜能开发大有好处,此方法对早产儿缺失训练、儿童心理健康治疗等也具有显著疗效。

多元智力理论为从事舞蹈教育的教师提供了一个以积极乐观的态度去看待学生潜能发展的依据,也是我国开展全面素质教育的理论基础之一。多元智力理论强调智能的发展需要后天的培养,它帮助我们发展被忽视的智能,激发人类在各年龄段的天资。多元智力理论也提醒舞蹈教师要拓展教学思路,在安排舞蹈教学活动时要兼顾八个领域的学习内容,综合运用多样化的舞蹈教学方法,同时提供有利于八种智力发展的学习情景,让每个学习舞蹈的学生都获得充分的心理认识发展机会,令他们大脑的结构塑造更趋合理。

1. 音乐智能对舞蹈教育的启示(对应脑部"颞叶"区域)

(1) 从乐感入手培养舞感。舞蹈学生平时要大量听音乐,尤其是中外优秀音乐作品,这对提高舞蹈者的"舞蹈感觉"有着极大的促进作用。分析在舞蹈比赛中获金奖的舞蹈者的舞动表象可知,极高的音乐修养、完美的音乐才能是他们成功的法宝之一。舞者乃音乐,音乐融舞者。

(2) 从音乐到即兴舞蹈。舞蹈教师可播放不同种类的音乐让学生随心所舞,并要求学生忘记自我,忘记身边的一切,用意念去紧紧粘贴音乐,用灵魂去升华舞蹈,以达到一种超越肢体舞动的全新境界。

(3) 培养音乐和舞蹈协调的节奏能力。节奏可被视为舞蹈的命根子:舞蹈中可以没有音乐,但不能没有节奏。节奏感应被舞蹈者高度重视,尤其是要重视无音乐表演的剧目中心灵深处的节奏突变能力。

2. 身体动作智能对舞蹈教育的启示(对应脑部"运动皮质层"和区域)

(1) 从条件反射到动力定型。舞蹈是动觉艺术,舞蹈艺术是动觉的自动

化,因此,身体动作智能是舞蹈艺术和舞蹈教育的核心;同时,舞蹈艺术也是体现和证明身体动作智能的一项重要内容和依据。

（2）增加即兴创作与表演。全国电视舞蹈大赛中设有即兴题目,这反映了即兴创作与表演对提高身体动觉智力的重要性。课堂上教师要善于运用即兴创作与表演手段,增强学生的肢体语言能力,使动觉智力快速发展。

（3）概念动作化。教师可让学生以肢体动作来表达概念或术语,例如,可让学生用肢体的动作表达"冷""高兴""恐惧""翱翔",甚至扩展为比较复杂且有创意的舞蹈。

3. 数理逻辑智能对舞蹈教育的启示（对应脑部"额叶"区域）

从事舞蹈方面研究的人,自然需要较高的逻辑——数理智能,因为舞蹈学研究属于学术,学术不同于艺术。在教学中可以让学生亲自查找出不同类型舞蹈的起源、产生及演变过程,并按数理方法加以分类,例如,中国的雅乐舞蹈、民族舞蹈、当代舞蹈,国外的芭蕾舞、爵士舞、现代舞等。

第四章
舞蹈多元化教学实践

第一节　舞蹈多元化教学的本质

舞蹈教学过程,是舞蹈教师根据教学计划或方案,按确定的培养目标传授知识,训练学生的舞蹈技能,以达到教育目的的过程。

一、舞蹈多元化教学的含义

(一)舞蹈技能的构成

舞蹈教学过程,既是传授舞蹈知识的过程,也是训练舞蹈技能的过程。一种舞蹈,当它被学生初步了解时,这种舞蹈的风格特点、动作规律等被同时传授给学生。学生首先得到的是一种肤浅的知识,真正使自己的身心掌握这种舞蹈,并能自如地舞起来,那便成为一种舞蹈技能了。

作为一种舞蹈技能,它既是身体活动方式,也是一种心智活动方式。舞蹈技能由身体动作技能与心智活动技能构成,只能通过不断的训练才能获得舞蹈技能。舞蹈知识最终也都转化为技能,体现在学生的身上。

舞蹈动作是肌肉、骨骼与神经系统相配合的运动,它不只与身体有关,也与心理活动结合在一起。人的"心智活动"是指借助于内心语言在头脑中进行的认识活动,它包含感知、记忆、想象、思维等成分,当这些心理活动按一定的方式合理有序地进行,便形成正确的"心智活动技能",或简称为"心智技

能"。心智技能是通过不断训练形成的惯性运动，可以说是掌握了正确的思维方法，思维有了自己正常的运行轨道，它不断给身体各部分以指令，不断调整身体各部分的动作，使其按确定规律运动。"心智技能"有一般"心智技能"和专门"心智技能"之分。人人都具备的观看、倾听能力，人人都有的分析、理解能力，在日常的"心智活动"中形成的，这就是一般"心智技能"；而专门的"心智技能"则是在专门的"心智活动"中养成的。舞蹈技能属于专门的"心智技能"，它是在长期的不间断的训练（"心智活动"）中形成的。"动作技能"与"心智技能"是两个不同的概念，但却是互相关联并且协同的技能。特别是在难度较大的动作中，没有"心智技能"的参与基本是不可能完成的事。

（二）舞蹈动作的形成

与一般动作技能的形成过程一样，舞蹈动作的形成过程也可以分成三个阶段。

1. 掌握局部动作阶段

学习舞蹈动作一般都是从局部动作学起，舞蹈教师通常会让学生从脚部开始，因为他们认为脚部动作是一个人舞蹈时的主要动力，对全身运动具有带动作用。特别是在西方舞蹈中，这个特点带有普遍性。局部动作在舞蹈教学中称单一动作，或单一动作与单一动作的简单组合。单一动作的简单组合，我们又称为"短句"，如同语言的单词最初被组合起来一样，是比较单纯的、占很少字母、音节也比较少的句子。在掌握局部动作的阶段，心智活动也处于低级阶段，它们所形成的"心智技能"也极简单。

2. 初步掌握全局动作阶段

到了能够掌握全局动作阶段，"心智技能"将发挥很大作用，它高速地与动作技能紧密配合，不断发出指令，不断进行调整，此时动作技能与心智技能的各环节都能连成一个整体。内部语言也趋于简约化，具有一定的抽象性质。

3. 动作运用自如阶段

学习舞蹈动作的最高阶段，如同把各种单词、"短句"连成完整的文章一样，是所有动作的协调联结。被全面连接起来的动作，都是高度协调、准确的，既稳定又灵活。外形动作已经注入了内在表现性，能表现丰富的情感内涵和个性。

（三）从视觉控制到动觉控制

识别与记忆各种动作，逐渐理解动作各部分间的结构原理，就可形成正确而完整的动作表象。动作表象可分为三种，一是视觉表象，二是动觉表象，三是视觉与动觉的综合表象。学习舞蹈技能的初期，对动作的识别与记忆以视觉表象最突出。初学者以观察教师动作示范与他人的动作来建立自己的心中表象，自己在练习动作时，也以观察得来的心中表象作为检验的标尺。随着动作的熟练，动觉表象在运动中的作用得到加强，这时动作记忆的能力得到快速提高，动觉表象占据最为突出的地位。但是，即使到动觉表象突出的时候，它也会与视觉表象互为补充、互相依赖，最终以两种表象互相结合为最高形式，达到动作的高度协调与完美。

动作训练初始阶段，即学生在模仿教师示范与模仿其他人的形象时，形成的视觉形象主要是空间上的视觉形象。这个视觉形象非常重要，它使学生确认哪种做法是正确的，哪种做法是错误的，这个形象具有坐标性质，是一个基本框。但是当这个正确的视觉形象转化成自己的实际动作时，要依赖两者的结合，即视觉形象与动觉表象的结合，这时视觉形象变为视觉控制，而动觉表象也转化为动觉控制。这个过渡可以很快，也可以很漫长，要通过反复练习才能够获得，最后实现从视觉控制向动觉控制转化。也就是说，要让学生从主要依靠视觉控制过渡到主要依靠动觉控制来掌握动作，这时学生已经可以在意识的控制下进行视觉与动作的对比。这是一个身体与心理高度结合的过程。

（四）素质的全面提高

学习舞蹈的目的并非只是学会和自如地掌握动作，而是通过动作训练，掌握某种舞蹈的运动本体，掌握其规律、风格、韵律及特点，进而将自己的身心训练得能够运用各种舞蹈去表现各种人物的思想与情感，归根到底是提高舞蹈学生的素质。

素质，包括个人素养和心理素质。

一个优秀的舞蹈家的身体，既要有好的身材，又要有运用自如的肌肉、骨骼和神经系统；既要有准确的空间视觉控制能力，又要有高度的动觉控制能力；能屈能伸，能紧能松，既有很强的力度，又有很高的柔软度。总之，这是一

具充满表现力的身体。

一个优秀的舞蹈家的心理素质也应是非常健全的。他不仅锻炼出很优秀的心理技能，能很好地配合动作技能，又镇定从容，有强烈的表现欲望。他既有在众人面前专注于舞蹈角色的能力，又有高度控制自己心理发展的能力。这样的心理素质可使舞者在任何情况下都呼吸匀称，动作得体，不瘟不火，恰到好处，表现出一位大艺术家应有的品格。

具有优秀个人素养的舞蹈人才是具有高超的时空感的人，能对空间形象做出正确与不正确、好与不好的识别和感觉，构成他准确清晰的空间知觉。他无论在何种情况下，都能清楚地知道自己的身体形态，能辨别位置的对与错，确认形态的好与不好。这种空间知觉主要凭视觉来完成，它对于优秀运动员和优秀的舞蹈演员来说都是必不可少的。

与此同时，优秀的舞蹈人才的时间知觉也是非常优秀的，但它不是运动员那种对时钟分秒的敏感，而是对音乐的高度理解。舞蹈演员的空间知觉与音乐的时间知觉密不可分。这种听觉能力也是长期训练的结果，类似于音乐家对乐谱的感应。一位指挥可以一目十行地看总谱，同时用听觉快速地辨别哪个声部、哪件乐器、哪个音发生了误差。一位演奏员可以目视自己的乐谱，同时又靠听觉辨别其他乐器的演奏，再将自己的演奏加进去。而舞蹈家对时间的知觉，主要凭听觉从音乐中养成对长短、快慢、高低的感知，进而将舞蹈的韵律融入音乐之中。音乐家们发觉，舞蹈演员对音乐的敏感是异乎寻常的，他们有时并不知道乐谱的构成方式，并不直接知道乐谱是几分之几的拍子，但却能够与音乐节奏同呼吸，与旋律构成线性的一致，而且能够与复杂的复调、各种节奏与音型的配器相吻合。

具有优秀心理素质的舞蹈家，首先有强烈的表现欲望，他们一听到音乐就会激发出动感，就会手舞足蹈，并且总是信心十足，相信自己的一举一动都会得到旁观者的赏识和赞誉。越是在众人面前他们越愿意表演，并且一表演就会达到"极点"，自信使他们达到超常发挥状态。具备这种素质的人，完全可以摆脱害羞、胆怯、呼吸不均匀、身体僵滞等常人常态，忘我地投入表演之中。具有这种素质的人，参加各种比赛都会比平日表演得更好，有更为突出的发挥，达到自己表演的"极点"，因此他们总是各种比赛的优胜者和赢家。

二、舞蹈多元化教学的过程

在舞蹈教学过程中,教师如何向学生传授舞蹈知识,将学生培育成具有舞蹈专业技能和创造力并具有一定的政治觉悟和道德修养的舞蹈人才,这从头至尾都表现为教与学的关系。认识并处理好这二者的关系,是舞蹈教学过程的核心。

(一) 教师是舞蹈教学活动的主导

在舞蹈教学过程中,舞蹈教师是教育方针的执行者,是教学方案的实施者,是舞蹈知识的传播者,是舞蹈技能的训练者,是教学活动的组织者,他们始终处于主导地位。舞蹈教育方针是根据国家和社会需要制定的,舞蹈院校的领导及各级管理者要执行,舞蹈教师也要执行。如果说领导及各级管理者的责任是制订宏观方案,那么舞蹈教师的责任是在具体教学中去贯彻。我们的方针和目的,是要培养全面发展的舞蹈人才,舞蹈教师就要从全面发展的角度去实施教学,引导学生向全面发展的目标前进。如果舞蹈教师不明确这一点,就很容易把学生引导到狭窄的单向发展的目标上去。

舞蹈教学方案规定的课程都有其目的和比例,担任此课程教学的教师就是这个方案的具体实施者。如果某课程的教学达不到方案的要求,就会影响到受教育者某方面的素质。舞蹈教师的教案实施得如何,能否达到质量标准,关系到学生能否成为合格的舞蹈人才。如果教师的责任心不强,造成教学本身的失误,或造成学生身心损伤,可能就损失了一个人才。

舞蹈教师本人的舞蹈知识是否全面,训练方法是否得当,直接关系到学生成才的质量。因为他是舞蹈知识的直接传授者,是舞蹈技能的直接训练者。一个舞蹈学生,在童年时代就来到舞蹈教师身边,他与舞蹈教师在一起的时间往往超过父母。学生与舞蹈教师在一起的这段时间,正是他们学知识、长身体、形成世界观的关键时期,老师容易成为他们的偶像。因此,舞蹈教师的专业水平、仪表、为人、生活习惯,特别是思想品德,都对学生有直接的影响。舞蹈教师的表率作用比其他任何教师都更重要。

舞蹈教学整个过程的效果,也完全掌握在舞蹈教师手中,因为他是舞蹈课教学的组织者。实践证明,不少舞蹈教师的专业水平很高,但组织能力较

差,方法不好,结果学生的学习成果仍达不到要求。可见,舞蹈教师的作用十分重要,他在整个教学活动中始终起着引导作用,是"指挥家"。

(二)学生是舞蹈教学过程中的主体

在一般教学过程中,人们越来越清楚地认识到,学生是学习过程中的主体,这一点在舞蹈教学活动中表现得也很充分。可以说,没有舞蹈学生,舞蹈教师的工作就失去了意义,舞蹈院校也没必要建立了,舞蹈教学也就不存在了。舞蹈学生是舞蹈教师工作的对象,是舞蹈教学质量、舞蹈教学成果的最终体现者。

舞蹈教育的最终目标是培养舞蹈人才,而舞蹈人才就来自舞蹈学生。当一个普通的"自然"的孩子进入舞蹈学校后,他就进入了一个"演变"的过程,这就是舞蹈教学过程。他将从一个"自然人"开始,经过 6 年,甚至 10 年的渐变,最后到质变,成为一个"舞蹈人",一个国家所需要的舞蹈人才。虽然在整个舞蹈教学过程中,学生始终是"受教育者",似乎处于被动的地位,但是他们的"演变"主要还是由内因所决定的。教师是重要的,但毕竟是外因,外因只有在内因起变化时才起作用。在实际教学中,由于内因始终拒绝教育而被淘汰者不在少数。舞蹈学生在舞蹈教学过程中的主体地位充分表现在舞蹈考试中。舞蹈的期中、期末考试,直到毕业考试,都是一场场舞蹈表演,中外都是如此。虽然有些外行曾对这种考试方法提出过疑义,舞蹈教育家们也试图做一些改变,但其基本方法还是改变不了,因为它基本符合舞蹈艺术教学的规律。按这种考试方法,是不存在"突然袭击"的,因为"考题"早由教师发下去,并由教师亲自精心排练,这完全是"面对面"而不是"背对背"的"开卷"考试。在考场上,学生完全是在自由的气氛下充分表现自己的才华,他的主动性与积极性可以最大程度地发挥。如果说平时他还有"受教育者"那种客体身份,那么在考试时他完全是主体身份。人们看到的全是学生的活动,老师几乎完全隐蔽到幕后。有的学生在学习过程中就在国内外比赛场上崭露头角,拿到奖牌,成了明星,但人们很少会去询问他的教师是谁。一个优秀的舞蹈教师往往善于启发、诱导学生的积极性与主动性,充分发挥学生的主体作用。

（三）舞蹈教学过程是矛盾的统一

在舞蹈教学过程中，教师和学生是相互依存、相互促进、相辅相成的关系。舞蹈教学，只有教师的积极性，没有学生的主动性，是不能正常进行的。学生的主观能动性被调动起来，就能提高教学质量，并激发教师的教学热情，使教学达到事半功倍的效果。

在舞蹈教学中，教与学很容易发生矛盾。因为舞蹈教学不仅要对学生传授各种舞蹈知识，而且要对学生的体态进行训练，改变正常人的习惯，这是一个十分艰难、十分痛苦的过程，学生要消耗大量的热量，要流许多汗水。有些学芭蕾舞的女孩，脚趾经常流血。有些孩子的膝盖在练跪转、滑跪等技巧时流血了，流血后结了疤，再练时又破裂，再次流血。皮肉的痛苦加上教师的严格要求，常使学生产生逆反心理和敌对情绪，此时学生需要信心和力量，需要勇气和毅力。在这种情况下，舞蹈教师的施教过程，不仅是传授某种技能，还是对学生的非智力因素进行培养的过程。舞蹈是创造美的艺术，但舞蹈教学过程充满了痛苦，因此常有人说"舞蹈是一门残酷的艺术"。残酷的后面是美。为了美的体现，舞蹈教学必须严格。在某种程度上说，舞蹈教学具有一定的强制性。不强制，就改变不了正常的体态习惯，就达不到超人的柔韧和力量。在这样的训练中，教与学的矛盾就是不可避免的。但若处理得好，师生之间不仅能达成谅解，而且能加速训练的进程。因此，舞蹈的教与学既是矛盾的又是统一的。

三、舞蹈多元化教学的特点

舞蹈教学过程和普通教学过程既有相同之处，也有许多不同之处，它构成了舞蹈教学过程的独有特点。

（一）舞蹈多元化教学的实践性

如果说，在普通教学中，学生获得的知识主要来自人的间接经验，即来自书本知识，那么，舞蹈学生的知识则主要来自自身的实践。可以说，舞蹈知识，特别是舞蹈技能，不通过学生长期的、不间断的操练，是无法获得的。

舞蹈学生的实践不同于老师的实践，需要自己在实践中去学习。老师们的实践经验，是经过提炼的、高度概括化的、具有一定抽象意味的经验。学生

不必把人类形成的某种舞蹈实践，或者某种舞蹈动作及技巧形成的过程重新经历一遍，这不仅没有必要，也不可能。学生可以从教师那里直接继承已经形成了的知识。比如芭蕾舞蹈中脚的五种位置，几百年前就由法国人博尚规范下来，并经过人们反复实践肯定下来。学生有什么必要去重新总结和规范呢？但是，这一规范形成的经验，仍需要经过学生的反复实践才能掌握。只有熟练地掌握了这五种脚位的做法并运用自如，学生才能在各种动作中，站有站相，步伐不乱，姿态准确，富有芭蕾美的风韵，才能完成高难技巧。有的从事理论教学的人初进舞蹈院校，观摩课堂教学后惊呼："为什么老师只告诉学生怎样做，不讲为什么要这么做？"这正是舞蹈教学与普通教学最大的区别所在。舞蹈教师并不是都不讲"为什么要这样做"，动作"开法儿"时要讲，上教学法课时要讲，上技术课则主要是练，练中讲，练中让学生去体会。外行人很难理解，如果学生刚刚出了汗，不趁机多练，却去听老师没完没了地讲会是什么结果。他们不能理解，消了汗再去练，将会前功尽弃，而且会带来危险。在舞蹈院校中，"教学法"这门课是十分重要的，其主要原因是在舞蹈技术课中以实践（练）为主，而将讲的任务转移给了"教学法"课程。

（二）舞蹈多元化教学的直观性

舞蹈艺术是一种形象性艺术，而且这个形象主要是人体形象。学一个动作等于学一个"字"或是一个"单词"，学一个组合等于学一个"短句"或"长句"。这些"字""单词""短句""长句"的符号都由身体构成，它显现出来的不是声韵，而是形韵，是人体运动的形象。

舞蹈艺术的特点常常用语言谈不清楚，最能说明舞蹈的还是舞蹈本身。因此，舞蹈教学不管是教动作，教组合，还是排成舞，语言只能是辅助性手段，主要手段是靠形象本身，而这个形象又主要是由教师来示范的。为了做好这一点，舞蹈教师应首先要是一位好的演员，不仅动作做得准确生动，而且富于表现力，能唤起学生的兴趣，在学生心中树起一个形象来。当然，舞蹈教学的直观性质还可以通过别人示范或观看录像，这也是现代舞蹈教学必不可少的手段。但是，任课教师始终与学生为伴，对学生的影响最大、最直接、最经常，他可以随时进行示范并纠正学生的错误，因此，教师的示范是最重要的。

对普通学生的教学也强调形象直观性，但普通教学的形象多指物体形

象,即使有人体形象,也不是舞蹈人体的形象,因此普通教学的形象大都不是由教师本人示范的。

(三)舞蹈多元化教学的强制性

舞蹈艺术的工具是人体。舞蹈学生的身体作为舞蹈艺术的工具,必须在教学过程接受改造、加工与提高,这是一个艰难而又痛苦的过程。为改变正常人的运动习惯,达到超人的柔软度、灵活性与协调性,具有非凡的力度和表现力,训练课中没有一定的强制性是不行的。

强制性是专业的需要,是舞蹈教学的需要,也是学生自身的要求,它是师生双方的一种自觉自愿的约束。学生在完成某些训练内容时,除个人的力量和毅力之外,往往要借助外力来完成。内力与外力形成的合力是舞蹈教学自然形成的方法。例如控制,要求腿抬到90°以上,停在空中8拍,甚至16拍,不能提前放下,有的学生汗流浃背,有的甚至开始恶心、目眩,但也必须坚持,这是统一要求。否则,教师就会批评他。当然,教师也会采用各种方法减轻学生的精神压力,如播放优美抒情的音乐伴奏,讲些轻松愉快的故事等。批评,讲轻松故事,都是外力,都是一种强制性。这种强制性局外人或许不能理解,但对于舞蹈师生来说,却是合情合理的。一个自觉学习舞蹈的学生,若连续两天听不到老师对自己的严格要求,就会认为是老师对自己冷淡了,心中会悄然不安。

(四)舞蹈多元化教学的情感性

舞蹈艺术作为一门表演艺术,也是一种情感活动。各种舞蹈,无不表现人的某种情感。即使一些哲学意味很浓的舞蹈,也隐含着舞蹈家某种潜在的情感。舞蹈的这个特点使它在教学时也充满了情感性。

舞蹈教学过程中的情感包含两层含义。其一是舞蹈本身包含着情感。人们或许不怀疑在组合、变奏中有情感色彩,但对一些枯燥无味的纯技术训练可能就会犹疑了。其实,一个富有表现天才的舞蹈学生,简单的一个准备动作,一个不断重复的跳跃,他都会去努力赋予它以某种内涵。教师总是在训练中要求学生"要充满音乐""要灌满音乐""要有感觉""要注意呼吸"等等,这都是一种情感暗示,只不过不是某种确切的、戏剧性的情感,而是一种广义的、抽象的情感。其二是舞蹈教学过程中师生间始终进行着情感交流。或是

融洽合作的顺向情感交流，或是严厉要求形成的逆向情感刺激，都说明这种教学活动本身就是一种情感活动。教与学的相互依存、相互促进的关系，就是靠情感交流来维系的。

（五）舞蹈多元化教学的群体性

普通教学虽然大都是采取集体教学方式，但不采取集体方式（如"家教"）也照样可以进行。而舞蹈教学，特别是系统的初级阶段的训练课，不采取集体上课的方式几乎无法进行。当学到一定程度，一对一的排练和单个的训练也是可以的，但是真正的训练还是要用集体的方式。这是因为：其一，舞蹈训练需要同学间的竞争，同学的集体训练课，可以互相学习、互相比较、互相促进、互相激励，这是舞蹈训练不可缺少的动力；其二，舞蹈需要集体观念，学生在平时的训练中，可以树立起集体的意识，学会如何在集体舞蹈中保证整齐的方法，同学间形成默契；其三，舞蹈的群体训练方式可以增强战胜难关的意志，减少皮肉的痛苦和不断重复训练的枯燥感；其四，舞蹈的群体训练方式有助于舞蹈动作的统一规范，只有在比较中才更能分辨正确与错误；其五，舞蹈的群体教学方式可以节省舞蹈教师、伴奏教师资源和教学场地，加速训练进程。

四、舞蹈多元化教学的原则

舞蹈教学原则是指教师进行舞蹈教学工作的基本要求。它既是根据舞蹈教学的目的、任务提出来的，也是从中外古今的舞蹈教学中总结出来的。舞蹈教学原则可以概括为如下几点。

（一）认识与实践相结合的原则

舞蹈教学以实践性强为其特点。在舞蹈专业课中发表长篇演讲不适宜，但舞蹈教师在课堂上讲话、插话的机会还是很多的。好的舞蹈教师善于将个人的认识渗透在教学实践中，即寓认识于舞蹈训练中，使学生在实践过程中获得知识，提高认识。这里所说的认识，包括对身体运动规律的剖析、各种舞蹈常识、舞蹈者对音乐的感应、情感在舞中的宣泄、舞蹈观、艺术道德、舞蹈家的人格等等。

舞蹈教师的政治思想水平、理论水平、品德水平、专业知识等自然而然地

表露在课堂中,潜移默化地传递给学生。由于这种传递不是正面的、直接的,而是渗透性的,因此最容易被学生接受。同时,由于舞蹈专业教师是舞蹈学生最主要的偶像,教师流露出来的各种认识对学生的影响也就更大。舞蹈教师应根据认识与实践相结合的原则,在舞蹈课中有意识地向学生传递各种认识,包括专业的、政治的、思想品德等方面的认识。

(二)启发与强制相统一的原则

舞蹈教学虽有一定的强制性,但一个有修养的舞蹈教师是善于在教学中贯彻启发性原则的。所谓启发性原则,是指在教学过程中,要培养学生自觉学习、积极学习的心态,使学生有强烈的学习欲望和要求,这样学生不仅勇于学习和掌握舞蹈技能,而且善于思考。这就要求舞蹈教师在严格的训练中,善于运用启发式教学方法,将严格寓于启发之中,这样才能逐渐培养学生的各种非智力因素。非智力因素包括对舞蹈艺术产生浓厚兴趣,端正学习动机(把学习与祖国紧密联系起来),树立远大而又实际的理想,唤起战胜苦痛的毅力,树立起坚强的意志与信念,养成勤奋、刻苦的品德,等等。

(三)课堂与舞台相一致的原则

舞蹈教学最终是为了上舞台,因此舞蹈院校一般都将教学与舞台实践相结合作为一条重要的教学原则。这是一条学以致用的原则,是展现结果的原则。舞蹈教学的成果最终要体现在实习课与实习演出上。

人们把实习排练与演出看作是"组装车间",由此见到的是"产品"——人才与作品。为了实现这一原则,舞蹈院校应该制订明确的实习课计划和教学大纲。在附中或中专,一般将实习剧(节)目分为初、中、高三个等次。如果是六年制,头两年可为初级(低班),中间两年可为中级(中班),最后两年可为高级(高班)。大纲所确定的剧(节)目,要符合这个年龄段的身心发展特点,还要注意剧(节)目的程度应与基本功课的进展相适应,或略有超前。剧(节)目选择要注意内容健康,形式符合所学专业。必要时,为了扩大视野,增强能力,也可少量选些其他专业的剧(节)目。

表演专业的正规实习每学期至少要安排两次,非正规实习每月甚至每周都可以安排。正规实习指在剧场由各方面配合的演出;非正规实习指教室、广场、饭店、联欢会等非正规剧场,没有全套剧场设备配合的演出。大学教育

专业、编导专业、史论专业也要尽早、尽多安排实习,采取各种方式为学生创造实践的机会,让学生多多运用学到的知识,增长实践的才干。

舞蹈院校如果不注意课堂与舞台相一致的原则,很容易培养出单纯的"课堂英雄"。他们在课堂上都能达到要求,成为老师的"得意门生",可一上台就暗淡无光了。这是舞蹈院校出现的"高分低能"现象。

(四)有序与超前相配合的原则

有序原则就是由浅入深、由简到繁、循序渐进的原则。舞蹈教学不能急于求成,"功到自然成",欲速则不达。如果基础不好,养成了不正确的身体运动习惯,调整起来十分困难。有序,不只是纵线要有序,横线也要注意有序性。比如芭蕾舞基本功课与代表性民间舞(性格舞),两者在并进过程中,后者一定要遵循前者的进程,如果太超前,就可能破坏前者的基础,出现身体毛病。两者应互相了解,互相促进。但是有序性决不能延误教学大纲所规定的进程,教师要想尽办法完成教学大纲,并尽可能有所超前。所谓"超前",是指课堂内容与学生承受力之比,课程内容总要比承受力略有超前,使学生经常处于稍加努力就可达到的程度,这才能使学生略有压力,并有一个向前的目标。反之,学生若处在"吃不饱"的状态,就会出现松散、懈怠与烦躁的情绪。学生的承受力包括素质能力和接受能力,前者必须付出艰苦劳动才能获得,后者是长期磨炼的结果。当然,所谓"超前"是指略有超前,是经过努力就可达到的超前。如果是学生根本不能承受的超前,那会带来更大的恶果,舞蹈教师要把握好这个分寸。

(五)共性与个性兼顾的原则

一般认为,舞蹈课在低班、中班基本上是进行共性教学,也就是教师所教的内容对所有学生都是一致的、平等的,似乎没有什么例外和个别照顾,只有到了高年级才实行"因材施教"的原则。其实不然,舞蹈的"因材施教"原则始终伴随着共性教学,两者是相互兼顾、同步进行的关系。在舞蹈教学中,从低班开始学生就会显露出不同的特点,教师应敏锐地发现这些特点,并寻找"因材施教"的机会。而这个原则的实施,最早是通过给学生安排课堂位置来实现的。舞蹈教师大都习惯于将条件最好、应给予重点培养的学生放在最易看到的地位,以便经常能观察到,而把自觉性比较强的同学放在不显眼的把杆

头上,在两侧把杆中间部位放条件较差、接受能力不够强的同学,这样便于被其他同学带动。到第二年级,学生开始有实习排练课后,教师就根据学生的不同特点进行"角色分配"了。到高年级,"因材施教"的原则更加突出,"尖子"学生可以"开小灶""吃偏饭"了。这一点是舞蹈教学与普通教学最明显的区别。不过,舞蹈教学的这种"因材施教"原则,又必须打下同样的基础,在突出学生个性上要因人而异,而在共性训练上又必须一视同仁。这样不仅可以充分调动所有学生的学习积极性,而且可以充分发挥每个学生的特长。"吃偏饭"不是偏爱,而是侧重。开大灶,开小灶,只是教学方式的不同。在这个原则上,舞蹈教师必须善于发现每个学生的不同长处,并采取不同方式进行教学。舞蹈教师应为每个同学设计出"因材施教"方案,同时又要与共性教学紧密配合。

第二节　舞蹈多元化教学的形式

舞蹈教学的基本组织形式是课堂教学。它是以班级为单位或以同级男、女生为单位,在一定时间内,根据教学计划、大纲和教材,进行教与学的活动。本节主要研究舞蹈教学课堂的构成、师生位置、课堂教学的结构与类型,以及教学环节和教学考核等问题。

一、舞蹈多元化课堂教学

(一) 课堂教学的构成

课堂教学是舞蹈教学的基本形式。舞蹈基本功训练课主要是通过课堂教学进行的,实习课也首先在课堂进行。舞蹈课堂教学,按不同年级、不同性别分班上课,通常是由一名舞蹈教师、一名钢琴伴奏教师与人数不等的学生共同组成。伴奏教师可因课程内容而别,如是民间舞课,有条件的可不用钢琴伴奏,而使用民乐小组或民乐队,这样会更有助于风格训练;现代舞蹈课可不用伴奏,而由舞蹈教师自己击鼓上课;也有的现代舞、爵士舞、国际标准舞、拉丁舞等用录音机播放事先录制好的音乐来上课。基本功训练课学生人数

最好在 15 人左右,这个数量是舞蹈教师的注意力和视线能够覆盖的,其他课的人数则可多可少。

(二)课堂中师生的位置

舞蹈课堂上师生的位置关系到将来上台的习惯,关系到教师能否关照到每个学生,也关系到课堂秩序、课堂气氛和效果,因此是一个很重要的问题。舞蹈教室是一个假设的舞台,它通常要按舞台面来装备。教室地板面积应与一般舞台适用面积相仿,可在 11 米宽×9 米深至 14 米宽×12 米深之间。在观众面的墙上,一般装上墙镜,另三面贴墙装把手。学生的把上练习分布在三面把杆上,把下练习则以假设观众面为前方。舞蹈教师的位置主要是在假设观众面的中央,即假设舞台的台口,背对观众(镜子),面向学生,这样教师可以把学生一览无余。钢琴伴奏教师或民乐队教师则在假设观众面的一侧,即教室前方一角,这样既可以看到学生,也可看到舞蹈教师。

(三)课堂教学的结构

基本训练类的舞蹈课,如芭蕾舞、古典舞,其课堂结构基本上是把上、把下两部分。现代舞大多不用把杆,而由地面和中间两部分组成。近年来,芭蕾舞、古典舞基训有的吸收现代舞的做法,在原来的把上、把下两部分基础上,又增添了地面这部分。把上,地面是帮助找到重心、位置及感觉,然后把这些感觉运用到把下(即中间)去。其他舞蹈课,如双人舞、民间舞、爵士舞、外国代表性民间舞(性格舞)等,有的也仿基训课的结构,分把上把下,有的则只有把下一种,呈单一结构。但不管哪种课,也不管采取哪种课堂结构,其教学结构基本上都包括单一练习和组合练习两类。

单一练习是指单一动作的反复练习。一个动作,从分解开始进行单一性练习,使学生对手脚位置、身体方位、基本姿态、连接动作的运动线路、最基本的规格和标准有明确的概念并熟练掌握。

组合练习指两个以上的单一动作连续在一起,成为复合性动作的练习,此类练习是已有舞蹈感的全面训练,能否掌握组合练习标志着一个学生最终是否能跳舞。

复杂组合由简单组合逐步发展而成,动作数量逐渐增多,节奏逐渐打破"豆腐块式"的平均分配,随着音乐起伏快慢进行设计。它的训练目的也呈复

合性与多样性,因此,有时亦称"综合性组合"。

舞蹈课的类型基本有以下四类:

1. 复习课——对原来学过的课程的反复练习

复习课包括对上次课原原本本的重复,也包括对原来所学动作的组合变化练习。后者对增强学生对动作的敏感性,提高学生的智力有着特殊的意义,其训练功能不亚于学新课。

2. 新课——向学生教授新动作或新组合的课

新课是学生最感兴趣的课。学生能否顺利掌握新动作,能否顺利地渡过难关,是对教师教学能力最重要的检验。教师在推新课时要注意讲解清楚,示范准确,随时发现学生的毛病并善于纠正。例如,上课发现学生出现"坐胯"毛病时,教师就应及时纠正,可用一个手指尖顶住"坐胯"突出部位,另一只手挡住恢复直立的位置,这样一个动作就扭转了学生的毛病。这种本事,一靠教学经验,二靠解剖学、动力学等基础知识的运用。

3. 参观课——推动教学高质量发展的好机会

舞蹈表演本来就是为了给人看的,到一定时候应当欢迎外人进课堂参观,一个好教师会利用这个机会提高学生的技能和表现力。参观课要根据参观者的不同对原课进行取舍编排,对内行可多安排些显示训练进程方面的内容,对外行则要简短、干净,不要使人感到沉闷。参观课的组织尤其要注意全课的节奏与情绪,要快慢相间、张弛有致、连接紧凑、秩序井然。

4. 考试课——对老师与学生都如同节日一样

教师要在考试的准备阶段有意创造严肃、庄重、喜庆而又充满信心的气氛。学生在这个时期精力集中、情绪饱满、热情高涨,教师要善于抓住这个时机,尽力避免急躁情绪,努力和音乐伴奏教师一起与学生合作好,保持自己旺盛的艺术想象力和创造力。

二、舞蹈多元化教学的基本环节

舞蹈教学的基本环节是备课、上课和课外辅导。

(一) 备课

备课是舞蹈教师为上好课所做的课前准备工作,它是教学的第一个重要

环节,对新老教师都十分重要。任何一种课,教材虽然可能是一样的,但由于施教对象、时间的不同,在教法上、程度上、节奏处理上都会发生变化。为适应这些变化,就要事前做好不同的预想和计划。优秀教师为了上好一次课,甚至会预想和计划出好几种方案,供自己上课时选择。一般来说,不做好课前准备,舞蹈教师是不能进课堂的。备课是提高教学质量的重要环节,也是舞蹈教师积累教材和教学经验的好机会。

舞蹈课的备课是舞蹈教师与音乐伴奏教师共同完成的,因此,备课时应争取舞蹈教师与音乐教师多在一起共同协商,选定最合适的音乐,一些组合应由两位教师反复去实践,直到满意为止。

备课的主要依据有以下两点。

1. 教学大纲和教材

舞蹈教学大纲对舞蹈教师来说是最重要的依据,它决定课程的进度和质量。在一般情况下,教师必须完成教学大纲的要求。大纲中所规定的标准和教材是教师备课的主要依据,同时教师要根据目前的教学对象和个人的经验,设计出上课的具体程序,每个动作的分解方法和组合方法,并根据预测的难点设计出解决方法。

2. 学生的实际情况

学生的实际情况是备课的又一重要依据。根据已知的学生个人素养、已有水平和当前的思想情绪、群体特点,考虑到优秀学生和水平较差学生的差距,找到合适的水平线并确定上课的具体方案,使备课具有针对性。舞蹈课的备课分学期性备课、阶段性备课和课时性备课三种。学期性备课是备每一个学期的课,通常在开学前做好。

(二) 上课

上课也称行课,是舞蹈教学的中心环节。课上得好不好,主要看舞蹈教师对教学原则贯彻得如何。通过上课可以检验舞蹈教师的全部修养,不仅可以检验专业水平和教学能力,而且可以检验思想、理论和品德修养水平。更直接检验的是舞蹈教师在舞蹈教学法上的水平和能力,因为舞蹈教学法是直接指导教师上好舞蹈课的最重要的课程。从教育学的角度来讲,一个舞蹈教师在上课时要注意如下几个问题:

1．注意教师仪表

一般来说，舞蹈教师上课必须穿练习服和练习鞋，不能穿生活鞋，更不能穿拖鞋，衣着保持严肃性，上课时精神旺盛、情绪饱满、举止大方、充满热情，尽量不做与课堂教学无关的事。舞蹈教师与伴奏教师要有礼貌地亲密合作，即使发生矛盾与争执，也不要暴露在学生面前。这些仪表对学生都有潜移默化的影响。

2．对学生要以诚相待

教师感情要真挚热情，尊重学生的人格。在舞蹈规格要求上要严而不苛，不说讽刺、讥笑的话，更不能做侮辱人格的事，严禁打人、骂人的恶习。

3．动作讲解明确精练

上课多使用形象性和启发性语言，气氛沉闷时可讲些高雅的笑话或轻松的话。舞蹈课中多示范，少讲解。必讲的话，可边做边讲，也可做完一段再讲。教育专业上训练课，要尽量将理论留在教学法课中去讲，争取时间多实践。

4．注意课堂节奏

课堂上要尽量避免沉闷，保持活跃、兴奋的气氛，使师生都处在一个和睦的状态中，保持艺术创造思路畅通。如果课中发生尖锐的矛盾，气氛紧张，互相敌对，对艺术创造是十分不利的。

（三）课后辅导

舞蹈课一般是不留作业的，只要求课后复习或做重点练习。对于中专低班的学生，一般不主张自己复习。在没有掌握动作要领时自己复习，最容易练出毛病来，甚至损伤筋骨。如需要复习，最好在老师的观察指导下进行或者组织成若干小组互相帮助。课余辅导目的是补充课堂教学的不足。课余辅导的方式和内容多种多样，如回答学生提出的各种问题，给有特殊能力的同学"开小灶"，为成绩差或缺课的同学补课，组织观摩其他班的课，组织观摩与本课有关的演出、展览，讲解各种舞蹈常识，扩大学生知识面等。

三、成绩评定与考核

评定与考核舞蹈学生的学习进度与成绩，是舞蹈教学工作的重要组成部

分。它不仅可以对学生不同时期的学习成绩作出评估,同时也是检查教师教学水平、教学质量的主要手段。舞蹈教师们一般都非常重视考试课的准备工作,因为舞蹈课的评定与考核,最终看到的是教师的教学成果,用舞蹈教师自己的话来说就是"考学生实际上是考老师"。

（一）成绩评定与考核的意义

1. 检查教学进程与质量

教学进展到一定阶段,怎样了解教学的进度和质量呢? 主要是采取考察或考试的形式。舞蹈考试可以对学生、对班级、对教师作出比较。

2. 巩固成绩,增强信心

通过考核,师生可以因自己取得的成绩受到鼓舞,从而增强继续学习的信心。

3. 让学生经受锻炼

舞蹈考核和舞蹈考试时,除考试委员外,还会请一些嘉宾前来观看,在大庭广众面前进行表演是锻炼学生的好机会。无数事实证明,每举行一次这样的活动,学生就有一次明显的进步。

4. 看到不足,找到差距

舞蹈考核与考试有强烈的激励效应,它可以使师生找到改进的方向。

（二）成绩评定与考核的方法

舞蹈课成绩的评定与考核有以下两种方式。

1. 不定期检查

由舞蹈院校的院、系级或校、科级领导和学科委员、学术委员、考试委员深入教室,进行临时性或专题性考核。这种考核可事先通知,也可不通知,具体目的由检查人确定。这种检查是对平时上课的较真实的检查,包括课程内容、进度、成绩、纪律等。

2. 定期考试

舞蹈院校定期考试主要包括期中考试、期末或学期(也可能是学年)考试和毕业考试三种。舞蹈表演专业课程的考试一般包括两种,一是舞蹈基本训练课的考试,一是实习排练课的考试。前者主要在教室进行,也可在舞台上进行;后者主要在舞台上进行,也可在教室里进行。

舞蹈大学的编导、教育、史论等专业,由于专业主课不同,其考试方式也不同。编导专业编导理论课的考核、考试方式可采用笔试和口试两种方式,而编导实践课的考试则要在专业教室或舞台上进行,主要看学生编导的小品节目,演员由其他系表演专业或其他专业的学生来担任,也可由自己来表演。当然,编导也有舞蹈技术课,如果考这类课,与表演专业就没什么区别了。值得注意的是,在考查学生的编导能力时,不仅要看编的成绩,也要看导的成绩。有些学生只会编,不会导,很好的节目排不出来,这无论如何不能说是全面发展的学生。

教育专业主课既有理论课,也有实践课。对理论课的考核,如"舞蹈教育学""教学法"等,可用笔试形式,也可用口试形式。实践课包含两类:一类与所从事的舞蹈种类相关,看本人的掌握程度,这种课的考试方法与表演专业相同;另一类是实习课,看教学的水平,可安排在本校附中,也可到外校中专或专业团体中教课。结束时,由领导和考委去考核,通过学生的表演来评定成绩,同时请实习单位做出鉴定。教育本科生还要写毕业论文。论文要结合教育专业的实践,由任课教师或论文指导教师帮助定题并研究内容及写法,由领导和有关考委进行检查和评估。史论专业是舞蹈专业中理论性最强的一个专业,其主课是舞蹈史(中、外)和舞蹈理论课。考试主要是检验所学课程的内容,考试方法主要采取笔试形式,包括撰写论文。

(三) 成绩评定与考核的注意事项

任课教师对学生成绩的评定与考核,考试委员会对任课教师及学生成绩的评定与考核,是一件十分严肃的工作。在这项工作进行中,要注意如下事项:①要看到并善于发现被评定和考核者的进步,充分肯定其成绩;②要严格按教学大纲及教材所规定的标准进行评定与考核;③要注意横向比较,做到公正、客观;④要坚持原则,同时也要有灵活性,积极鼓励学生的创造性;⑤引导被评定和考核者正确对待自己,正确认识自己的优缺点,善于总结。

第三节　舞蹈多元化教学的方法

教学法即教学方法,是一个内涵与外延很宽的概念。《辞海》对"教学法"

这一词条的解释："指教学的理论。包括普通教学法和分科教学法。普通教学法是一种研究各门课程共同的教学任务、过程、原则、内容、方法、组织形式等的方法。分科教学法亦称'各科教学法'，分别研究每一门课程的教学任务、过程、原则、内容、方法和组织形式等。"

一、口传身授教学

教育界批评、否定传统的"注入式教学法"（"填鸭式教学法"），提倡"启发式教学法"，因此，"口传身授"这一传统的舞蹈教学方法也受到怀疑，甚至被置于"注入式"之列。其实，当我们冷静地、科学地分析与研究当代舞蹈教学方法并对未来进行预测时可以发现，"口传身授"并不是只能从属于"注入式"，它也可以是"启发式"。作为一种教学方法，它是符合舞蹈教学特有规律的。在当代和未来的舞蹈教学中，出现其他科学方法（电化教学、电脑教学）时，"口传身授"舞蹈教学法仍然是一种主要的或重要的教学方法。

什么是"口传身授"教学法？从文字上看，它包括口头讲解和以身示范两个方面。在人类社会没有出现口头语言之前，舞蹈教学可能只有"身授法"；在出现语言之后，语言作为一种主要的交流工具，就不可能不被使用。但由于舞蹈艺术是一种人体的有韵律的运动，人的语言是不可能做出全面解释的，它的"只能意会，不能言传"这一特性，已为越来越多的人所承认。因此，舞蹈教学自古以来就沿用"身授法"。中外都是如此，包括在当代产生的"现代舞"，也沿用这种教学方法。"身授"就是实践，边做边体会，边做边讲。对于舞蹈教学而言，理论永远要伴随着实践。在普通教学中，最需要强调理论联系实际，避免从书本到书本的弊病。在舞蹈教学中恰恰相反，手不舞，足不蹈，不算舞蹈，光说不做不能是"舞蹈课"。可以说，舞蹈课就是一种实践性很强的课，并且应是理论与实践联系得最紧密的课。因此，我们肯定"口传身授法"是舞蹈最基本的教学方法，它与舞蹈教学规律是吻合的。

口传，即口头传递的方式，包含讲述、解释、语言渗透等多方面含义。这种口头传递包括以下三个方面的内容。

（一）讲解动作

无论是教新动作，还是复习老动作，舞蹈教师都要使用或伴以讲解的方

式,讲解动作名称、动作要领、动作规格与标准、容易犯的毛病、怎样克服与纠正这些毛病等。这里面还包含许多解剖学、动力学、物理学等方面的知识,也有语言方面的知识。

(二)课堂教学指令或评论

舞蹈教师免不了有许多"夹叙夹议",甚至在学生完成动作过程中,舞蹈教师也会不时发出许多"指令"提示或评论。学生把老师的话连同音乐一起接收,这不仅是对学生感官的全面锻炼,同时还是传授各种舞蹈知识的好机会。在这种情况下,舞蹈教师最容易传授所学舞蹈种类的知识、与其他舞蹈种类的比较、关于音乐的理解与感觉等。

(三)教师的思想渗透

教师的思想包含世界观、品德、艺术观和为人的标准等,这方面往往不是舞蹈教师有意准备的,而是下意识的。比如出现学生迟到、不按规定穿练习服、不听老师讲话等违反纪律的现象时,教师会根据情况批评教育。在同学之间发生矛盾、争吵等情况时,教师也会及时调解。在这种时候,教师本人的品格、为人、对事物的看法与处理方法,甚至习惯性的语言,都会渗透给学生。学生(尤其是中专的学生)会情不自禁地模仿教师的某些言行。

由此看来,为了完成"口传"这一任务,舞蹈教师除了要有足够的舞蹈修养之外,还要有相当的语言修养。舞蹈教师要使自己具有较高的思想品德、掌握丰富的舞蹈知识,同时,要锻炼自己的口才,使自己有足够的语言表述能力。一个舞蹈教师在舞蹈教学中要有什么样的语言表述能力? 也就是说,舞蹈教学对教师的语言表述有什么要求呢?

1. 准确

无论讲解动作,还是传递知识,舞蹈教师的语言最忌似是而非。一个学生完成某动作时,长期不得要领,没有进展,常常是因为教师在教学生时语言不准确,从而使学生产生了误解,这种情况下,学生越努力反而越糟糕。如果教师的语言准确,不仅可以避免误解,而且有助于学生理解,达到事半功倍的效果。教师要做到语言准确,一要有扎实的语文基础,善于使用语言;二要学好舞蹈教学法课程。

2. 生动

语言的生动对舞蹈教师来说是非常重要的,因为它可以唤起学生的兴趣,减少舞蹈训练中的痛苦成分。舞蹈教师的语言生动需要善于运用形象性语言。比如,在芭蕾课中对手型要求非常严格,它需要拇指和其他四指形成半合状态,食指带动其他三个指头向里微微弯曲。由于在完成动作时,身体各部位的紧张和用力,常使手形僵硬起来,这时教师常用"枯树枝"来形容僵硬的手,学生们一听到"注意手"的话时,就会想起"枯树枝",谁也不愿使自己的手像"枯树枝"那样难看。当然,在形容难看的动作时,要避免挖苦性用语,那样会损伤学生的自尊心,使其产生逆反心理。在学生的情绪不好,特别是与教师有某种对立情绪时,教师的"枯树枝"说法可以改一改,比如告诉学生:"在你的拇指与食指中间捏着一根火柴棍儿,你感觉到了吗?"这时,如果他紧张得将手捏在一起,会感到火柴棍儿被捏折了;如果他紧张得将五指外伸,会感到火柴棍儿掉了。这类形象性语言最容易被学生记住并形成条件反射。

3. 精练

舞蹈教师的语言最忌啰唆。教师一啰唆,学生心里就会嘀咕"说起来没完!"。如果学生正练在兴头上,教师要说的话最好在动作中进行。如果停下来讲,一句话就能说清楚,决不说两句。这是因为如果学生的运动惯性被打断,兴奋状态突然被抑制,会造成身心的不适。说得越多,接受的效果越差。尤其是当学生出汗以后,毛细孔全部张开,肌肉伸缩自如,神经完全处于兴奋状态,练什么都没有顾虑,但停的时间一长,热身会变冷,肌肉便开始收缩,这对训练是十分不利的,而且还容易发生危险。

4. 亲切

舞蹈训练本来带有一定的强制性,教师的语言如果过于生硬,神情过于严肃,学生非常容易有抵触情绪和逆反心理。这就需要教师遵守启发与强制相统一的原则,并尽量使强制寓于启发之中。要做到这一点,除了要有较高的思想修养外,更直接的表现是语言,即使说些严厉的话,也要用亲切的语调。

舞蹈动态形象的示范要经过两个过程。第一个过程是在低年级进行的全面示范。这时教师为学生示范动作必须全面做出来,手、脚、身体和面部都同步进行,它给学生的印象应是美好的总体印象。这样做,不仅让学生对舞

蹈动作有全面的理解,同时也让学生对教师产生尊敬、钦佩的心理,使教师的威信一开始就能牢固地树立起来。第二个过程是从中年级开始,示范动作逐步简化。如腿部动作,有时可以用手比画,双手重叠可以代表五位,前后完全以手仿做。这样做,可以锻炼学生的反应能力,对学生智力的提高有极大好处。随着年级的逐渐升高,示范动作也逐渐从全面到简化,最后减到最低限度。这样一个过程,实际上正是使学生经历了从模仿到创造的过程。开始是模仿,要求学生模仿得越像越好;当学生逐步掌握了身体运动的规律后,模仿的对象开始淡化,学生的想象力逐渐被调动起来。当教师最后退到很简约的示范时,学生已可以完全依靠自己的理解去塑造自己了。

二、舞蹈教学法课

舞蹈教学法课是舞蹈教育专业的必修课,但它不是一门统一的共同课,每种舞蹈专业课都有其相应的教学法。这里说的舞蹈专业课,指的是"术课"性质的课,即技术训练课。有的舞蹈专业课,如"舞蹈编导""舞蹈史"等,虽然也需要学习教学方法,但教学法不必形成一门单独的课。因为学生学了这类专业课后,以自己对教学法的理解就可以去承担这门课的教学工作,而技术训练专业不上教学法课,学生未掌握教学法课所规定的内容,则很难胜任。学生不上这门课,当然也可以根据个人在技术训练课中掌握的内容,仿效教师在教学中的做法去上课,这实际上是个人消化后提炼升华的教学法,但这种个人理解有可能走偏,耗时也长。可见,学生在教育专业的学习过程中,若能直接学到现成的教学法,就可以加速教师素养的提升进程。

舞蹈教学法课是对所学舞蹈种类教学内容、教学步骤、教学方法的系统规范和理论阐释。一门专业课,有没有教学法,标志着这门课能否走向科学化、系统化;这门教学法是否完善与规范,逻辑性是否强,体例是否统一,标志着这门专业课是否成熟。专业训练课是一种实践课,其中也免不了有时要边讲边做,两者相辅相成、相互补充。

(一)舞蹈教学法课的种类

根据国内外已出版的各种教学法来看,舞蹈教学法课大致有以下几种类型。

1. 纵向教学法

纵线教学法是依据某种舞蹈教学大纲所规定的内容和顺序,严格按年级、学期和月份进行编写的。这类教学法对舞蹈教师来说是最简便的教材,只要他有技术训练课的基础,按教学法所规定的顺序、要求去做,就可直接进入课堂。

2. 纵横结合教学法

这种教学法课多数采取先横后纵的顺序,前面是按动作类别作横线讲述,后面则按大纲顺序,依照学期、月份写出十分具体的计划。这类教学法对年轻教师来说最为适用,它等于是授课的一部辞典,不仅对全部动作有详细的剖析,而且已有现成的教学计划。教师教学时要按后面的计划进行,遇到概念不清、具体动作的要领模糊时,翻到前面查一下叙述讲解部分便迎刃而解。

此类教学法的产生,有一个先决条件,即这个国家或这个学校的舞蹈教育学制稳定,学生学习年限长期固定不变。否则,即便有一个翔实的教学法计划,也要经常变化。

3. 单类教学法

单类教学法指的是以某种课中某一类动作为描述对象所编成的教学法。它对某类动作进行了专门研究和探讨,是对全面教学法的补充。此类教学法也包括为某种单一目的而编的教学法。

4. 综合教学法

所谓综合教学法,是将本训练课的各种知识,包括其历史、原理、节目分析、组织管理及技法等都写进一本书内。这种书之所以也可作为教学法,是因为这些书的编著者就是从教学法角度讲述的。这种教学法的综合性,主要是将技法和史论知识做了综合,因此它不仅可做教材使用,而且可供舞蹈爱好者或专业舞蹈教师、舞蹈学生阅读。

(二)舞蹈教学法课的内容

从上述五种教学法可以看出,舞蹈教学法具有它自己的特定内容,尽管每种教学法都会对某部分内容有所侧重,但不会偏离它特定的范围。一般来说,舞蹈教学法课程应包含以下一些内容。

1. 概述

概述一般先对本舞蹈种类做简要的历史叙述,其目的是给学生一个总体历史印象,而不是上舞蹈史课。当然,像"舞剧与古典舞蹈"课那样去讲历史,可以不单独再上舞蹈史课,但要根据课时多少来决定其繁简。其次要介绍这门课形成的过程及基本理论观点,这是为了让学生了解其背景。再次是讲解本种舞蹈艺术的特质和风格要求,以及形成这种特质与风格的原因,使学生在美学追求上有个总体把握。最后还要讲学习教学法的方法,包括记笔记的方法等。

动作剖析是舞蹈教学法最核心的部分。教学大纲所规定的一切动作都要进行从繁或从简的解释,包括动作的做法、动作的规格要领、易犯的毛病以及毛病的克服方法等。根据舞蹈教学的规律,观察动作都是从脚开始循序向上,这一方面是习惯,同时也由于舞蹈运动多是从地面方位和人体方位起始的,因此,讲述动作、剖析动作也要从脚开始,按一定顺序进行,千万不能讲一句头,讲一句脚,讲一句腰,讲一句腿。讲解若没有顺序和规律,不仅容易遗漏要点,而且会使听者不得要领,造成混乱。

动作的做法,指的是准确的手脚位置、身体方位、肢体运动路线。所谓动作,包括舞姿(或称姿态)和连接动作。后者包括步伐和手臂的运行,是动态的,前者是静态的。所有舞蹈动作都是这两者的各种连接。可以说,任何的舞蹈姿态都是肢体运动的结果,或是运动的停顿,或是动作的必经过程;任何的舞蹈动作都是各种舞姿的连接,肢体不管怎样运动,都要经过各种位置。因此,舞蹈教学法讲动作做法,实际就是讲各种舞姿的运动方法和运行路线,即肢体经过什么运动路线、经过什么位置,达到什么舞姿。

动作规范,即说明真正正确的做法是什么。这就是说,教学法讲的动作是规范了的,不是随意性的动作。如果动作随意性过强,也就谈不上规格了。

动作要领,指做动作过程中要注意的主要事项。比如翻身,开始要"领膀子",翻中要"敞胸";小转时要"挺直""甩头"等。虽然一个动作要涉及全身,但运动中势必有最主要的运动部分。如果说全身运动时,骨骼、肌肉群都处在各种矛盾中,那么讲动作要领就是要在诸多矛盾中找出最主要的矛盾,解决了它可以带动其他动作学习。教学法应当讲解清楚所有的动作、姿态及技巧要领。

动作剖析中也要讲容易犯的毛病和如何克服毛病。舞蹈中容易犯的毛病是多种多样的，但一般都是由身体运动的惯性和惰性造成的。所谓惯性造成的毛病，是指人在运动中只是顺乎自然，无控制地向前运动而违背了动作的规格和要领。如跳到空中形不成姿态，落地形不成姿态，脚该蹦起来却半勾半蹦，或者动作过猛等。所谓惰性造成的毛病，是指完成动作时随意简化、"抄近路"，不到位等情况，如抬前腿上身不合要求的往后仰、送胯、腆肚子等。

舞蹈教师必须能及时发现学生的毛病，这种敏锐性除了靠本人的经验外，还要从教学法课程中获得。教学法的每个动作如果都讲解了容易犯的毛病，教师就会提示学生要注意这一点，由于有主动注意，还可及时发现学生动作中许多"巧妙的伪装"。如果学生掩藏毛病，使动作似是而非，教师决不能迁就或熟视无睹，因为如果这类毛病不克服，往往危害无穷。教师不但要能发现这些毛病，还要能医治这些毛病，要善于抓住病根，手到病除。教学法教师和技术课教师应当具有解剖学的基本知识，搞清楚骨骼形态和肌肉作用，懂得每个动作是怎样运动的，这样才能发现并纠正学生在舞蹈中易犯的毛病。国外在这方面的研究取得了一定的成果，因此他们创建了一门"矫形课"。由此可见，矫形并不是一件小事。

2. 组合

组合，包括短句和成段组合，也包括单一动作组合、类别型动作组合、表演性组合、综合性组合等。在有的教学法中，每一年级都写出一堂"结果课"。为了得到这个结果，教师可以用分解上课的方法。不管是何种写法，组合均是一种范例。教师应根据范例，按自己的需要和本班级的实际情况进行组合。当然，组合的内容和难度必须严格按教学大纲要求来。如果内容不包括大纲规定的内容，检验不出教学的实际成效；如果内容超出大纲的规定，必须严格掌握质量，不要因超前教学而有损教学质量。

3. 教学大纲及教学计划

对于有大纲的课程，必须写出具体的教学计划。这里的计划不是宏观方案，而是要越详细越好。在执行时教师有很大的灵活性，可以根据学生的情况随时进行调整，但计划是进行调整的依据。

教学大纲对舞蹈教师来说，如同法律性文件。教师要了解它，甚至达到可以熟背的程度。学校里的管理者，如主管教学的校长、学术委员会委员、系

(科)主任、教研室主任以及考试委员会委员都必须熟悉它。因为教学大纲不仅是教师做教学计划的参考文件和上课的依据,也是其他人检验这门课的唯一标准。对于没有大纲依据的教学法,一般采用教学步骤的叙述方法,即从"开法儿"起,讲述低班(或初学者)如何进行单一动作练习,不同训练目的的组合等。教师可依据这种教学步骤的原则,按所担负的班级任务做出具体的教学计划。

4. 乐谱

舞蹈离不开音乐,舞蹈训练都要在音乐中进行,因此教学法中必须将乐谱(即伴奏谱)收进去。一门课在教学过程中会用很多乐谱,不可能全部收入,要选择最有代表性、最符合动作性质而且配器上富于情感变化的乐谱。钢琴伴奏教师以这些示例为蓝本,在实际教学中可自选、自编更多的新乐谱。对于舞蹈教学来说,音乐不只是简单的节奏伴奏,它也是艺术教育的一部分。好的伴奏、好的乐谱不仅可以使学生得到音乐熏陶,而且可以帮助舞蹈教师更好地教学,帮助教师编出好的组合。因此,在有些教学法中还可以让音乐伴奏教师就如何选、配、编伴奏乐曲,如何与舞蹈教师合作,如何在课堂中施教以及如何使用"即兴伴奏法"等,写出单独章节。

三、舞蹈学习法

(一) 舞蹈学习法的概念

前文已在如何获得舞蹈技能的探讨中研究过类似问题,现在从舞蹈学生学习过程及学习方法的角度继续深入讨论。舞蹈学习,指舞蹈学生接受、掌握和占有舞蹈知识、技能的过程,它是一种有明确目的和计划的训练活动,也是一种伴随着认识过程的实践活动。舞蹈学习和文化、理论学习的主要区别在于,文化学习主要是接受和占有知识,主要是一种认识活动,而舞蹈学习还包括技能的掌握,因此是一种伴随认识的实践活动。如果前者主要是脑力活动的话,那么后者则是脑力、体力并重的综合性活动。

舞蹈学生学习的心理机制,按巴甫洛夫学说,就是一种条件反射,即暂时的神经联系。舞蹈学生通过长期的培养和训练,形成了一切可能的习惯,这就是"系列的条件反射"。反射有两种,一种是先天的无条件反射,一种是后

天的条件反射。舞蹈教学中的语言、音乐、形象观察等都是条件刺激,使各兴奋中心之间的神经通路接通,使具体、现实的刺激及映象的第一信号和以音乐、语言使具体、现实的刺激和映象抽象化、一般化的第二信号取得联系。这种联系怎样保证其正确性并巩固和完善呢? 这要靠学习,靠长期的、不间断的学习。只有坚持不懈地学习,坚持不懈地训练,舞蹈知识的记忆才能巩固,舞蹈技能才能熟练。

(二) 舞蹈学习过程

为了解决舞蹈学习方法问题,我们有必要再研究一下舞蹈学习经历了怎样的过程,然后再从这个过程中探讨我们所需要的合乎舞蹈学习规律的方法。舞蹈学习过程是一个十分复杂的过程,从共性上来说,它大体经历了以下几个阶段。

1. 从感性到理性的过程

如果说,普通学校中学生的学习过程,其思维形式是由形象思维逐渐向抽象思维转化,那么舞蹈学习过程则是从感性向理性的过渡。

舞蹈教学一般都是从单一动作教起,这如同是一个单字、一个单词,但这个单字和单词是人体某一个具体形象,同时它也是一种符号。当学生学会两个以上的单词以后,一经组合就形成一个具体的形象。这一切都要经过学生以自己的身体去实现、去感受。然而,舞蹈形象却不是社会生活中实实在在的形象,而是某种象征、某种暗示,它本身也带有一种抽象性。当单词越学越多,可以进行各种各样的组合时,学生逐渐会产生一种认识上的飞跃。某种象征被学生感觉到了,某种暗示也被学生理解了,这时候舞蹈学生的认识不再是形象性的感性认识,而是渗透出某种抽象性的理性认识。这是发生在每个舞蹈学生身上的一种"顿悟"现象,这种"顿悟"不仅可以使学生增强学习兴趣,提高学习质量,而且是学生通向舞蹈家的必经之路。

2. 从已知向新知的过程

舞蹈学生只有在已知的舞蹈知识和舞蹈技能的基础上,才能学习和掌握新的舞蹈知识,获得新的舞蹈技能。已知是基础,新知是目标。在普通教学中,学生怎样才能理解未知的概念? 必须把未知概念纳入学生思维进程中已知的概念系统中去,使两者之间建立起必然的逻辑关系。舞蹈更是如此,新

的素质能力训练在原有的素质能力系统的基础上才能得以充分发展。在舞蹈动作中,难易动作、高低动作之间的逻辑关系也是十分明显的。

舞蹈学生在舞蹈学习中所显露出来的这种可以从已知向新知过渡的能力是十分宝贵的,教师要及时发现并给予鼓励。学生如能自觉地去发展这种思维能力,就会获得更好的效果。

3. 从模仿到创造的过程

我们在舞蹈学习上承认模仿,但并不希望学生永远停留在模仿阶段。作为一种能力,舞蹈学生不应把模仿仅仅看作初级阶段的能力,它应伴随舞蹈家终身的一种能力。但作为一种目标,模仿应当是阶段性的能力,它是走向创造的必经之路,是一个阶梯。

俗语说"熟能生巧"。模仿到十分熟练的程度,就不满足于模仿了,这是一切有创造性的人才的共同特点。舞蹈学生在长期的模仿中,逐步掌握了身体运动规律而且到了可以随意发挥也不走样的程度,这时他们就自然会在现成的、大家都一致的训练中寻找自己的独特性。他们会去寻找个人的特长,去寻找表现这些特长的机会。要知道,真正的天才是压抑不了的,他们会把握各种时机表现自己,并且最会扬长避短。对于舞蹈天才来说,他们的突破点不是别的,正是艺术想象力。同样是完成一组动作,别人都按一个模式去做,一丝不苟,可有的学生却偏爱按自己的理解去做,结果他身上就会产生出不同凡响的魅力,观者的注意力都会集中到他身上。

(三) 舞蹈学习法

1. 镜子观照学习法

当今中外的舞蹈教室和排练室都设有一面或几面镜子,供舞者观照自己,检验自己。但舞蹈学习的"镜子观照学习法"并不只是指真实的"镜子",它是一种泛指的"镜子",是从"模仿角度"来说的镜子。因此,"镜子观照学习法"也可称为"模仿学习法"。"模仿学习法"以"镜子"为隐喻,就是为了强调观察和模仿,这是舞蹈学习最初的也是最基本的方法。

2. 反刍消化学习法

反刍动物在吞食饲料时,一开始未经咀嚼就吞入瘤胃和网胃,过后返回口腔重新细嚼再咽下去。这种消化食物的过程如同舞蹈学习,开始时总是囫

囫囵枣似的先学个轮廓,然后在反复练习和排练中去消化,达到细腻刻画的境地。许多同学在分析舞蹈学习所经历的过程时都强调了这个消化过程。

反刍消化的过程,既是身体运动的过程,也是用脑的过程。舞蹈是一门人体运动的艺术,又是一门心智技能与动作技能有机地结合在一起的表现艺术。无论是动作技能还是心智技能,都是通过后天学习而获得的,并不是先天赐予的。

3. 以情带形学习法

对于有相当基础的高年级同学来说,他们已逐渐摆脱简单的、表面的模拟,开始进入深层次理解和宏观把握阶段,这个阶段一个十分重要的学习方法是抓住"情"这个要点,重点突破,以点带面。

情,即情感、情绪。对某种舞蹈来说,也包含其风格韵律,因为这些东西往往是某个民族情感的凝结,也就是中国艺术中讲的"神"。以情感来带动作,最终实现情感与动作的结合与一致,对于民间舞来说,是从"情"入手把握其风格。

第五章
舞蹈作品的创作与处理

第一节　舞蹈作品的创作与审美

一、舞蹈小品的创作

舞蹈小品分为独舞小品、双人舞小品、三人舞小品和群舞小品,其创作要求各有特点。下面介绍一下舞蹈小品创作的基本方法以及双人舞小品、三人舞小品的具体创作方法。

(一) 舞蹈小品创作的基本方法

1. 动作的认识和选择

舞蹈动作一般来自三个方面,一是生活动作(以生活为原型的动作),二是传统的舞蹈动作(程式化的动作),三是创造性动作,它不拘泥于一定程式,是编导基于生活体验和知识阅历创作的动作类型。

选择(二度空间)八个动作,要选择造型性强、连接单纯的动作,当然也可以有一定的创造性,然后用不同的节奏进行动作练习,如 1/4 拍、2/4 拍、3/4拍、4/4 拍等,使训练者清楚地认识动作形成的过程、不同动作的质感、动作连接的作用以及不同的视觉效果等。

2. 动作元素分解

动作元素可分为单一元素和复合元素。单一元素是身体的一个部位形

成的动作,复合元素则是身体两个或两个以上的部位形成的动作。选择一个二度空间的动作元素,按照动作的运动路线依次进行有机的动作分解,形成多个不可再分的动作元素。要想分解得细致和精确,可以从身体的任何一个部位开始,也可以按顺序从脚到头或从头到脚依次完成。通过对动作的分解找到不可再分的元素,然后对这些元素进行重构,形成舞句、舞段、小品等。

3. 造型的构建

造型是动作在空间中相对静止的一种状态,是在元素分解的基础上进行构建的。造型的形成,要求沿着元素动作的形成过程及力量走向顺势而生,不能违背元素本身的动律路线。造型力求出奇,创新性强,要求在二度空间内完成四个、六个或八个造型。

4. 时、空、力的运用

时间是指人体动作在空间所占的时值,通常有快速、慢速和中速之分。速度在一定的时间内通过运动体现出来。时间变化要有逻辑性,不刻意寻求形象、意象和表现的内容。造型流畅的连接形成的舞句,可以称为"原型"。对"原型"进行时间的变化,即节奏和速度的变化,进行多种可能的探索,可以产生极致的对比。

空间是一个三维的立方体,能无限地扩展和压缩。从物理层面看,一般分为自然空间和人体球体空间,包括高、中、低三度空间及长、宽、高舞台空间;从身体层面讲,可分为内空间、外空间、主空间及副空间等。通过对"原型"舞句的空间变化,感受身体动作在不同空间的存在意识,认知同一动作在不同空间的视觉效果。

不同的力量会给动作带来不同的质感。力量的变化引起空间和时间的变化,从而给"原型"以丰富的变化和发展。舞句通过力量的变化产生不同的形象或意象,成为新的舞句。力量变化最好的方式是寻求两极的对比,如收缩与放松、紧绷与松懈等。

5. 舞段的建构

舞段是把时间、空间、力量变化的舞句有机组合所形成的时、空、力的综合练习,长度一般不少于 3 分钟。舞段对每一段的材料进行编织和剪辑,对"原型"元素进行分解和重构。

6. 音乐即兴运用

音乐的即兴运用是指相对固定的舞蹈小品在不同风格的音乐配合下进行舞动的形式。舞者可以和音乐节奏同步而舞，也可以把音乐完全当作一种背景进行舞蹈。不同的合作方式产生的艺术效果和意象情感也不同。这种练习打破了常规的编导模式，尝试以一种新的方式与音乐产生联系，给观者以不同的艺术感知和丰富的想象空间。

（二）双人舞小品创作

双人舞小品先采用"撞击法"及"透视动作发展轨迹"创作出基本技术动作，再综合音乐和人物内心情感编排舞段，第一步是为编导准备技术资料，接下来进入作品的编排。

撞击法指两个演员远距离面对面往一起奔跑，撞击接触之后，刹那间停止。停的时候要自然，不要连接许多动作，要体会速度和力度，它们会给人一种下意识的接触点。通过感知撞击时的力度和速度能够启发编导寻找自然的动力起源，并确立合乎动力规律的把位。编导要有支点和发力点的动作力学感觉，合理、巧妙地运用双人技术。

透视动作发展轨迹指把撞击法中得来的合理的新把位连贯到2～3个动作，然后再把动作倒回来做一遍，速度可以放慢回到撞击的那一刹那，即从动作的 ABC 再原路回到 CBA。

在中国舞中，韵律和人物内心情感是软件；撞击法和透视动作发展轨迹法是硬件。软件是指令编者编下去的动机，硬件是技术操作。中国舞的神韵在"线"上，透视动作轨迹也是在关注线路，对音乐及人物内心情感的把握就是组合编辑 ABCDEFG，即通过透视编出的成果。

（三）三人舞小品创作

按照表演方式划分，三人舞小品一般分为互为接触的三人舞、单双并存的三人舞、互不接触的三人舞，但是这三种方式又有其局限性，所以这里先分别论述三种三人舞小品的优势，再论述三者的综合使用。

1. 互为接触的三人舞

三个人各自选择一个空间，在舞蹈中自然形成三人接触的造型。此时，假设将三个人分别定为一个轴心和两个支点。在磨合中起主导作用的为轴

心,在必须互为接触的限制下,以轴心为基础、一个支点为主、另一个支点为辅进行运动,随着支点运动的交织进行、顺势或逆向的磨合,形成新的造型。然后,在磨合中流动起来,借助力量达到轴心与支点、支点与支点之间的相互转换,形成新的造型。

可以将训练者分成三人一组,每组编四个八拍。第一个八拍,三人在运动中跳舞,第七拍形成造型。第二个八拍,三人中以一个人为支点,磨合形成造型。第三个八拍,三人通过接触磨合,形成流动性动作。第四个八拍,在原地的基础上进行接触磨合,轴心与支点相互转换,达到造型与造型的连接变换。

三人的接触过程必须是一个整体,可以同步启动,也可以顺势运动,不要急于形成三人造型,也不能盲目突出自我,要努力在磨合中创造出有个性的三人舞。

2. 单双并存的三人舞

三个人各自选择一个空间,在舞蹈中自然形成动作间有意向交流的单人和双人分离的空间构图。假设以双人为主,单人作为意向支点,在同一空间、同一情感主题下进行既是独立存在(形式上)又是统一整体(内容上)的三人舞,在单人围绕双人舞动的同时,去发现、寻找可以延续双人舞蹈的律动线,顺势在律动中变换支点,即双人中的一人由单人替代,另一人变为单人,如此循环往复。

将训练者分成三人一组,每组编四个八拍。第一个八拍,各自选择空间,自然舞动形成双人与单人的空间构图。第二个八拍,以一方为主、另一方为辅同步舞蹈,保持意向交流。第三个八拍,以双人为主,单人围绕双人舞动,寻找延续点。第四个八拍,单人顺势与双人中的一人形成新的双人与单人的空间构图。

从形式上看是单人与双人同步舞蹈,但就内容而言,三人之间不是平均分配的,要求在单、双之间必须以一方为主、一方辅随。这是在互为接触的三人舞基础上脱离为单人和双人,在同一情境、同一情感主题中的三人编舞技法。

3. 互不接触的三人舞

互不接触的三人舞是在延续变换练习单、双人分离基础上的再分离,三

个人可以独立舞动,因此三个人动作空间的自由度就更大了。但由于是三人舞的技法练习,所以必须强调三个人的动作与空间构图的统一。

首先,将训练者分成三人一组,小组中的每个人各编一组动作(八拍)作为核心动作,每组动作的编排要注意空间、力度、律动等的相互关系。

其次,学会其他两人的动作,然后运用各种技法编排,形成流动的三人穿插。

最后,三人互不接触,偶尔撞击后只能是磨合,不能是静止造型,要注意时间、空间的运用和三人调度的协调。

在编排的过程中,三个八拍的动作不能变换,要注意三人在流动中时间、空间的运用和占有,以达到最佳的流动穿插效果。

4. 综合练习

练习过程可以分两步走。第一步:三人一组,自选音乐2~3分钟,综合运用三种技法进行编排,允许设定人物、命题。第二步:三人一组,自选4分钟左右的音乐进行音乐构思,运用技法来表现人物、情节或情绪。

编排应流畅、新颖,合理运用三种技法,如设定人物,则要注意个性动作的编创,处理好三人间的关系;有命题的话,要表现出情感关系。总之,做此练习,必须是三人舞,而不是三个人的舞蹈。

二、舞蹈作品的审美

(一)舞蹈作品的审美特征

1. 形象性

舞蹈的美不能离开人对舞蹈作品的直觉。若是没有看过,光凭想象是无法完全知道这个舞蹈的美是怎样的。因为舞蹈的美蕴含在舞蹈动作和舞蹈形象之中。没有鲜明、具体、生动的舞蹈形象,也就没有舞蹈美。

当人们看过《荷花舞》,谈论它的美学时,就会想到一群荷花装扮造型的少女,在舞台上以轻盈平稳的步伐翩翩起舞。她们的舞蹈队形构图时而有序排列,时而夹杂着变化,就像一阵风拂过,荷花在水面上迎风起舞一样,使人感觉十分宁静、平和且具有美感。

舞蹈作品的形象性又具有其本身的特点。由于舞蹈艺术以人体为媒介

来传达和表现作品的思想与情感,舞蹈演员的表现手段为自身的头、躯干和四肢,将其与技术相结合,使舞蹈具有形象美的特征。

2. 技艺性

舞蹈作品的第二个审美特征就是它独特的技艺性,这种独特技艺塑造出的舞蹈形象能给人以深刻和强烈的审美感受。例如,黄豆豆在他的《醉鼓》《秦俑魂》等舞蹈作品中就以仿佛脱离地心引力的翻腾跳跃、令人眼花缭乱的连续旋转、稳定性极强的控制技巧征服了世界,被誉为东方的奇迹。而无论是舞蹈创作方面的艺术技巧,还是演员在表演上的独创性的技艺,都是花费了大量的时间,经过一丝不苟的刻苦训练并不断探索才获得的,也就是我们日常说的"台上一分钟,台下十年功"。

在舞蹈的表演中,不论是演员还是编导,在表演或者舞蹈的创编中,一定要突出舞蹈的技艺性,只有这样才能打动观众,并让观众叹为观止。因此,舞蹈所包含的技艺性愈高,观众对舞蹈的感觉也就愈加强烈。

3. 独创性

在舞蹈作品的创作中,如果题材的运用、主题的揭示以及艺术构思和艺术表现上缺乏创造性,那么整个作品就缺少了独创性,也就很难具备感染力。同时,独创性是艺术家区别于匠人的分水岭。例如,世界知名的芭蕾舞艺术家乌兰诺娃,在她的表演中,舞蹈技艺、戏剧表演和造型姿态三者水乳交融,形成了她的表演独创性。她善于细腻地刻画人物,善于表现复杂的人物性格,即使难度较大的动作,她都演绎得特别平静、自然和流畅,这使得她的舞蹈动作典雅而又富有音乐感。她的舞蹈作品,从一般的抒情逐渐发展成具有深刻悲剧性的抒情。她表演的《天鹅之死》《罗密欧与朱丽叶》《灰姑娘》《天鹅湖》《吉赛尔》等作品,被公认为芭蕾悲剧艺术的顶峰。而她之所以被誉为最伟大的芭蕾舞演员,就是因为她是卓尔不群、独一无二且不可复制的。

4. 感染性

舞蹈作品通过表演者的艺术表现,将生活中的诗情画意、喜怒哀愁以及人们的思想情感诠释出来,引起观众在情感上的共鸣。因此,要想舞蹈作品能引起人们的审美感受,作品本身就必须具有艺术感染性。

需要注意的是,尽管舞蹈的审美特征包含了形象性和感染性,但并不是

一切具有感染性的舞蹈形象都具有审美特征。例如，有一些庸俗丑恶的低级舞蹈为了追求感官刺激和对部分观众的感染力，触犯道德底线，不堪入目，这样的舞蹈没有丝毫美感。具有感染力的舞蹈必须与我们社会生活的好恶标准、道德观念和功利目的有着紧密的联系，只有这样的舞蹈才是美的，才能得到大众的肯定。

综上所述，舞蹈美的四个基本审美特征是舞蹈的形象性、技艺性、独创性和感染性。一个舞蹈作品只有同时具备这四个基本审美特征，才能称得上是一个成功且优秀的舞蹈作品。

（二）舞蹈作品审美的具体内容

1. 从生活到舞蹈动作

对于舞蹈家来说，即使有了丰富的生活阅历，也并不等于舞蹈创作就一帆风顺了。这是因为艺术来源于生活，更高于生活。一个好的舞蹈作品在形成与诞生前，需要舞蹈创作家在日常生活中摄取源泉、提取营养，并经过一定的艺术手法解决一系列问题。

要完成从生活素材到舞蹈动作的升华，舞蹈家要做到以下两点。一是要能主动地感受、体验、认识生活的问题。也就是说，只有那些在情感上引起共鸣的社会生活现象、人和事，才能激起创作者的创作灵感，从而成为创作者进行舞蹈艺术创作的基本生活素材。社会生活进入舞蹈家个人情感世界的那一部分，才可能成为未来舞蹈作品的题材内容。二是要处理好舞蹈艺术的形式问题。不同时期、不同风格的舞蹈家在创作舞蹈的过程中都必须先考虑好舞蹈的题材，即确定舞蹈表达的思想主题，并运用一定的审美规范来反映和表现舞蹈内容。同时，在对舞蹈结构进行艺术处理时（如舞蹈主题动作的展示、发展和变化，舞蹈表现手法和各种表现技巧的运用等），其处理手法一定要符合舞蹈艺术的审美规范，这样创作出的舞蹈作品才能充分发挥舞蹈本体表现功能，体现出舞蹈艺术规律的特点，在艺术上比较完整，具有艺术魅力。

2. 舞蹈创作的表现范围

艺术来源于生活这个浩瀚的海洋，生活中有舞蹈创作所要表现的内容，即题材。题材的选取，受舞蹈家的生活体验及舞蹈艺术形式规范的影响。舞

蹈艺术的审美性,决定了舞蹈作品在表现和反映社会生活时,既有它的特长,也有它的局限。

在可舞性与不可舞性上,我们主张从"不可舞性"向"可舞性"的转化,把难以用舞蹈表现的题材,经过创造性的努力,转化为可以用舞蹈来表现的题材。

　　3. 舞蹈创作的艺术构思

舞蹈艺术的创作,首先是以舞蹈的视角和思维,于无限广阔的生活海洋中选取题材,然后进行加工和提炼。接下来,便是舞蹈艺术的构思。这一阶段,编导者要通过舞蹈艺术想象,产生舞蹈形象的内心影像。构思顺利时,可能内心视像所产生的第一个舞蹈形象就是作者所寻求的,而有时作者却要在各种各样的舞蹈形象的方案中经过比较和对照筛选出自己所需要的。这一阶段有时很短,有时则要经历很长时间。

舞蹈创作的艺术构思是舞蹈形象建立的必然过程,也是编导者发挥舞蹈想象的艰辛历程。巴图创作《鹰》的过程,就很好地说明了这个问题。当他有了这个舞蹈创作冲动以后,他"在睡前也好,梦中也好,醒来也好,总想编舞,连吃饭、洗脸、上街时也在构思"。他先选择以鹰的形象作为蒙古族民族英雄的象征,表现蒙古族人民的性格和审美理想,再构思如何把它化为具体的艺术形象,如何使这个舞蹈形象具有更深刻的意蕴,经过了反复思考、不断修改的过程。他开始在设计鹰的舞蹈形象时,"紧紧抓住鹰的特点,以它不畏强暴的性格和锐利的眼睛、有力的翅膀、钢铁般坚硬的利爪为主要语汇",但由于舞蹈只是通过鹰与暴风雨的搏斗来体现鹰的勇猛气概,他感到这样的艺术构思还突出不了鹰的真正性格,并且与其他这类作品有雷同之处,因而显得一般化、概念化。后来,他发挥想象,塑造了更切合主题的鹰的舞蹈形象。

舞蹈作品有多种表现方法:虚拟的或写实的,象征的或是隐喻的,具体的或是抽象的,透过人物内心塑造人物形象,通过意境的营造表现人物情感状态,采取以叙事为主的情节结构或以抒情为主的心理结构。无论采用哪种表现方法,都必须以塑造人物的舞蹈形象为其出发点和最后归宿。这是舞蹈创作取得成功的保证,也是舞蹈编创人员应该遵循的创作规律。

第二节 舞蹈作品的处理方法

一、情节性处理

（一）从故事情节出发

情节性的舞蹈表现创作在舞蹈创作上前进了一步，它遵循一种更具体化、更规范化的创作理论，有着独具风格的表现手法，体现了其艺术价值。

情节性的舞蹈表现一定要有一些符合观众理解模式的事件发生。由于情节性的舞蹈表现作品中情节在发展，各段落时间和事件不同，所以必须做一个编创前的规划和最基本的脚本案头工作。这样可以避免编导因对情节发展方向把握不定，导致整个舞蹈作品情节发展得不合理、不清晰，也可避免因编导在创作中心态的大起大落，而影响舞蹈作品情节线的质量。

编导可先利用一些简单的舞蹈动作进行虚拟罗列，体味其中情节的发展脉络，并寻找其中的火花点。在创作过程中，要坚决贯彻自己的创作计划，坚信自己案头工作的准确性，绝对执行先前制定好的创作方案，促使舞蹈作品创作最终得以顺利完成，之后编导可根据更深的理解和感觉进行详细的修改和补充。在作品大体完整、情节表现准确的前提下进行舞蹈创作，定会锦上添花、妙笔生辉。

（二）按照日常习惯设计

设计舞蹈情节发展过程时，不能太偏离现实中的情节发展规律，更不能创作出超越大多数观众理解能力的夸张情节。

编导必须利用合理的动作来表现舞蹈所要展现的故事情节。编导必须客观地按照平常人的欣赏习惯去设计舞蹈的情节发展，使大多数欣赏者可以理解舞蹈编导的每一个舞蹈动作的用意，最终看透舞蹈的内涵，感受到舞蹈作品的意义所在。当然，动作和舞段编织出来后，可以适当地调整和修改，使动态形象的外壳依附于内涵上。

（三）动作解构

动作解构就是将动作先打散、分解，再按照新的规则重新组成一套新的体系。动作解构法是近年来西方文艺思潮传至国内，后现代编舞技术被不同舞种所借鉴的结果。这种艺术理念运用到舞蹈创编上，为舞蹈动作自身的发展提供了一种新的可能，使之成为较有成效的动作创编方法，其目的就是展开对单纯动作的分析，让舞者能够理性地认知这些动作在时间、空间、力量中的结构生成，然后将原来的动作生成结构链条打散重构，从而创编出一套新的舞蹈动态语汇。

二、情绪化处理

（一）由单一情绪发展

单一情绪的发展就是通过唯一的情绪和单一的情感贯穿整个舞蹈作品。这样的舞蹈作品可以没有任何情节，没有形象，唯一的创作原则就是"情绪的延续"。因此，舞蹈编导在创作和编排此类舞蹈作品时，必须在创作前确定自己所追求的情绪，明确情绪的表现方式。在具体操作时，有以下两种主要方法。

1. 延伸

这是动作的力度、角度、动势所发展的必然趋势的自然因素。运用延伸可以达到形已止而意不尽的艺术效果。形是动态，意是感情，通过动作的延伸，以形将意贯穿，展现得淋漓尽致。

2. 重复

重复是编舞工作中最简单、最重要的方法之一，它能营造一种情感的诱惑力和穿透力，使量变引起艺术的质变，达到加深印象、深化主题的作用。重复的方法有很多种，包含完全重复（不做任何改变的原样重复）、不完全重复（改头重复或者改尾重复）、单一重复（一个动作、一个姿态、一个步法、一个技巧的重复）、舞句重复（两个八拍动作组合所形成的一个舞句的重复）、舞段重复（四个八拍动作的舞句所形成的一个舞段的重复）、组合重复（两个以上的动作组合的重复）、不间断重复（连续重复一组动作或一个动作）、间断重复（再现重复的主题动作或核心组合）、省略重复（重复一组动作时重复主要动作，省略次要动作）、节奏重复（对特殊性动作的重复）、加花重复（一组动作在重复中加进新动作进行重复）和扩充重复（一组动作中的某一个动作重复两

次或三次)等。重复是组合舞蹈语言最原始、最简便的方法,目的是保留视觉的延续性,可加深印象和加大力度,起到一种积极的推进作用。重复既不能不用,也不能滥用。重复多了就无变化,没有变化、枯燥无味的舞蹈会使观众产生厌倦。

(二)情感的递进发展

舞蹈作品中,舞蹈情感以一种递进方式表现出来和发展下去,也就是在一种情绪的引导下,延续其独有的情感特点,从而激发整个舞蹈作品情绪及舞蹈动作的创作,使整体形成舞蹈化了的情感"气候",最终使情感在舞蹈作品中得以完整呈现,使舞蹈作品在情感的进行中得以完成。常用的方法有模进和复合。

模进是通过动作幅度大小、左右、内外的增减,节奏速度快慢的增减,人数多少的增减等,对动作或构图进行阶梯式的上升和下降处理,将舞段推向高潮。

复合是动作、动作组合和构图等多种方法的组合,是舞蹈组合向高度、复杂、细密、立体交响的发展。主要复合方法有接续(前一个人做完的动作,后面的人接着继续做)、递增(在人数上由一个人到多个人逐渐增加)、并列(两个及以上的人在同一个层面上做同一个动作)、分列(两个人在不同的层面上做同一个动作)、轮作(当一个人重复做一个动作或一组动作时,在时间上晚两拍或四拍形成节奏的错位,多个人依次顺延重复进行)、重叠(多个人在同一个层面或多个层面上做同一个动作)、交错(在同一个画面、空间和节奏中,在不同的位置和角度上做不同的动作)、对立(一个动作或一组动作由两个人或两组人在大小、高低、正反、前后、左右等位置和角度上反向做)、穿插(在同一个画面、同一个空间、同一个节奏中,一部分人定点做动作,一部分人进行流动),还有服装、道具、布景、灯光、色彩在广泛范围内的复合。

在情感递进式发展的情绪化舞蹈作品中,最重要和最具有独特性的就是要自始至终抓住某一种情绪去发展,遵循生活中这种情绪的表现方式,追寻情绪发展的常规原则,在客观的情绪发展中顺应舞蹈的创作和编排要求。

三、抽象式处理

(一)由单一舞蹈动作发展

大多数舞蹈作品是在编导编排、排练的过程中,某种信号的提示引发创

作灵感,确定创作的方向。这种信号往往是一些即兴的舞蹈动作或是舞蹈情感发展的某个动机等,它牵动着舞蹈编导的创作思维,带领着舞蹈编导的创作方向。

这里的某种信号的提示其实就是"动机"。动机往往是一个单一的动作。即使对待同一个动作动机,其发展、重组的技术方法也会因人而异、因时而异。每个人都可以按照自己的理解选用不同的技术方法,并因此可以获得不同特征导向的动作群。例如,动机的重复、对比、反向、模进、装饰,或音乐节奏改变等方法,都可以使原来的动作动机丰富发展起来。运用不同的方式方法,得到的组合风格是不同的。

(二)借鉴

借鉴是舞蹈编创中为了表达内容和感情,对照、运用其他舞蹈艺术的优秀形式和动作素材进行取长补短的一种创作手段。借鉴切忌生搬硬套,且借来的舞蹈语言不能杂乱,要将其统一在一种舞蹈语言中,做到风格统一、舞蹈语汇流畅,使借来的东西不露痕迹。

(三)由生活现象发展

抽象式舞蹈作品的创作多是在无意识、没有确切的表达对象的情景下进行的舞蹈编创行为。对于编导来说,从编舞前到编舞中,都没有对自己将要成型的舞蹈作品进行详细的构思设计和清晰的情节安排,仅凭着一种对客观事物的直观感受或是一个想法,生发出个人的心理感觉,再将这种莫名的情感释放在舞蹈创作中,形成抽象式舞蹈思维。

第三节 舞蹈作品的创编技法

一、舞蹈作品创编的一般处理技法

(一)重复

重复,又称再现,是舞蹈创编者将舞蹈中已经出现过的动作、姿态、步法、

动律、技巧等进行再现的一种手法,是舞蹈创编中最常见、最简单的一种艺术处理手法。

对舞蹈元素进行重复处理的目的是保留观众视觉的延续性,加深印象,加大力度,深化主题,构成一种积极的推进作用,它能使量变引起质变,并营造一种情感的诱惑力和穿透力。在舞蹈创编过程中,动作、舞句、舞段、技巧、表演、音乐、构图和画面等都可以用重复手法进行元素再现。

(二)平衡

平衡,是舞蹈创编中一个消除模糊性和不对称性的手段,通常与对称连为一体。在一个平衡的构图中,舞蹈元素中对称方向的物体体积或重量应大致相等,形状、方向、位置等之间的关系都相对稳定。舞蹈创编的平衡处理手法能在艺术层面创造一种美的意境,使人产生美的感受,给人以安定、安稳、和谐而又欢快、灵活的美感享受。

平衡是在不平衡中产生的。一般来说,自由发展的平衡是平衡的自然属性,而人的自觉平衡是平衡的社会属性。因此,生活中的平衡主要表现在原始自然的平衡和人为建造的平衡两个方面。舞蹈艺术中的平衡则主要表现在动作、情感、构图、音乐、舞美和气氛等方面,主要有以下几种表现形式:

(1)自然平衡。自然平衡包括两个方面,一是序比均衡,指顺序与比例的自然均衡,主要表现为动作、队形、画面等排序顺畅、衔接自然,动作幅度、大小、数量、节奏等比例均衡;二是运动平衡,指在动作的运动变化过程中,多种因素间复杂多变的动态平衡,要求舞蹈创编者精心安排,不显人工痕迹,力求表现自然。

(2)对称平衡。对称平衡是以身体或舞台为中心的左右、上下两部分的动作、画面、构图、方向、数量等的绝对对称平衡和相对对称平衡。

(3)不规则和不对称的平衡。不规则和不对称的平衡与对称平衡正好相反。

(三)对比

对比,是指舞蹈创编者将舞蹈艺术中的形态、方法、意识等进行表现关系(相反或相对)的处理。对比处理有助于塑造深刻、鲜明和突出的舞蹈形象,

主要运用在舞蹈的动作设计、结构安排、情节处理、线条运用、身心状态以及构图、音乐、服装、道具、灯光等方面。在高校舞蹈创编过程中,对于不同舞蹈元素的对比具有不同表现形式。

(四) 夸张

夸张,是指舞蹈创编者在舞蹈艺术形象自身逻辑范围内,将舞蹈动作、舞姿、步法及人物思维、表现心态、情节发展、情感宣泄、构图等在幅度、力度、速度等方面进行大胆合理的艺术处理。

夸张的艺术处理手法能使舞蹈的情节更加生活化,人物形象更加典型,表现内容更加突出,具有增强艺术感染力的作用。它可以分为以下两种形式:

1. 舞蹈内容的夸张

舞蹈内容的夸张主要是对人物的思维想象、思维发展、内心情感和表现心态的夸张,以及对舞蹈的艺术形象、情节内容和结构处理的夸张。

2. 舞蹈形式的夸张

舞蹈形式的夸张主要是对舞姿、动作、动态风格、舞蹈步法、构图处理以及舞蹈技巧的夸张。

(五) 比拟

比拟,是指把一个事物当作另外一个事物来进行描述和说明。比拟的辞格是将人比作物、将物比作人,或将甲物化为乙物。"比"即比喻、拟人、象征,"拟"即模拟、虚拟。比拟是舞蹈创编中一种常见的艺术表现手法。这里重点介绍拟人手法和象征手法在舞蹈创编中的应用。

1. 拟人手法

在舞蹈创编过程中,拟人具有以下三个方面的作用。首先,表达情感,如舞蹈作品《担鲜藕》中,以藕拟人,以人为物,表现了农民获得丰收的喜悦之情;其次,发挥移情作用,如舞剧《二小放牛郎》中,12 名小演员以小牛、小丫头、老区人民等不同的视觉形象突出了王二小为革命不惜牺牲的献身精神;最后,发挥强化作用,如舞剧《啊,傈僳》中,舞蹈演员肢体的相互连接形成山的形状,强化了原生态舞蹈挽手挽形态的力度。

2. 象征手法

在舞蹈创编过程中,通常以形象象征某种思想,以实物象征某种崇拜,以

内容象征某种精神,以具体事物象征某种哲理。例如,舞蹈作品《雀之灵》中,孔雀是傣族人民的图腾,舞蹈中以孔雀象征吉祥,以孔雀的美和灵动表达了人民追求和谐美满的幸福生活的美好愿望。

二、舞蹈结构与构图

(一)舞蹈结构

1. 舞蹈结构的概念

"结构"最初属于建筑用语,意为"组合连接",之后延伸到艺术作品中。对于舞蹈艺术来讲,舞蹈结构是舞蹈语言的重要载体,是创编者将生活体验或观察感知进行筛选、提炼,通过认识、联想、想象、情感等活动转化为初步艺术形象的"头脑创造"。舞蹈结构是舞蹈的预期效果和发展纲要,是舞蹈作品的骨骼。

结构在舞蹈编创中具有非常重要的作用。舞蹈结构的确定就意味着舞蹈创作已完成了一半,意味着创编者已经明确了舞蹈的轮廓和基调,为完整的舞蹈编创打好了基础。

2. 舞蹈结构的性质

(1)双重性。舞蹈结构的双重性是指它具有内容和形式的双重属性,既属于形式的范畴,又属于内容的范畴。在舞蹈创编过程中,创编者需要思考舞蹈"表现什么",即对自己的生活体验和感受进行筛选、整合,把对客观事物的直观认识转化为编导的主观发现与审美判断,从而深化和确定舞蹈内容与形式。创编者还思考舞蹈"怎么表现",即舞蹈元素经过怎样的处理才能达到表现效果,包括对舞蹈情节、时间、风格、舞段以及灯光、服装、道具等的安排与处理。

(2)基础性。舞蹈结构的基础性主要表现在四个方面,即主题立意形成舞蹈结构的布局和意境,布局和意境形成舞蹈动作的风格和音乐特色,风格和音乐特色形成舞蹈段落,舞蹈段落呈现出一定的时空结构。

(3)表现性。舞蹈结构的表现性主要是指创编者对舞蹈元素进行全面定位以表现舞蹈创意,具体包括对舞蹈内涵、肢体表达、人物情感、动作形象以及舞台的造型、画面、调度等的全面定位。

（4）特定性。舞蹈结构的特定性是指创编者在舞蹈作品中对客观事物的特殊表达。在创编过程中，舞蹈结构的特定性表现如下：立意，通过形式感和内容感来表达；灵感，把直观性转化为自我发现；风格，确定舞蹈的语言基调及个性化特征；情节，剪裁与筛选现实事物；样式，确定舞蹈的段落大意；段落，确定舞蹈的类型特征；角色，在经验积累的基础上形成情感内涵。

（5）定位性。舞蹈结构的定位性是指创编者在舞蹈创作过程中对特定性、基础性、表现性等的综合性定位。创编者的艺术灵性和艺术感悟力对其影响较大。

3. 舞蹈结构的作用

（1）提炼生活现象。艺术来源于生活而高于生活。在舞蹈创作过程中，创作者必须对生活中千姿百态和丰富多彩的素材进行筛选、加工和创造，从而将其提炼为舞蹈元素并形成完整的舞蹈作品。舞蹈结构是创编者在题材和主题确立的基础上，在形象思维的指导下，通过巧妙的艺术手法所取得的符合事物本质联系和发展规律的艺术结晶，是对生活现象进行提炼的集中体现。

（2）设计舞蹈表现形式。舞蹈结构是对舞蹈要素的框架性处理，是一种概况性的处理。在舞蹈创编过程中，谋篇布局、意境情调、时间长度、舞段安排、语言风格、舞蹈形象、道具服饰等都应被纳入舞蹈结构的构思中，只有这样才能从整体上正确把握舞蹈作品的表现形式和创作理念，才能为舞蹈作品进一步完整和统一奠定基础。

（3）提供创作依据。舞蹈结构是创编者完成舞蹈作品的设计图和创作依据。高校舞蹈是一门综合艺术，涉及舞蹈、音乐、美术等多个领域，而舞蹈创编者大多不是样样精通的全才，舞蹈结构恰恰能帮助创编者从语言情调、舞段长度、灯光、服饰、道具、布景等方面进行设想和创作，由此来弥补创编者在其他学科领域的不足，为舞蹈创编提供依据和方向。

4. 舞蹈结构的样式

（1）二段体样式。与音乐的单二部曲式相同，由两个舞段构成。通常在前面有一个散板引子，然后由慢到快而结束，也称由慢而快的二段体，常用A＋B表示。

构成:散板(引子或前奏)—慢板(开端)—渐快(发展)—快板(高潮)—结束。

(2)三段体样式。与音乐的单三部曲式相同,通常根据情绪、节奏变化形成,由三个舞段构成,常用 A＋B＋A 表示。

构成:舞蹈和音乐均为三段,A 段是陈述段,B 段是对比段,A 段反复再现。这种结构样式将布局分为三段,A 段与 B 段在情绪、节奏上对比鲜明,结尾的 A 段和开始的 A 段情绪一致,意境相同,用于再现主题。

5. 舞蹈结构的呈现方式

舞蹈结构的呈现方式主要有以下三种。

(1)表格式。表格式是一种常见的舞蹈结构方式,要求编者将结构内容简明扼要地填入表格,以便及时了解和全面对比。

(2)文章式。文章式是以写文章的方式呈现舞蹈结构,创编者的叙述要做到逻辑清晰、细致全面,以便详细、充分地表达舞蹈作品的内容形式、主题思想、段落大意、音乐、灯光、舞美等。

(3)内心结构方式。内心结构方式是经验丰富或具有创作才能的舞蹈创编者常用的结构方式,要求创编者反复酝酿、构思和推敲,在内心建立完善的舞蹈框架。

(二)舞蹈构图

1. 舞蹈构图的概念

"构图"一词源于美术用语,意为"组合,构成"。通常可以将舞蹈构图分为两类,一类指舞台空间的队形变化,另一类指画面造型。合理、优美的舞蹈构图能使舞蹈主题、形象塑造、情感表达、环境背景、情节发展等更加清晰、明确、充分、合理。

舞蹈构图由点、线、面三个要素组成。点是静止的,点构成可产生方向运动的线,点与线构成丰富多变的舞蹈画面。这里重点分析舞蹈移动线、舞蹈队形的变换,复线和画面的重叠。

(1)移动线。移动线的特征一是斜线,强劲、有力,连续向前推进;二是弧线,流畅、柔和,令人心旷神怡。线的不同移动形式和方法能表达不同的感情色彩,产生不同的审美情趣和审美效果。

（2）队形变化。一般有四种队形：一是正方形，稳定、协和，有扩展感；二是三角形，柔和、流畅，有欢快感；三是菱形，坚定、开阔，给人稳定的感觉；四是梯形，平稳、宁静，给人一种沉重感。舞蹈的队形变换丰富多彩，在舞蹈作品中具有重要的作用。复线和画面的重叠能使舞蹈作品的表现更加丰富和立体，充满张力和冲击力。在舞蹈创编中，既可以在同一时间内安排几种单一的移动线，也可以将几组画面队形重叠交叉运用。

2. 舞台方位和区域

舞台空间分为低、中、高三个层次，也称一度、二度、三度空间。视觉角度不同，对舞台区域的划分也不同。

从平面视角角度可将舞台分为九个区域或六个区域。九个区域的划分如下：1 区指中间（台中），2 区指前方正中（台前），3 区指台右前，4 区指台左前，5 区指台右侧，6 区指台左侧，7 区指台后方正中（台后），8 区指台右后，9 区指台左后。六个区域的划分如下：1 区指台右前，2 区指台右后，3 区指台中，4 区指台后中，5 区指台左前，6 区指台左后。

从舞台空间的表达效果来看，不同空间的艺术效果表现力度是不一样的。一般来说，1 区中心突出，2 区明朗有力，3 区、4 区是仅次于 1 区、2 区的表演强区，5 区、6 区是较中和的表演区域，7 区、8 区、9 区则是较为深远、偏暗的位置。但是，舞蹈演员在舞蹈空间中的移动和造型是不断变化的，因此，1 区、2 区、3 区、4 区并非总是表演的最佳区域，创编者通过对舞蹈灯光、舞美、音乐、队形等的设计，舞蹈动作的力度、速度、幅度的改变，以及技巧的运用，使舞台的艺术表现效果产生丰富多彩的变化。

从立体视觉角度，可将舞台分为八个区域，这八个区域的划分具体如下：1 位指正前，2 位指右前侧，3 位指右旁，4 位指右后侧，5 位指正后，6 位指左后侧，7 位指左旁，8 位指左前侧。

3. 舞蹈构图的设计

舞蹈构图是否合理会直接影响舞蹈艺术的表现水平，任何优秀的舞蹈作品构图都是围绕表现内容和人物形象发挥作者独立性、创造性的结果。因此，在创编过程中，创编者应善于分析和总结，有意识地提高自己对舞蹈构图的设计能力，使构图在舞蹈作品中产生巨大的艺术魅力。具体来说，创编者可以从以下几个方面着手丰富和加强自己的舞蹈构图设计能力：①总结经

验,从生活中汲取素材;②学习其他艺术的构图方法,如绘画、建筑、雕塑、书法、戏剧、电影、话剧、杂技等,创新舞蹈构图思维;③学习和借鉴传统舞蹈作品的构图方法;④学习其他优秀舞蹈作品的构图技巧。

4. 群舞构图形式

群舞人数多,内容容量大,因此,群舞的构图更加丰富,具有很大的艺术创作潜力。在群舞构图中,创编者可以利用分散、集中、平衡、对称、不对称、对比等原则和规律进行艺术设计,发挥不同舞点在舞台空间流动,形成丰富的流动队形和造型。创编者还可以根据舞蹈主题的需要,利用空间运动和队形变换塑造富有立体感的画面形象。概况来讲,群舞构图主要有以下三种形式。

(1)独特个性形式。每个人都有独特流动动作和画面造型。

(2)小组群体形式。分成几组不同的流动动作和画面造型。

(3)多样统一形式。所有人统一流动动作和集中统一画面造型,或多样不同流动动作、画面协调统一于一个情节聚点形象上。

三、舞蹈主题与题材的选择

(一)主题与题材的概念

1. 主题

主题又称主题思想,舞蹈主题是指舞蹈的情感意蕴和中心思想。在舞蹈创编过程中,主题通过创编者对现实生活的描绘和对艺术形象的塑造得以表现出来。从某种意义上来讲,舞蹈主题是创编者经过对现实生活的观察、体验、分析和研究之后而得出的舞蹈思想结晶,是创编者对现实生活的认识、评价和艺术再现,是舞蹈家想要通过舞蹈传递给观众的思想。

2. 题材

广义的舞蹈题材是指舞蹈作品所表现的生活范围;狭义的舞蹈题材是指作品中具体表现的生活现象。这里所提到的题材是指狭义的舞蹈题材。舞蹈题材是构成舞蹈作品的原始材料,是在舞蹈作品中直接描写的生活现象,是创编者对生活素材选择、集中、提炼而成的。一般来说,常见的舞蹈题材主要有以下几种。

（1）现实题材。现实题材作品能直接反映当代人民的感情和情操，反映现实生活，体现时代风貌。

（2）历史题材。历史题材作品多取材于历史事件和历史人物，借古喻今，富有欣赏和认识价值，具有教育意义和鼓舞作用。

（3）自然景物题材。自然景物题材作品通过把自然界的景物人格化和性格化，以寄托和表达某种思想情感和艺术感受。

（4）神话、传说和寓言题材。这种题材的作品以神话、传说和寓言为素材进行改编、加工和创造，通过神秘色彩和拟人手法来表达某种思想。

（5）文学、戏剧和诗歌题材。这种题材的作品以文学作品、戏剧或诗歌作品为蓝本改编而成。

（二）主题与题材的关系

1. 联系

主题和题材都是舞蹈的重要组成部分。主题是舞蹈作品的灵魂和核心，是构成舞蹈作品思想性之高、低、强、弱的主要因素；题材是舞蹈作品的血肉，是构成舞蹈作品的基本内容和形式，只有经过艺术加工和处理的题材才能表现舞蹈的中心思想。

2. 区别

主题包含着题材本身的意义和创作者的理想，是艺术家对生活现象加以观察、研究、分析，进行概括提炼而成的观点。舞蹈作品中主题主要体现在作品的形象之中。

题材是舞蹈作者从大量生活素材（实际生活或历史、文学等人物与事件）中筛选提炼出来的，既包括舞蹈创作者直接和间接获得的生活碎片，也包括舞蹈创作者对生活、人物、事物的新的认识与感受、激情与灵感。

（三）舞蹈题材的选择

1. 动作性强的题材

选择动作性较强的题材主要是基于以下两个方面的考虑。一是舞蹈是人体动作的艺术，主要通过节奏鲜明的动作和形象生动的姿态来表达人物的思想感情和作品的主题思想，因此，对舞蹈的创编主要是对人体动作的编排，动作表现非常重要。二是舞蹈题材是对生活现象、历史人物、艺术作品的再

现,而这种艺术再现是通过人体的动作来实现的,因此,动作性越强的题材就越适合用于舞蹈作品的创编。

2. 可舞性强的题材

舞蹈是动作的艺术,因此,题材的可舞性是创编者进行创作时不能回避的问题,这就要求创编者应选择那些具有鲜明的舞蹈专业特点和独特的知觉方式的题材作为舞蹈题材。一方面,当舞蹈创编者产生创造冲动时,应首先对触及创作灵感的情景或事件进行观察和预测,判断它是否适合做舞蹈的题材;另一方面,对于舞蹈题材中可舞性不强的题材,可以通过特殊的创编技巧和技法的艺术加工增加题材的可舞性。

3. 抒情性强的题材

舞蹈是一种表达情感的艺术作品,能通过舞者的形体动作表达人物的心理活动,抒发丰富的内在感情。因此,抒情性的舞蹈题材更能表现舞蹈作品本身的主题思想,更有助于创作者进行创作,以及表演时和观众取得情感上的共鸣。

与电影、话剧等表演艺术不同。舞蹈不善于表现事件,而是通过抒情的方式来叙事。在舞蹈表演艺术中,舞者通过肢体动作的表现,传递给观众一些会意性和多义性的情感含义,这种特殊的舞蹈语言使得舞蹈不能像文学语言那样精确、直白地去描述事物及其特点,也无法详尽地交代故事的来龙去脉和迂回曲折。但是,舞蹈作品通过意境的营造,能使观众感受到舞者的内心情感。舞蹈凝聚了舞者对美好情感的无限追求和向往,这也正是舞蹈令观众动容的原因所在。因此,从本质上来讲,舞蹈是表现性艺术而不是再现性艺术。在创编过程中,创编者应高度重视题材的抒情性。

4. 能感动人的题材

应选择能感动人的舞蹈题材。舞蹈艺术主要是为了表达一种情感,传递一种精神意义。因此,越是能打动人的舞蹈,其创作和表演就越成功。舞蹈题材的选择不仅要具有较强的动作性,更要富有饱满的情感,这样的舞蹈作品才能感染人、教育人。

感染力和震撼力是舞蹈作品的艺术价值的重要体现。只有选择能感动人、能引起观众共鸣的舞蹈,才能使舞蹈作品以情带舞、以舞传情,才能给人以美的享受。

四、舞蹈作品开头、高潮和结尾的处理

(一) 舞蹈开头的处理

舞蹈开头部分在舞蹈作品中占据着重要的地位。一个精彩的舞蹈开头可以在最短的时间内将观众带入舞蹈固有的情节和情景中去,引导观众感受舞蹈所带来的魅力,使观众陶醉在创编者所创的舞蹈氛围中。因此,对舞蹈开头的处理是舞蹈创编者在创编过程中必须要面临的第一个难点和重点,是考查创编者专业创编素质的重要环节。一般来说,舞蹈作品开头的处理方法是多种多样的,这里重点分析以下几种。

1. 舞姿造型静止手法

舞姿造型静止手法是一种在舞蹈创编过程中利用舞者的静态姿势占据三维空间来作为舞蹈作品开头的艺术处理方法。这种对舞蹈开头的艺术处理手法在一定程度上借鉴了雕刻艺术的表现形式,通过舞台演员的造型、特定的服饰、固有的相貌塑造性格鲜明的人物形象,在特定时间和有限空间里充分表达出一种艺术情感,进而引出舞蹈情景的后续发展。

舞蹈开头的舞姿造型静止手法能精练而概括地揭示主题、烘托气氛,给观众一种开门见山的感觉,使观众在舞蹈一开始就能感受到舞蹈作品所带来的巨大的表现魅力,引起共鸣。

2. 循序渐进移动手法

循序渐进移动手法是在舞者身体之间构成一种有规律的连续律动,形成舞蹈的各种美的动态形象,通过空间移动逐渐进入舞台,进而推动舞蹈情节和情感向前继续发展的一种艺术加工和处理手法。这种对舞蹈开头的艺术处理手法能由浅入深、由远而近、由低到高,并按时间和情节推进,使舞蹈作品产生一种特有的流动美感。它主要包括以下几种艺术处理方式。

(1) 按序移动。在按序移动的手法中,最常见和最典型的就是使舞蹈的开头以由远而近、鱼贯入场的方法向前推进。

(2) 按情节推进。按情节推进舞蹈的艺术处理手法多用于情节舞或舞剧,它能起到延续主题、展开内容的作用。

(3) 由低到高展现。由低到高推动舞蹈作品不断发展的艺术处理手法通

常借助于舞者身体动作的形式和技巧来实现。

3. 逆光剪影显示手法

逆光剪影显示手法是指借助灯光变化的特殊功效,为舞蹈作品内容创造特定的气氛和环境。该方法主要借鉴了皮影和剪影的艺术手法,目的是突显舞蹈作品的人物形象。

对于创编者来说,逆光剪影显示手法能突出特定的舞蹈形象,增强舞蹈作品的欣赏效果。它不仅使观众在舞蹈作品所营造的剪影画面的视觉中,体会到创编者所表现的奇妙的空间感,还可以使观众的审美思维在舞台光线明暗变化下,随着不断向前发展的情节产生意识的流动。具体来说,逆光剪影显示手法主要有以下两种表现形式。

(1) 静止造型剪影。静止造型剪影是以静态的造型效果引发舞蹈情节发展的艺术手法,具体是指在舞蹈画面中通过舞台灯光的反衬变化,以静态剪影的艺术效果为观众营造出一种特定的舞蹈氛围和意境。

(2) 流动舞姿剪影。流动舞姿剪影是以动态的造型效果引发舞蹈情节发展的艺术手法,具体是指借助舞者某些动态流动的舞姿,在舞台灯光的反衬变化中产生一种动态的剪影效果。这种艺术处理手法能使舞台画面更加生动、丰富、立体、饱满,往往能触动观众的激情。

4. 层峦起伏舞动手法

层峦起伏的舞蹈手法是指创编者在实感充足的舞台中以舞者炽热的身体动作、饱满的构图、激昂的音乐、多变的灯光、丰富的布景等烘托气氛和情感的艺术表现手法,其目的是充分表现舞蹈作品中强烈的生活气息和人物情感,将舞蹈的节奏和场面生动、全面地展现给观众。

层峦起伏舞动的艺术手法具有较强的表现力和吸引力,尤其是用于舞蹈作品的开头部分时,能直接撞击观众的欣赏思维,迅速调动观众的审美情感,激发观众的冲动,使观众在起伏、迂回的舞蹈过程中有一种身临其境的感觉。此外,该艺术手法还能在一定程度上突出舞蹈主题,强化人物形象。在舞蹈创编过程中,可通过动作、景物、光线以及情感等形式进行艺术处理。

(二) 舞蹈高潮的处理

舞蹈高潮是舞蹈作品中最振奋人心、最扣人心弦的部分,和其他部分一

样,舞蹈高潮的推进需围绕舞蹈作品的思想主题和人物形象塑造,根据故事情节的发展规律,以及舞蹈情绪的发展变化逐步形成并向前发展。

　　一般来说,一个舞蹈作品通常安排一个高潮即可。在实际创编过程中,创编者应根据舞蹈内容的需要,在舞蹈作品的前半部安排一个小高潮作为铺垫,然后根据舞蹈中所描述的故事情节和人物内心情感的变化,将舞蹈中所表现的矛盾发展推到一个极端,即舞蹈作品的最高潮。舞蹈贵在独创,舞蹈高潮的创作也应重视设计方面的新颖独特性,但前提是舞蹈高潮的表现形式必须从主题内容出发,符合美学规律。

(三) 舞蹈结尾的处理

　　优秀作品的结尾应给人一种意犹未尽的感觉,带给观众一种回味无穷的美的享受。良好的舞蹈结尾处理不仅能升华舞蹈作品的艺术价值,而且有助于舞蹈作品中人物形象更加丰满、主题思想更加深刻,能给观众留下深刻的印象,具有画龙点睛的效果和作用。因此,创编者必须重视对舞蹈作品结尾的艺术加工和处理。常见的舞蹈结尾的处理方法主要有以下几种。

　　1. 变化还原处理

　　(1) 变化式处理。变化式处理方法是指在舞蹈作品的开头和结尾分别采用两种完全不同的艺术处理手法。一般来说,在舞蹈开头常采用"舞姿造型"或"逆光剪影"手法,而在结束部分的处理应区别于此。

　　(2) 还原式处理。还原式处理手法是指在舞蹈作品开头部分与结尾部分的艺术处理手法基本一致或相似,即将舞蹈开头部分的艺术手法在舞蹈结尾部分再现。

　　2. 行进发展处理

　　行进发展处理是指以延续发展的形式对舞蹈作品进行处理的艺术手法。该手法使舞蹈作品在充分揭示主题的基础上,在高潮部分并没有立刻结束,而是继续以延续流动的舞姿或情节不断向前推进舞蹈情绪,使观众的情绪得到延续。行进发展的艺术处理方法能使舞蹈作品的主题更加突出,使舞蹈形象更加完美,该手法具有拨动心弦、锦上添花的作用。

　　3. 切光处理

　　舞蹈作品结尾的切光处理是指利用舞台光线的明暗变化对舞台进行综

合处理，以表现舞蹈细节和气氛的艺术手法。这种艺术处理手法能使本来沉浸在舞蹈动态、人物形象感觉、舞蹈情景中的观众体会到舞蹈艺术所创造出来的特殊的艺术享受。

以切光处理舞蹈结尾的方法主要有以下四种：①切光在舞姿造型上，升华舞蹈作品的主题思想；②切光在情节、情绪发展高潮中，使观众的情绪得到自然延缓；③切光在动态流动的高潮中，使流动舞蹈瞬间成为静止的造型；④切光在矛盾焦点处，给观众留下悬念。

4. 综合处理

舞蹈结尾的综合处理手法是指综合运用上述几种不同的结尾处理手法，如在选用还原式结束手法时，增加慢收灯光或切光处理，并同时运用行进发展等方法。综合处理手法能大大增强舞蹈作品结尾的力度，使舞蹈作品表现出预想不到的艺术效果。

总之，舞蹈作品合理化的艺术处理是作品的添加剂，是创作结构和创作体现的重要环节。良好的艺术处理对于舞蹈作品展示人物思想感情、塑造舞蹈形象、挖掘主题、烘托气氛等具有加强和补充作用。对于舞蹈作品来说，任何一个环节处理不好，都会削弱作品的艺术效果。因此，舞蹈创作者应切实提高自身的文化涵养，加强艺术想象，结合时代精神，尽量合理、生动、形象、独特地加工和处理舞蹈的开头、高潮和结尾。

第四节　舞蹈作品的音乐创作

一、舞蹈音乐概述

（一）舞蹈音乐的产生

和舞蹈起源的问题一样，在音乐的起源问题上学界也存在着多种不同的观点。有的认为音乐起源于劳动，劳动发展了人的双手与机体，社会性的劳动促使了语言的产生，劳动和语言又成为人脑发达的最主要推动力，从而为音乐的产生准备了条件；有的认为音乐来自对自然界声音的模仿，人们根据

自然界的声音创作了歌曲，规定了音高标准；有的认为音乐是起源于某种动物本能或情感的表现。可以看到，有关音乐起源的观点与舞蹈起源的理论有惊人的相似之处，与其中的劳动论、模仿论、表情论等观点相一致。

事实上，音乐和舞蹈是与生俱来的共同体，相互依赖，水乳交融，这在中国远古音乐的存在方式中得以体现。这一时期，诗歌、音乐与舞蹈三者是结合为一体而存在的，正是这个原因使我国古代记载中存在着"乐"和"舞"不分的情况，并且形成了"乐舞""歌舞"等表示舞蹈、音乐合为一体的词汇。舞蹈和音乐的完美结合主要体现为相互依存和相互补充两个方面。

（1）相互依存。舞蹈是通过人体的动作、表情和肢体形象来表现作品的，音乐是通过声乐和器乐音响来表现作品的，两者都"长于抒情，拙于叙事"，都属于表演艺术。舞蹈和音乐都是随着时间的流逝而展示作品的，所以都属于时间艺术。在特定的时间段中，既能看到舞蹈，又能听到音乐，当然大大提高了作品的表现力。

（2）相互补充。舞蹈的本体既属于视觉艺术，又属于造型艺术、空间艺术，主要提供视觉器官的享受；音乐的本体主要属于听觉艺术，又是抽象艺术，主要提供听觉器官的享受。舞蹈和音乐的结合，使舞蹈作品的表现力更丰满、更立体。当舞蹈语言难以理解时，有音乐语言作注解，可帮助观赏者看懂舞蹈；当舞蹈语言需要夸张时，有音乐语言作烘托，可增强作品的感染力。

此外，舞蹈音乐的产生还具有其内在的原因，那就是其在舞蹈艺术中的作用。在舞蹈的起源阶段，通过音乐的节奏和节拍来决定舞蹈的韵律，体现舞蹈动作的强弱，是显而易见的。节奏和节拍是原始舞蹈不可或缺的重要组成部分。舞蹈音乐通过音乐的内涵和形象引领舞者进入角色、表达情感，它在图腾崇拜和需要表现自身思想情感的舞蹈中发挥着重要的作用。

（二）舞蹈音乐的发展

1. 古代舞蹈音乐

舞蹈音乐是伴随着生产力的发展逐渐发展起来的。它在原始社会中萌芽，在奴隶社会中产生了音乐和舞蹈的结合体——各种乐舞。

奴隶制社会是人类走向文明社会的开始，这时最重要的表演艺术是乐舞，它代表着社会的表演艺术水平。乐舞之乐是这种艺术十分重要的组成部

分,以致人们把乐字冠于舞之前。在中国这一时期,器乐有着重要的地位。周代仍然流传的名作《韶》就是以箫等乐器演奏多段音乐与舞蹈相配合的乐舞。器乐在这个作品中有着特别重要的作用,以至又有韶乐、箫韶九成等反映器乐重要性的作品别称。孔子还称"《韶》尽美矣,又尽善矣"。这里"善"指内容,"美"指形式,可见"韶乐"的舞蹈音乐已达到内容和形式的完美统一。

奴隶制社会的乐舞较之前代规模更大,舞蹈音乐也随之向大型化发展。周代文献中以万人之数称夏代的乐舞,只有奴隶制国家才能如此有效地集结人力、物力,艺术才能形成如此大的规模。从这个意义上说,奴隶制时代的乐舞规模和水平超过了此前。国家权力被大量用于与王权相关的娱乐、艺术、享受等,这是促成宫廷乐舞向着大型舞蹈发展的重要原因,于是产生了夏代的《大夏》、周代的《大武》等直接歌颂、宣扬帝王与王权的大型作品。以这类作品为代表,乐舞成为宫廷表演艺术的主流与正统。这对乐舞艺术和音乐,乐队音乐与舞蹈的配合,以及舞蹈音乐的丰富性等都产生了重要的推动作用。

奴隶制社会的乐舞向着专门化发展。为了适应宫廷的需求,从事宫廷艺术的艺人和对乐舞的管理开始出现,乐舞艺术的发展与繁荣得到促进。此外,乐舞也成为礼乐的重要组成部分。周代,礼与乐的关系很密切,国家的典章《周礼》对礼与乐的许多关系、内容、应用等有明确的规定。繁盛的礼乐成为社会生活常见而美好的内容,成为社会文化一个显著的特征,以至于中国被外国人称为"礼乐之邦"。

2. 近代舞蹈音乐

鸦片战争后,中国进入了半殖民地半封建社会。以太平天国、义和团为代表的农民运动声势浩大,队伍中流行大刀舞、长矛舞,以显示雄壮军威,而老百姓中则涌现出各种欢庆胜利、迎接义军的民间舞蹈。这个时期的舞蹈音乐大多采用锣鼓喧天、民歌伴唱,显得粗犷、热烈。

20世纪40年代初的延安秧歌运动,是我国民间舞蹈发展中的一个里程碑。为了鼓舞民众的热情,活跃解放区的文化生活,革命的文艺工作者发动广大群众,用老百姓喜闻乐见的秧歌形式宣传爱国思想,反映多彩生活。这时期的秧歌已被赋予新的生命,不再停留在传统的"四方步"和民歌演唱的合成上,而是作曲者参与改编旧民歌,使秧歌能与时俱进,适应当时的形势需要。

3. 现代舞蹈音乐

中华人民共和国成立后,虽然百废待兴、经济拮据,但是舞蹈事业仍然取得了骄人的成绩。一方面,各地纷纷成立歌舞团,有了一支支专业的表演和创作队伍;另一方面,舞蹈工作者纷纷深入基层采风,创作优秀的舞蹈节目,其中少数民族题材的舞蹈更是五彩缤纷,令人目不暇接。除了编舞的独特和表演的细腻外,音乐的衬托也功不可没。这时期的舞蹈音乐,大多由专业音乐工作者参与创作,所以对于音乐与舞蹈的默契程度更讲究了。但是,受当时的历史局限,现在听起来还显得手法比较单一,如大多选用民间音调改编,对比手法还不够丰富,音响配器也显得单薄等。

进入 21 世纪后,舞蹈音乐更以多元化、全方位的美妙音响展现出来。有西洋乐队演奏的,有民族乐队演奏的,有电声乐队演奏的,有打击乐队演奏的,还有电脑音乐制作的。录音技术也日臻完善,强烈时可如雷贯耳,细腻时可丝丝入扣。作曲技术也各显神通,个性凸显。舞蹈音乐成为舞蹈成败的关键因素,普遍受到编舞者的重视。

总的来说,中国已逐渐形成了与舞蹈艺术相适应的舞蹈音乐体系。舞蹈音乐的艺术表现水平方面,以舞剧音乐为代表;舞蹈音乐的民族风格方面,以各民族风情的舞蹈音乐为代表;舞蹈音乐的体裁形式方面,产生了与舞剧、舞蹈诗、交响芭蕾、情节舞、情绪舞、中国古典舞、中国民间舞、现代舞、芭蕾舞、社交舞、舞厅舞、广场舞,歌舞、歌舞剧等各类舞蹈体裁相融相伴的舞蹈音乐,形成了数量众多的舞蹈音乐体裁及各自的代表性作品。这些具有特色的舞蹈音乐体裁,实际上构成了一个舞蹈音乐体系。这些舞蹈音乐具有中国特色与时代气息,形成了独特的精神与品格,展现了中国舞蹈音乐的辉煌。

(三) 舞蹈音乐的功能

舞蹈是通过人的肢体语言表达情感的艺术,为了使这些语言表达得更明白、更清晰、更有感染力,就要运用音乐来渲染、烘托。特别是目前电脑音乐的兴起,各种复杂的打击节奏可以自由编织,音乐在当代的舞蹈中有着更广泛的运用前景。大多数舞蹈音乐还是以旋律为主,在舞蹈表演中产生了重要作用。

(1) 丰富感官体验。为了丰富感官,当代舞蹈非常讲究音乐的圆满、美

妙。由于舞蹈音乐有不同的音响类型和不同的制作方法,因此带来的感官刺激也不尽相同。

(2)制定节律。舞蹈音乐中的节奏因素对舞蹈的创意影响较大,往往是舞蹈动作设计的依据。常见的舞蹈音乐的节奏形态有快慢、长短、奇偶和散整等。

(3)提示风格。优秀的舞蹈音乐,其音调素材的运用都能体现风格特点,旋律音调或某些特色乐器能提示出汉族地域风格或少数民族风格。

(4)表现情绪。音乐是表情艺术,舞蹈音乐不仅能表现出喜、怒、哀、乐的情感,而且有舞蹈动作的配合,其情感表现更为清晰、直观。舞蹈的情绪表达方式有很多种,从大的方面归纳有抒情性情绪和热情性情绪两大类,还有如稍慢的悲伤音乐、稍快的紧张音乐等。一首舞蹈乐曲从头至尾单纯地采用一种情绪是较少的,大多是抒情性的舞蹈中穿插热情性的段落,或在热情性的舞蹈中穿插抒情性的段落,这样才能使情绪有对比而不单调。

(5)描绘形象。音乐是有形象的,这已经成为大多数作曲者的共识。通过对具体音长、音强、音速、音色的运用,可以描绘出舞蹈中不同的人物形象、事件形象、氛围形象等。

(四) 舞蹈音乐的素材

旋律是决定音乐是否成功的重要因素,它由音调和节奏这两种重要元素构成。舞蹈音乐创作,就是调动音调和节奏两方面的表现力,去编织适合舞蹈风格要求、情节要求、气氛要求和场景要求的旋律。

1. 音调素材

音调主要涉及乐音的高低起伏,一般通过调性、调式、旋法来表现。运用一定的音调可以体现特定的舞蹈风格,可以借鉴运用的古今中外音调素材不计其数,大致可以分为民间音调、戏曲音调、歌曲音调和原创音调几类。

(1)民间音调。民间音调包括民间歌曲、民间歌舞曲、民间器乐曲等,这些音乐世代传承,为百姓所喜闻乐听,是取之不尽、用之不竭的创作源泉。我国更是一个统一的多民族国家,每个民族都有源远流长的民间音调。特别是汉族,地域宽广,每个地区都有风格迥异的民间音调。

(2)戏曲音调。我国各地的地方戏、地方曲艺都有着各具特色的唱腔音

乐,这些音调优美、动听,能表现出鲜明的地方风格,也容易使观众产生共鸣。运用戏曲音调创编舞蹈音乐,是表现戏剧性风格与地方性风格的有效手段。

(3)歌曲音调。歌曲音调也是舞蹈音乐创编中重要的借鉴对象。一些经典歌曲、优秀歌曲、流行歌曲的音调在群众中早已耳熟能详,深入人心,运用这些音调创编舞蹈音乐,能给人以亲切感,从而在情感上产生共鸣。

2. 节奏素材

节奏就是乐音的长短、强弱形态,是通过节拍和不同的节奏表现出来的。节奏是舞蹈的灵魂,很多舞蹈之所以成为风格独特的舞蹈音乐就在于节奏乐器的运用。节奏具有丰富的情感特征,长音点抒情,短音点紧张,强音点震撼,弱音点缠绵。节奏的形成可以影响动作的节律,密集节奏可使动作连贯、紧凑,稀疏节奏可使动作舒展、飘逸。节奏还能渲染气氛,悠扬的连续长音点可表现优美风光,急迫的连续三连音可表现急风暴雨……所以说,节奏的表现力十分丰富。

节奏具有非常丰富的表现形式。最常见的也是最有效果的是节奏依附在音调上,称为"旋律节奏";另有一种是节奏镶嵌在旋律上,属于立体的组合,称为"和声节奏";还有没有音调的"纯节奏",如传统节奏、现代节奏等。创作舞蹈音乐时,可以在这些节奏形式中选择。

(1)传统节奏。舞蹈音乐的功能主要是提示舞蹈时的节律和舞蹈时的情感,而打击节奏在这方面的功能得天独厚。很多舞蹈音乐不用旋律、和声,只用节奏就完成了舞蹈音乐的创作,也可以在器乐或声乐旋律中穿插大段的打击节奏。我国的舞蹈音乐历来对打击乐的运用非常重视,汉族的锣鼓、维吾尔族的手鼓、傣族的象脚鼓、朝鲜族的长鼓……形成了一整套具有鲜明民族特色的传统节奏型,撑起了舞蹈的骨架。

(2)和声节奏。在主旋律上镶嵌节奏的设计方法就是和声节奏。为取得立体感的节奏对比,常在长节奏的主旋律上重叠短节奏音型(或反之),在弱节奏的主旋律上重叠强节奏的伴奏音型(或反之),这些节奏音型反复连续地进行,以强调一种律动,营造一种气氛。

(3)现代节奏。对于现代风格的舞蹈,其节奏的运用更是百花齐放、异彩纷呈。和传统节奏相比,现代节奏的主要特点是打破了传统的强弱规律。

（五）舞蹈音乐的结构

一个小型舞蹈的音乐时长 4～6 分钟，其间必须依赖音乐主题的有序延伸和有章法的发展。舞蹈音乐的主题由数个特性乐句组成，这些乐句的有序发展形成乐段，连接数个不同形态的乐段，就形成了舞蹈音乐的特定曲式。在舞蹈音乐的创作中，既要考虑一般音乐结构的美学原则，也要与舞蹈内容的情景要求相符合，不能太教条，也不能太自由，要做到两者兼顾，恰到好处。

舞蹈音乐结构上的特点，最突出的表现为乐句的方整性、乐段的复合性、曲式的自由性和结构的附加性。

（1）乐句的方整性。因为大多数舞蹈动作需要对称、平衡、协调，所以也需要舞蹈音乐的乐句方整。特别是群舞、队列舞，更要求乐句形态规整，以便于设计舞蹈动作。

（2）乐段的复合性。舞蹈音乐中的乐段概念是指由多个性格相近、具有一定对比和统一关系的小乐段连缀起来，成为一个复合形态的大型乐段。靠一个小乐段多次反复会使舞蹈音乐单调、不丰满，而复合乐段既满足了段落中的时间长度要求，又使音乐在变化中延伸，加强了音乐的可听性。

舞蹈音乐中常见的复合乐段有两重复合、三重复合和四重复合等。两重复合的一个段落中有两个小型乐段连接起来，前后乐段具有一定的统一性和对比性。三个小型乐段连接起来是三重复合，四个小乐段连接起来则是四重复合。

（3）曲式的自由性。舞蹈音乐不能只顾音乐本身的逻辑性发展，还应配合舞蹈情节的要求，将各种复合段落有序联结。最常见的有三个段落的连接或四个段落的连接，可以看作复三部曲式或复四部曲式。这些段落的连接并不是彼此之间毫无关系的拼接，而是既有统一又有对比的发展。

二、舞蹈音乐的创作

（一）舞蹈音乐的创作特征

在一部完整的舞蹈作品成型的过程中，舞蹈编创与音乐创作各具特色，其中存在着舞与乐创编是否同步的问题，具体表现如下。

1. 音乐创作早于舞蹈创编

先于舞蹈出现的音乐与舞蹈具有不同的关系，有些音乐在其产生之前就

具有明确的目的性,是为舞蹈而作;有些音乐起初并不是为舞蹈而作,是独立表演的作品,后来被舞蹈编导用于舞蹈表演而成为舞蹈音乐。

(1)音乐专为舞蹈而创作。这种创作手段通常由作曲者根据已构思好的舞蹈内容轮廓创作音乐,然后编导根据创作出来的音乐创编舞蹈的具体情节和动作,著名的经典舞剧《天鹅湖》就是这样创作出来的。1875年春,柴可夫斯基接受了莫斯科大剧院的委托,为《天鹅湖》作曲。当时,柴可夫斯基已写作了数部歌剧、交响乐、交响诗、四重奏等,拥有丰富的创作经验,而俄罗斯的芭蕾舞不仅形式和内容翻版西欧的芭蕾,在音乐方面更是让人无法忍受,每首都大同小异且皆为封闭式的完满结束。就是在这样糟糕的艺术环境中,柴可夫斯基将《天鹅湖》音乐创作出来,成为芭蕾舞音乐历史上的一座里程碑。

(2)音乐不为舞蹈而创作。很多舞蹈编导常常运用已有的音乐作品去创编舞蹈,这些音乐源自不同体裁、题材,如民歌、电影、歌剧、交响乐等,而运用音乐的方式也多种多样,如将原音乐的内容舞蹈化表现,或者借鉴原音乐的情感曲线表现编导自身所感悟的舞蹈形象等。

2. 舞蹈与音乐的创编同步

在舞蹈和音乐的合作中,舞蹈编导向音乐创作者表明创作意图,请音乐创作者为舞蹈量身定制音乐。在这个过程当中,音乐创作者与舞蹈编导共同商量音乐和舞蹈的细节,完成作品的音乐和舞蹈部分。此类舞蹈音乐的创作与运用已有的音乐创作舞蹈有所不同,从创作的目的性和过程,以及音乐与舞蹈创作者之间的配合来看,都有其自身的特征。

(1)创作的目的性。音乐应富有舞蹈性。为舞蹈创作音乐,使舞蹈结合音乐这样的声音手段更好地外化情感和内容是舞蹈音乐的创作目的。因此,在创作时要充分考虑到音乐的各种因素是否具有舞蹈性,与舞蹈合作后是否能够将舞蹈展现得更清晰、更完整。也正因为如此,并不是所有的音乐都具有可舞性。有些音乐不具备舞蹈的律动,或者不具备可以用舞蹈表现出来的内容。

(2)创作过程。舞蹈与音乐同步创作,是互配性的创作活动。在创作的过程中,很多因素和环节是在彼此的讨论和修订中进行的,彼此给对方提供创作思路,或是舞蹈因巧妙的音乐产生灵感,修改了原有的舞蹈构思或段落;

或是舞蹈的形态、风格等表现因素启发曲作者的音乐灵感。在舞与乐的配合中，舞蹈的动作会因音乐的整体结构或删或添，舞蹈音乐会因剧本整体构思的改变和舞蹈设计的大幅度变更而忍痛割爱或重新来写。这是舞乐同步创作必然会经历的相互磨合的过程，是作品走向完美的必经之路。

（3）音乐与舞蹈创作者的配合。舞乐创作是音乐创作者和舞蹈创编者合作努力的过程，他们共同生产和创作一个艺术作品。这样的合作也是人与人的沟通，思想与思想的碰撞，是与因乐而创编的舞蹈不同的互动过程。因乐编舞，是舞蹈创编与音乐沟通，舞蹈编导并没有和作曲家面对面，而是面对作曲家的作品，也就是作曲家既定的完整的思想或感触，至少在旋律、和声、速度、结构等方面，存在一定的不可更改性。

（二）舞蹈音乐的创作方法

1. 运用音乐

现成音乐已有广泛的社会影响，运用音乐编舞可以减少作曲环节，特别适用于没有合适的作曲人才的群体或业余团队，只要署名版权所有者，常可采用。运用音乐的范围较广，古今中外的音乐都可运用，如小提琴协奏曲《梁祝》（何占豪、陈钢曲）、古琴曲《高山流水》、交响乐《命运》（贝多芬曲）都有同名的舞蹈。舞蹈创编不但可以运用器乐曲，还可以运用声乐曲，甚至戏曲、曲艺唱腔来编舞，如根据豫剧唱段编排的舞蹈《木兰归》。

运用现成音乐编舞，大多是由音乐触发编舞灵感，如果音乐有舞蹈神韵，有舞蹈想象，就可以根据音乐编舞。编舞时，对创意有所影响的是来自音乐中的两个主要信息。

（1）运用曲意。创作舞蹈时，不受原曲名的局限，而是根据音乐意境创作出与音乐氛围相符的舞蹈。这种编舞方法比"同名舞"的方法难度稍高，但可产生新意、引人入胜，如获全国奖舞蹈《萋萋长亭》是根据华彦钧的二胡曲《二泉映月》改编的管弦乐创作的。《二泉映月》旋律凄婉惆怅、情感跌宕、色彩浓重，编舞者受到乐曲意境的影响，编创了《萋萋长亭》舞蹈，入木三分地表现出一对青年男女恋恋不舍的真情爱意。

（2）运用曲名。运用曲名是指舞蹈名和音乐曲名相同。一些器乐曲（或歌曲）的曲名富有动作性，能引发编舞联想，音乐本身又优美动听，具有清晰

的舞蹈节律,就可直接创作与音乐曲名同名的舞蹈,如管子曲《江河水》、唢呐曲《普天乐》、笛子曲《小放牛》、古筝曲《渔舟唱晚》、板胡曲《红军哥哥回来了》、二胡曲《赛马》,民乐合奏曲《花好月圆》《春江花月夜》《彩云追月》等都有同名的舞蹈。

2. 选择音乐

当有了舞蹈构思,想运用现成音乐为舞蹈配乐时,就可以开始选择音乐了。但是,古今中外的音乐不计其数,应根据舞蹈创意中的一些重要信息来选择,如舞蹈的风格(是民间舞还是现代舞等)、舞蹈的形式(是独舞还是群舞等)、舞蹈的情感(是热情的还是抒情的等)等。每一种舞蹈都有着特定的音乐属性,可以根据其属性来寻找合适的音乐。

现成音乐有两大类。一类是经典的、大家熟悉的音乐,做舞蹈音乐容易引起共鸣;另一类是新作品,大众比较陌生,做舞蹈音乐容易产生新鲜感。两类音乐各有优势,要根据具体情况来选择。

选择音乐时,除了考虑形式、风格、情感方面的要求外,还有以下两个重要的内容应准确选择。

(1)气韵。每种舞蹈都具有一定的韵味和气质,有的舞蹈诗情画意,有的舞蹈雄健彪悍,有的舞蹈委婉缠绵,有的舞蹈欢快活跃,所选择的音乐也需要符合这些气韵要求。

(2)律动。如果气韵是舞蹈的深层因素,那么律动就是舞蹈的表层因素。舞蹈是通过人体动作来表演的,每一个动作都依附在节奏上。律动上,慢一点会拖沓,快一点会急促,恰到好处的速度才会舒服、顺畅。选择音乐前应先了解舞蹈中基本语汇的律动要求,然后再去寻找符合律动的音乐。

综上所述,最理想的境界是音乐既有适合的律动,又有如意的气韵。但选择音乐时并不能像创作音乐那样能完全称心,只能在某一方面考虑得多一些,尽量选择能两全其美的音乐。

3. 处理音乐

在一般小型舞蹈中,大致有一个时间限度,若所采用的音乐长度不在合适的时间段中,稍短的音乐就需增长,稍长的音乐就需缩短。每个舞蹈都有特定的情感发展脉络,如果与乐曲的情感延伸发生错位,就有必要剪断音乐重新连接。这些增长、缩短、剪断、连接的技巧,都是处理音乐的手法。

（1）增删处理。如果所采用的音乐长度不符合舞蹈容量，那么长则删、短则增。删音乐时，要注意以下一些技术性的问题。一是完整性。保留的音乐能体现相对的完整性，局部乐段也应遵循乐曲结构的完整性，所以不宜删去乐段中的某些乐句，而宜删去多余的段落，与舞蹈动作不相符合的段落都可删去。一般是删去乐曲前部的段落，使删减后的音乐还能表现出铺垫、高潮、终止的完整性。二是连贯性。删减音乐时，有时需要保留头和尾，删去乐曲中间段落，那么就要注意删减后的连接是否流畅、连贯，如调性的过渡、节奏的转换、速度的衔接等，尽量连接自然，减少接口痕迹。努力寻找接口处有句末长音且有停顿的"气口"，那么前后段的连接有可能达到一脉相承。例如，舞蹈《梁祝》是根据同名小提琴协奏曲编创的，原曲较长，在保持头尾及中段大致的框架下，删减了一些多余段落，使音乐既符合情节发展需要，又长度适宜，整首音乐听上去还是连贯、优美的。

增删音乐是发生在同一首音乐作品中的处理方法，不管长音乐删短，还是短音乐增长，都应该处理得丰满、完整，使之成为合适的舞蹈音乐。

（2）剪接处理。当所设计的舞蹈情节和情感层次与所选用的音乐发生较大矛盾时，就要进行稍复杂的剪接处理，大致有以下两种方法。一是同曲剪接。将一首乐曲的若干段落剪断后，打破原来顺序，按舞蹈内容需要的层次重新连接，原来的后段音乐可放在前段，原来的前段音乐可放在后段。剪接的技巧主要在于剪口的巧妙寻找和接口的合理设置，使剪口顺理成章。二是异曲剪接。这是较复杂的一种剪接方法。有的舞蹈情节复杂，情感起伏较大，需要音乐具有较大的对比性，但一首乐曲难以胜任舞蹈的需要，通过对多首乐曲的有序剪接，才能完成音乐的设计。例如，舞蹈《长城》，就是通过异曲剪接设计的音乐而获得了成功，音乐选自叶小钢、瞿小松、谭盾的管弦乐作品，由于体裁、风格、音色相近，即使段落之间的对比性较大，内在的统一性也能听出几分。

剪接音乐是一项复杂而细致的工作，不仅需要具备一定的音乐知识，也要具备电声设备的操作能力，有时往往需要通过多次的尝试，才能获得理想的剪接音乐。剪接音乐是很有实用价值的一种舞蹈音乐，编舞者都应该掌握这种技巧。

剪接音乐（包括运用的音乐）涉及版权问题，应郑重对待。一般采用以下

两种处理办法:一种是事先征得版权所有者的同意后再运用;另一种是署名原曲作者,并通过版权代理机构支付一定稿酬。切忌不花任何代价地运用,或不注明原作者姓名就用,这是侵权行为。特别是公开演出、商业演出,更要尊重版权。

第五节　舞蹈作品创编的舞台艺术

一、舞台空间布置

(一) 空间

空间是具有中空性、含容量物体特征的地方。人的一生是与各种空间打交道的一生,包括物理意义上的空间和文化意义上的空间,人不可能置身空间之外。但是,还有一点特殊的地方,那就是人的意识可瞬间穿越虚幻的空间迷障,片刻浮游于过去或未来的空间思维中。因此,舞蹈创作思维经常会浮游于现实与理想两种空间之中。在舞蹈编导者的眼里,现实空间是既定的、限定的、可视的、可触的、具有真实性意义的。理想空间则是文化的、情感的、虚幻的、思维的想象性空间,人与空间一直处在融合与对抗之间。所谓融合性,即指人永远拥有适应和存在于空间的必要本能。所谓对抗性,即指人恰恰是在不断地改变自身空间环境中形成了拥有、发展和突破。而舞蹈创作过程中的创新性欲望和想象,即是在追求多变中形成的美感。

在古典舞蹈中,是不太注重空间的,如"舞蹈"这一词表示巧妙地手舞足蹈。跳跃性的动作表现一种喜悦或忧愁,却从来不考虑这样的动作应当放置在舞台上的什么部位,也不考虑观众,更不考虑舞者怎样使用舞台等问题,而只着眼于舞者本身,只注重手臂动作、身体动作,或者逼真地模仿动作。

在流传至今的一些名作中,可以找到许多优秀的空间构成。但是,这里出现的只不过是根据动作形成的模拟空间构成。向对手追击,向安全的地方逃离,这就是所谓位置移动带来的空间构成。另外,在抽象表现中也可以见到这类例子,如右脚踏出一步,左脚随之踩上去跳跃等,为做这些动作,必然

要做出向前方移动的空间构成。这并不是有意识地做出来的空间,因此不能称作空间构成。

舞乐是属于豪壮典雅性的舞蹈,为了不脱离这种风格,就形成了对称动作的空间构成。中国和西欧的艺术往往以对称为基调来构建美。例如,西欧式的庭院、中国的佛教建筑以及芭蕾舞的群舞结构,都是以对称为基调。舞乐也受这一影响,带有一种原始的对称的空间构成,有一种朴素大方的感觉,伴随典雅的动态制作出一个独特的世界。

然而,日本能乐则是在不对称中寻找调和的空间构成。这是由能乐舞台机制所带来的。能乐的舞台与舞乐的舞台相同,在舞台边上有一架桥,是上台之路。舞乐表演时,音乐伴奏者不上台,在舞台后面。与之相反,能乐的音乐演奏者如笛子、小鼓、大鼓、太鼓的演奏者均在舞台里面排成一列。唱谣曲的伴唱者在舞台左侧,排成两列。由此而来,能乐主角就不能使用舞台左侧,只能在舞台中央或右侧面对观众表演。观众席最好的席位在正面和右侧。能乐演技和舞蹈的重点在正面和右侧与右斜角,因此能乐的空间不对称。

构成能乐不对称的另一原因是日本人喜好不对称之美。能乐虽然受到中国传统文化的影响,但它并没有像舞乐那样原封不动地采用了原有样式,而是在不对称之中追求调和。其实,无论是对称也好,不对称也好,舞乐和能乐都带有一定的空间构成,都非常清醒地意识到利用舞台的空间来表演。

美术构图是绘画的一种手段,不仅结合因素,还改变被结合因素的性质。例如,画一个苹果或两个苹果,这之间有很大区别,若因素没有发生变质,就不是美术构图。画两个苹果的时候,不是数学上的一个苹果的加倍。两个苹果本身自然就产生出一种对应的关系,是二合为一,或是一分为二的复杂微妙的关系。决定位置的同时也决定着量,如水平线位置的决定,必然在画面上分出空中部分和陆地部分。决定水平线的位置,也规定着空中和陆地两个部分。这两个部分的本身就是构图上的要素,其量的关系也与构图的效果相关连。因此,即使是最小的限度,也不能不依照量的分配来决定位置。在美术构图中,考虑量的分配,就迈出了构图的第一步。总之,舞蹈和绘画在空间构成的原理上是相通的。

在舞蹈表演时,如果意识到空间就是舞台的话,自然就会考虑到台口、舞

台深处、背景等问题。再者,小地方的剧场条件不好,也不太规范,在这样的舞台表演时,就不能不考虑压缩作品的空间构成和表演动作。但这也要在一定限度之内完成,压缩过于大,表现运动就与原初风貌大相径庭,会变成另外的东西。因此,很容易陷入不改变作品空间构成的窘境。

舞台艺术是指在舞台上表演的艺术,舞台即是生命。尤其舞蹈不需借助台词的力量,以视觉性的形象美为主要表现手段,因此将舞台这一空间视为生命,就必须要融入舞台,充分利用舞台。

(二) 舞台空间

舞台艺术是一种时间与空间相结合的综合性艺术,也是一种很有特性的艺术形式。在表演的过程中,时间与空间始终融合在一起,要有一个表现情节和情绪所需的环境,表演要有自己特定的展示空间。这种特定的展示空间就是人们所说的舞台。

舞台本身是一个没有任何意义和情感的空间,舞蹈是一种用美化了的肢体语言来表现情节与情绪的艺术形式,通过不同的舞蹈动作能使这个无意义、无情感的空间产生情绪、充满活力。在一个小小的舞台空间中可以展现丰富多彩的社会生活环境、内容以及古往今来的历史场景和人物形象。

在舞台上,通过舞者在空间中连续的动作,在观者眼前展现特定的艺术情景,再通过观者的联想、想象,达到与舞蹈作品情节及情节中人物情绪的共鸣。作为舞蹈艺术,它的演出场所在物质上是三维空间。舞台空间是舞蹈表演艺术所必不可少的条件,而舞蹈艺术是在时间和空间中运动的,并且空间运动和表演过程的时间延续是统一的。由于舞台是特定的艺术表演场所,所以它的空间是有限的,属于有限空间。

舞台空间的处理追求一个"空"字,舞蹈艺术则要求舞台为它提供尽可能大的活动空间范围,但是舞台空间毕竟是有限的,要将这种有限的舞台空间营造成无限延伸之感的空间,就要用到天幕。所以,人们所看到的舞蹈、舞剧中的舞台美术处理,其环境背景大多是由天幕来表现的。但是天幕所表现的环境背景是相对固定的,它无法表现动作运动中的具体环境变化,这一点还需要由舞台上的演员通过具体的动作以及对故事情节、人物情绪的表现,来展现不同时空和环境的变化。

（三）舞台分割

1. 舞台区域的概念

舞台是特定的艺术表演的场所，它是人为的表演空间，是有限的。但是，可以通过演员的表现，以及情节、情绪的发展，还有舞台美术（包括天幕、道具、灯光、舞台设施布置）来表现其无限的时空感。

2. 舞台区域的划分

如前文所述，舞台从平面视角可分为九个或六个区域。六个区域是我国沿用的一种舞台区域的划分方式：前台右是第一区域，后台右是第二区域，前台中是第三区域，后台中是第四区域，前台左是第五区域，后台左是第六区域。

3. 舞台区域划分的作用

在舞蹈表演中，舞台区域是舞蹈表演的主要场地。舞蹈者在舞台空间中表演时，应了解不同舞台区域在表演过程中的作用以及不同区域带给观众的不同感受。如某一区域的重要性达到哪个层次，哪一区域是表演的最佳区域，哪一区域次之，哪一区域是舞台表演的弱区域等，这样才能在舞蹈中把情绪和情节的高潮放在舞台区域最重要的部位，把不明显的和起衬托作用的队形、人物或动作安排在比较次要的舞台区域，以此深刻地表达舞蹈作品的思想及情绪。

二、舞台美术设计

舞蹈是一门综合性的艺术。舞台上的灯光、布景、服装、化妆和道具等，都是综合艺术中的各种组成手段，并且是舞蹈作品中不可缺少的有机组成部分。它们统称为舞台美术，简称"舞美"，它们为舞蹈服务，有力地帮助构造舞蹈，具有强化舞蹈艺术价值的实际作用。这些艺术都有自己独立的艺术特征，只有认识和掌握它们的特性，充分发挥它们的内涵，才能使舞蹈艺术产生巨大的表现力。

（一）灯光和布景

在舞台演出中，舞蹈者的各种流动舞姿和静止造型，都是由舞台灯光的光影、色彩、线条的配合和变化，产生各种各样的舞台气氛来烘托的。舞台上的灯光主要分为主光和辅助光两种，包括面光、顶光、侧光、脚光、天幕光、追

光、流动光、电脑光、特效光等。而舞台上的布景主要指的是天幕景和各种软景、硬景。灯光和布景主要是营造节目环境、气氛和情景，并起着升化主题，交代时间、地点的作用。

在舞台中，灯光布景的立意必须来自对生活的深刻认识，以及各艺术的横向知识和文化修养，了解并掌握作品的主题思想和主题内容，这样才能在舞蹈形象的约束下产生灯光、布景的形象思维。灯光布景的创意和所创造的效果只有和舞蹈内容相统一、和人物性格相一致时才能揭示主题，发挥它在整个作品中的张力，并起到推波助澜的艺术作用。

（二）服装

舞台服装设计是舞蹈表演艺术中不可缺少的组成部分。舞台服装造型具有构造演员外部形象和辅助演员表演的双重效果，舞蹈的审美效应会直接受到服饰的质地、色泽、样式的影响。新颖、切合主题的服装设计可直接为舞蹈加色添彩，同时，优美的舞蹈又为服装增加了无穷魅力。舞蹈服装设计和其他造型艺术一样，应沿袭美的规律来创造。在设计舞蹈服装时，应该注意以下几点。

在服装设计时，应根据舞蹈的主题构思和舞蹈的风格进行服装上的创意。服装设计师审美能力强，舞蹈编导的想象力丰富，两者应在服装设计上通力合作。

服装设计除了强调结构、线条、风格外，还应讲究色彩和演员、舞台背景及灯光的协调搭配。色彩又是在比较中存在的。一般来说，色彩的对比有强比和弱比，差异大的为强比，差异小的为弱比。强比色彩适合热情奔放的快节奏舞蹈，弱比色彩适合抒情、优雅的慢节奏舞蹈。例如，表现春天的色彩多为绿色，给人清新之感；表现夏天和喜庆的场面，通常用暖色彩，给人以温暖和热烈激动之感；秋天多采用黄色，表现丰收景象；冬天以白色为代表，表示纯洁、清白。

设计服装款式时，要有鲜明的时代气息，敢于大胆夸张、强调多样化。可以以生活服装为基础进行舞台服装的艺术创造，根据舞蹈表演的需要将生活服装进行多款式、多功能、多色彩的变形，使之成为艺术造型的舞蹈服装。

(三) 饰物

1. 饰物的产生

人类对身体的修饰始于实用功能,进而发展成为审美功能。俄国学者普列汉诺夫指出:"原始人最初之所以用黏土、油脂或植物汁液来涂抹身体,是因为这是有益的,后来逐渐觉得经这样涂抹的身体是美丽的,于是就开始为了审美的快感而涂抹身体。"人类的化妆、文身等行为均由此产生。除此之外,也有很多饰物是由显示人的勇敢精神、身强力壮的标志演变成审美饰物或避邪灵物。野蛮人在使用虎的皮、爪和牙齿或是野牛皮和角来装饰自己时,是在暗示自己的灵巧和有力。因为谁战胜了灵巧的东西,谁就是灵巧的人;谁战胜了力大的东西,谁就是有力的人。当下的项链、耳饰等均如此演变而来。

2. 饰物的种类

人类对自身的饰物在岁月流逝中加以发展之后,已相当丰富多彩。根据用材有木、铜、铁、银、金等类别,自上而下划分有发饰类、鼻饰类、耳饰类、唇饰类、颈饰类、臂饰类、手饰类、脚饰类。

3. 饰物与舞动

舞蹈者的饰物要适宜舞动,所以多为轻便简易的饰物。如果饰物过重、过大就会影响舞蹈者的舞动。例如,有些民族披金戴银,尤其是头饰过重,舞蹈动作多为缓慢形态,灵活的动作很少。再如,有些民族佩戴饰物舞动,饰物相撞的声音可成为舞动的节奏。

4. 饰物的功能

饰物的功能主要有以下两点。一是装饰作用。在日常生活中,不同民族用不同的饰物装饰自己,使自己更加美,舞蹈中的人物亦然。二是表意作用。在日常生活中,有些饰物也有表达意义的作用,如戴着不同的头巾,表达着未婚、已婚或丧夫等。再如,在有些民族中,红事戴红花,白事戴白花。

(四) 化妆

舞台上的形象具有快速显像和快速接受的特点。化妆是舞台演出中必不可少的一项工作。

化妆分群舞演员脸谱设计和人物角色化妆造型设计,以及各种发型设计

和头饰配备。化妆工作必须按照化妆的美学要求，根据节目的需要，围绕舞蹈主题、舞蹈风格进行形象创造。

不同年龄、不同性别、不同时代的化妆，采取不同的处理方法。底色，一般是儿童粉嫩，随着年龄的增长逐渐加深，女性偏淡，男性偏深。发型则是女孩多梳牛角辫和小翘辫，男孩多留小光头、三毛头。青年女性大多长发披肩、扎高马尾、高盘头，男青年平头短发。古代人不分性别身后都留有长辫，现代人一般蓄中长披肩散发。同时，在发型装饰上，根据作品需要用不同的色彩进行各种点缀。

在舞蹈的脸谱设计上，现代女性追求温柔美。因此，细细的柳叶眉、大大的眼睛、高高的鼻梁和大而圆的嘴唇成为女性化妆的美学要求，而大刀眉、大眼睛、高鼻梁和方嘴唇则突出男性的阳刚之美。

同时，还要根据不同人物的性格特征进行色彩搭配。在舞蹈中，表现中国古典戏曲的脸谱是强调黑、白、红、黄、紫、金、银等反差色；现代人的化妆则强调面色红润、色彩柔和。此外，色彩的深浅要根据灯光色调和布景色调而定。

总之，化妆为舞蹈服务，只有围绕主题大胆创新，才能设计出为舞蹈锦上添花的化妆造型。

三、舞台气氛营造

（一）舞台气氛

各种情绪，各种场景，强与弱，明与暗，快与慢，高与低等舞台上的综合艺术所产生的效果叫作气氛。气氛在一定环境中给人以某种强烈的感觉。

舞台气氛是通过舞台行动的速度和节奏，声和光，演员的内在情绪形成的舞台环境，创造出的一种气氛。舞台气氛直接影响到演员的心理状态，甚至有时产生出人意料的好效果。气氛是一个动态的概念，而不是静止的概念，它随着情境的变化而不断地改变着。例如，演员的表演同灯光、布景、幻灯等周围的环境配合，可以帮助形成舞台的气氛。又如，台上的演员手持扇子、手巾或鲜花等道具，既可以帮助演员演绎舞台形象，又可以给演员创造良好的舞台气氛。总之，舞台气氛是通过编导的处理，由演员的表演、舞台调

度、布景、灯光、音响效果等多种因素综合形成的。这是编导、演员、舞台美术人员创造性劳动结果的总体表现。

（二）舞台空间的气氛营造

舞蹈空间气氛既与所指的意境写照相关，又与舞蹈的构图紧密相连，这两者融合形成舞蹈的空间气氛。

所谓"舞蹈构图"，是指舞蹈语言在舞台上存在和呈现的方式，也可以理解为舞蹈在时间和空间中的动态结构。它一般是指舞者在舞台空间表现的运动线，这是舞蹈作品的一个重要组成部分。由舞者的一系列舞蹈动作组成的舞蹈语言，必然要和人物以及布景、灯光、道具等一起形成一定的舞蹈画面。在舞蹈画面的变化和流动中，舞蹈语言所要表达的情意得到了完整的呈现。舞蹈画面是由舞者的动作姿态造型和舞蹈队形所形成的舞蹈构图所组成，所以我们也把舞蹈画面称为"舞蹈构图"，或者更确切地说是舞蹈空间气氛。

众所周知，舞蹈和绘画、雕塑从某种性质而言同属于造型艺术的大范畴。只不过舞蹈是动态的造型艺术，而绘画和雕塑是静态的造型艺术。其实也可以这么认为，绘画只择取所表现对象最典型、最有启发力的瞬间形象，形成平面的静止的构图画面，使观众产生与表现对象有密切联系的丰富的艺术联想，从而以静寓动、以无声寓有声，在一定程度上突破时间和空间的局限。而雕塑则是在二度空间的立体形式中，以物质的实物塑造艺术形象，以典型化的造型姿态与神情来刻画人物的性格特征，给观众以真实的生命感。由此可知，舞蹈是运动着的绘画，雕塑是凝固了的舞蹈。这是个形象化的比较，既区分出了它们各自的特点，又道出了它们的联系和共同点。

从艺术的整体方面来看，舞蹈与绘画、雕塑的相似之处，是它们都具有运用空间气氛来描绘生活的特点；它们的差异之处则在于，舞蹈是运动着的表演艺术。舞蹈使静止的绘画和雕塑活动起来，由静变为动，由止变为行，贯之以有规律的节奏，使孤立的"画面"和静止的"雕像"依舞者的"意"与"姿"，有机地灵动起来。这样，处于静态下的"线条""形态"乃至构图，就会连绵不断地流动起来，把"静"的体态变为"活"的形象，把凝固的内涵意蕴变为运动的外延意会，从而或强烈或轻柔地撞击观众的心灵，这便是舞蹈空间气氛渲染

的关键所在。

　　舞蹈是运动着的表演,节奏、情感、动作、调度对空间气氛的营造起到至关重要的作用。此外,舞蹈空间气氛的营造,还受舞者的空间展开、舞蹈队形路线、画面的造型以及舞蹈构图构成等诸方面因素的影响。其实,任何体裁和题材的舞蹈作品,舞蹈表演者总是要在舞台的特定空间位置上,按照一定的方向和路线进行运动,并根据不同情绪或情节内容的需要,演绎各种类型的舞台空间运动路线和画面造型。

第六章

舞蹈治疗的理论与技术

第一节　舞蹈治疗的理论

表达性艺术治疗（Expressive Arts Therapy）是以各种艺术活动为主要媒介进行的心理治疗。具体说来，它一方面是通过艺术活动过程增进人的身心健康，另一方面是以艺术活动为媒介让当事人产生自由联想，进行自我表达，还结合在这一过程中的反应，帮助当事人对自己的个性特点、发展倾向以及内心关注点与冲突点进行反思，从而起到稳定和调整心态、疏导和调节情绪的作用，并解决心理问题，实现人的身心健康发展的目的。

欧美的主流心理治疗最初以谈话疗法为主，其中具有代表性的方法是精神分析疗法、认知疗法和当事人中心疗法等，它们的共同特点是通过口头言语进行对话交流。20世纪中期以来，西方国家相继尝试着在心理治疗中引入艺术治疗，以弥补传统的心理治疗单纯依赖话语形式的欠缺。

将艺术活动本身作为治疗手段，对一些心理问题是有效的，这被称为"艺术本质论取向的治疗"。作为艺术疗法之一的舞蹈治疗，有自己独特的风格。舞蹈治疗结合不同的心理学理念，又形成了多种流派，它们对舞蹈治疗的解读往往会有不同的视角。

一、广义的舞蹈治疗与狭义的舞蹈治疗

（一）舞蹈治疗的概念

舞蹈是按照一定的节奏和韵律来表达和交流人类情感、传达信息和经验的人体动作。舞蹈治疗是艺术治疗分支之一，又称为"舞动治疗"（Dance Movement Therapy）、"舞动心理治疗"（Dance Movement Psychotherapy）。

舞蹈治疗应界定在心理治疗的领域之内。作为医学、心理学、艺术学等学科相交叉的产物，舞蹈治疗弥补了传统谈话心理疗法的不足。舞蹈治疗所涉及的舞蹈和动作，并非特指艺术性表演或竞技性比赛，并不需要强调特定的动作规范技巧与难度，而是更关注人们身体真实的自发动作与内心的感受，如走路、说话，甚至纯粹休息、呼吸等。所以，所有人都有可能通过参与舞蹈治疗得到有益的收获。

当代舞蹈治疗师的工作机构包括精神病医院、医疗和康复机构、咨询服务中心、教育院校、教管所、健康促进中心、社区教育中心、家庭健康中心、儿童培育机构、老人院、私人诊所、预防教育机构以及企业员工的心理服务部门等。有的舞蹈治疗师也做顾问或研究工作。

（二）舞蹈治疗与治疗性舞蹈

在舞蹈治疗领域，一个常见的问题是舞蹈治疗和治疗性的舞蹈之间有何异同。

1. 差异论

舞蹈治疗与治疗性舞蹈是不同的学科。舞蹈治疗这门专业学科要综合人体表情艺术、心理治疗学、身心治疗学和动作分析学，系统地舞动人性里的健康本能，来治疗心理、情绪、行为和人际沟通等方面的创伤或障碍，进而改善应对能力，并促进潜力的发挥。

舞蹈治疗是一种创造性的艺术治疗方法，它不同于编舞、教育、表演，也不同于有治疗性的人体动作系统如武术、太极拳、气功、瑜伽和各类健康健美舞蹈等。舞蹈治疗并不是以特定的某个舞蹈种类来进行的，也不只是以运动健身、情绪发泄或身体矫治为目的。

2. 包含论

治疗性的舞蹈教学与体育技能练习可以视为舞蹈治疗的过程的一部分。例如,印度有为了心理治疗而开展的舞蹈、瑜伽等活动,它不但是用来锻炼身体的运动技能,而且是一种对身心两方面进行调节的"动态静心"方法。他们还有一种非常特殊的网球运动形式——"禅网球",打这种网球不介意输赢,也是将打球作为一种富有禅意的修行手段,并且在打网球前或后伴以调息、冥想,是调节身心的一个过程。

在我国一些精神卫生中心开展的工娱治疗活动,就有包括舞蹈、运动在内的娱乐项目。有关研究也表明了这种做法的有效性。

一般认为,狭义上的舞蹈治疗,指的是一种运用动作过程来促进个体的情绪、身体、认知和社会性整合的心理疗法,具有运用人体的表情动作,帮助个人建立整体意识和正常行为的操作功能;而广义上的舞蹈治疗,则可以包括多维取向。

二、舞蹈治疗与舞蹈、运动、心理治疗的关系

舞蹈治疗是融舞蹈、动作、心理治疗于一体的心理干预方式。舞蹈、运动与心理治疗三者的重合部分,即是属于舞蹈治疗的独特领域。可见,舞蹈治疗强调的是舞蹈和动作过程对人的身心的交互影响,注重的是心理咨询与治疗方面的功能。

在一般情况下,表演性的舞蹈艺术活动、竞技性的身体训练主要是艺术和体育方面的追求,而不是心理治疗的追求。尽管这样的活动本身会对人的心理有各种影响,但通常只算是舞蹈治疗的相关领域。

舞蹈治疗并不等同于一般意义上的舞蹈艺术和身体运动,但它包含心理治疗性的舞蹈和心理治疗性的运动形式。在特别设计的情况下,可以选择一些适当的舞蹈和动作技能进行学习,作为身心调适的手段之一。当然,这种学习在本质上是为心理学目标服务的,而不是为了片面追求舞蹈艺术和体育竞技方面的技能。虽然舞蹈治疗有时会选择性地涉及一些动作技能,但在难易程度与所占比例方面,要根据当事人身心的实际情况灵活处理。即使在有些环节设计了"表演"或"比赛",那也只是为了从心理咨询与治疗的角度对参与者的心理感受进行分析,并最终为心理助人过程服务。

综上所述,舞蹈治疗是将舞蹈和动作作为心理治疗过程中的"媒介",以促进当事人的身心体验与觉察、表达与沟通、行为认知与改变。也就是说,舞蹈治疗的特点是,在关系良好的氛围中,将舞蹈和动作过程作为协助当事人更深地自我认识和进行心理分析的桥梁,进行心理干预,使其达到身心和谐。

三、舞蹈治疗的适用对象及主要作用

(一) 舞蹈治疗的适用对象

舞蹈治疗的应用面广泛。在医疗实践中,舞蹈治疗的适应证包括儿童发展迟缓、孤独症、注意力失调、情绪障碍、人际互动困难、饮食障碍、性格障碍、婚姻家庭问题和感情创伤后遗症(如严重意外事故、精神虐待或身体暴力侵犯等带来的心理创伤)等,对于身心障碍和受虐者来说具有特别的帮助作用。

舞蹈治疗服务现在已扩展到心理健康的空间上,对大多数人都可以有帮助。因为舞蹈治疗是"行动导向"的,其焦点集中在以人体动作体验来调动人的健康天性,较少受到语言文化限制,所以治疗对象范围较广,可以应用于不同种族背景以及各个年龄段的人。舞蹈治疗一般适用于有情感、心智、沟通、行为、婚姻、家庭、人际关系以及工作效率问题的人,或者追求身心和谐、提高自我素质的人。

(二) 舞蹈治疗的主要作用

大量的文献资料和临床实践显示,舞蹈治疗有以下几方面的作用。

1. 身心探索与情绪表达

舞蹈治疗可以通过身体动作的体验,配合辅助治疗的教具,协助当事人建立良好的身体意象与自我概念;有助于当事人协调肢体动作,加强感觉与运动技能的统合;有助于当事人适当表达内在情绪,适时宣泄,提高自我安抚能力。

2. 人际交往与潜能发挥

通过非语言行为的探索与扩展,提升表达沟通能力与社会互动能力,增加动作与心智上的弹性,改善固着行为,提高创造力与发挥潜力,在身心两方面实现自我拓展。

四、舞蹈治疗的类型及其特点

(一) 按心理治疗目标分类

可根据不同的目标,针对不同的当事人的需要,进行不同程度的舞蹈治疗。从两端来看,舞蹈治疗可分为发展性舞蹈治疗和心理动力性舞蹈治疗两类。

1. 发展性舞蹈治疗

发展性舞蹈治疗,又可称为"支持性舞蹈治疗""身心调理"或"舞动心理辅导"。它是针对发展性问题,通过各种支持性的舞动身心调理过程达到目标,不强调深入的内省分析。支持性舞动调理活动可使人们在积极地参与和体验中,强化健康的行为。

发展性舞蹈治疗可以个别进行,也适合人数较多的团体。一般可以采用有结构和计划的舞动活动主题,并可较多地运用身心调理动作练习,以及即兴创意舞动探索过程,给他们创造体验成功感的机会,以起到缓解焦虑的积极作用。在活动的过程中,治疗师要注意安全气氛的营造,以动作和言语等方式方法对参与者进行支持、鼓励,也可结合活动体验进行适当的引导和建议。

发展性舞蹈治疗虽然有时也会结合动作联想、内省分析等方法,但所占比例不多,治疗的重点集中在当下的体验和行为上。特别是在团体人数较多的情况下,发展性的舞蹈治疗并不鼓励当事人在现场对体验做内省式的深层挖掘,个别化的深层处理一般应放在团体结束之后进行。如果有人在活动中因受某些触动而在团体中表现出情绪失控,或直接做了深度的自我暴露,则需要舞蹈治疗师及时做身心的安抚与"收敛包扎"工作,这种"包扎"式的处理,还可让暴露较深的当事人心灵得到接纳与关怀,在团体中得到适当的保护。这样做,可使发展性的心理团体治疗仍然能够面向大多数人,而不至于因为个别意外事件的发生而影响整个团体目标的达成。

2. 心理动力性舞蹈治疗

心理动力性舞蹈治疗借助动作过程及其联想,可以更多地触及当事人的潜意识层面。在心理动力性舞蹈治疗过程中,治疗师致力于引导当事人释放

曾经的压抑,探索并处理那些对人格发展产生消极影响的潜意识矛盾。舞动和意象联想会触及当事人过去的经历,了解现在和过去有关的重要经历之间的关系,对所伴随的情感重新体验、释放并转化。在深入自我探索的基础上,当事人对内在的恐惧和矛盾产生领悟,由此建立新的心理应对机制,提高自我调控能力,进而达到深层次的改变。

心理动力性舞蹈治疗可以个别进行。如果是以小组的形式进行,为了收到较好的效果,人数也要更少,比如可以组成4~8人的小组,而时间也需要更持久。

心理动力性舞蹈治疗不但可以处理一般的适应性问题,还可以帮助受心身疾病、人格障碍和各种神经症之苦的人。参与者要有勇气向自己的个性现状进行挑战,需要有足够的治疗动机,才能坚持这种持续的治疗过程。而这一层次的舞蹈治疗师要有心理咨询与治疗方面的丰富经验,具备较高的综合素质。

(二) 按参与者人数分类

1. 个体舞蹈治疗

个体舞蹈治疗是由治疗师和当事人一对一进行的,其好处是针对性强,保密性也较高。如对自闭儿童开展的个别舞蹈治疗,对成年当事人的即兴舞蹈与动作分析,对残障人员的身心调理等。

2. 团体舞蹈治疗

舞蹈治疗在团体人数上,少至几个人或十几人,多至几十人甚至上百人。团体可以设计为开放式的,中间允许新成员加入;也可以设计为封闭式的,开始活动之后,不再接受新成员加入。

团体舞蹈治疗可以根据需要选择入组人员,并开展不同程度的工作。这种舞蹈治疗可以对一般人进行舞动身心保健,以此调理情绪、增进人际交流、释放压力,还可以配合精神科医师的药物和谈话治疗方案对情况较严重的当事人进行舞蹈治疗。参与者可以是生活中的正常人,也可以是被某些特定精神科确诊的人。

团体舞蹈治疗根据不同的设计思路,既可以有特殊意义上的主题,如大学新生心理适应、员工职业倦怠、家庭暴力、危机事件应对、地震灾后身心的

康复等主题,也可以只有大的方向,而事先并没有确定好具体的焦点,如一般意义上的个人成长,其焦点可以随着团体活动的过程一步步呈现出来。

3. 个体舞蹈与团体舞蹈的结合运用

由于个体与团体舞蹈治疗各有优点与局限,有时将两者结合运用会收到更好的效果。无论是面向比较健康的群体的发展性舞蹈治疗,还是面向特殊群体的心理动力性舞蹈治疗,常常都需要这样的结合。

在对大学生进行发展性团体心理辅导时,在团体即兴舞动游戏的过程中,有时会遇到个别成员有特殊的情绪爆发的表现。但是在团体的讨论分享环节中,无论从时间还是内容上考虑,都不适合当众深入挖掘其内心历程,可以在做了适当的支持性、保护性处理之后,将焦点从这位学员身上移开,继续进行其他学员的分享,而将对这位学员的深层处理放在个别舞蹈治疗中,这样更有针对性和私密性。

(三)按心理学的理论流派分类

按舞蹈治疗师所侧重的不同心理学理论流派,并结合现代心理学的四大理论流派,舞蹈治疗可以分为精神分析舞蹈治疗、人本主义舞蹈治疗、行为主义舞蹈治疗、超个人舞蹈治疗等。后文中将作详细介绍。

五、舞蹈治疗师的综合素质要求

作为一名舞蹈治疗工作者,需要具备较全面的综合素养,跨学科的知识体系,并有相应的技能训练和督导。具体说来,一位当代优秀的舞蹈治疗师应具备的特质包括:能以动作为媒介,综合运用舞蹈治疗的知识与技能;要有与舞蹈或身体动作技能相关的多元化积累,有良好的观察动作和模仿动作的能力,并能系统地对动作进行分析、判断和评估;要有丰富的心理咨询知识与技能,身心保健的知识和技巧;要有丰富的社会文化背景知识,能理解和接纳多元化的价值观,要能针对不同的问题、不同的需要制定治疗目标;要了解个人的专业角色与责任。

舞蹈治疗师需要具备广泛的舞蹈或动作方面的知识和经验(例如各种舞蹈或运动训练理论、编舞、即兴创作和动作教学能力);在课程方面,治疗师不只限于修习舞蹈疗法方面的课程,还要修读与硕士水平相当的发展心理学、

心理咨询与治疗学、变态心理学、人体结构、动作分析学、调查研究方法等；舞蹈治疗师还要按个人专业选择专门领域进行课程学习和实习，比如家庭治疗、特殊儿童干预等。

第二节 舞蹈治疗的技术

一、舞蹈治疗的基本过程

（一）会面前准备

在当事人预约个体舞蹈治疗时，治疗师就要向对方说明初次会面前的准备，以及会面时间与地点安排。通常在首次治疗中，当事人与舞蹈治疗师就要在适合开展舞蹈治疗的工作室见面。双方都需要穿着舒适、便于活动的服装，然后按以下三个基本阶段进行。

（二）初期阶段

舞蹈治疗师要先与当事人进行一段摄入性的交谈，了解当事人的需求和要进行舞蹈治疗的原因；然后，治疗师可以让当事人在房间里自由走动，借此了解和分析当事人的身体外形，体态和动作（例如，当事人的身体是直立的还是弯曲的，姿势是开放外向的还是保守内向的，动作是顺畅的还是缩手缩脚的）；接下来，治疗师要与当事人讨论心理治疗的目的，治疗可能持续的时间以及如何认识舞蹈治疗。

（三）中期阶段

中期阶段主要是进行持续的、常规性的舞蹈治疗。有经验的舞蹈治疗师会继续鼓励当事人通过动作来表达自己的感受和联想，并观察、回应和分析当事人的舞蹈和动作。有时，治疗师会模仿当事人的动作，增强其被接受感。治疗师并非仅为了舞动而舞动，而是要以动作为媒介，帮助当事人建立起思想、感情、记忆与动作之间的联系。也就是说，治疗师首先要对当事人细心观察并做出动作上的回应，其次要引导当事人表达并注意倾听，借助心理学相

关的理论加以理解分析，增加当事人对自己、对他人以及对各种关系的觉察，并引导当事人产生相应的变化。

概括地说，这个阶段通常会针对以下方面开展工作：①身体存在的舒适度，切身感觉和感情；②身体内外感，个人界限感，人我界限感；③身体部位感，动作空间感，个人空间感，人际距离感与亲密空间感交织动作能力；④身体动作质量（空间、力度、时间）的调控能力；⑤身体意象的整体发展；⑥对身体发展变化以及老化过程的理解和接受。

根据大致设定的蓝图，双方可以定期回顾检查治疗过程是否在向着目标前进，以及是否需要调整计划。如果看到积极的进展，当事人可以增加信心；如果出现问题，治疗师可以及时修正。在这一过程中治疗师可根据情况在治疗方案中不断充实细节内容。

（四）总结巩固阶段

这一阶段的主要任务是通过肢体与谈话相结合的方式进行回顾评估，正向结束。治疗师与当事人共同回顾整个舞蹈治疗的历程，整理收获，肯定并巩固成效，并适当布置延续性舞动心理调适的作业，由当事人独立面对并完成。对于治疗关系持续时间较长的当事人，应该注意妥善处理分离焦虑。在临近结束阶段，应该有所提示，并讨论结束的进程。舞蹈治疗结束后，治疗师根据情况还可以进行适当的效果跟踪，以便通过反馈总结正反两方面的经验，进一步巩固成效，并在需要的情况下提出补充建议。

二、舞蹈治疗的基本技术

（一）以调谐与同步建立关系，以反映与镜像表达共情

舞蹈治疗师通过调谐与同步动作，以非语言同步和相应方法与当事人建立信任的关系。治疗师可通过一些简易的热身活动，提高当事人对身体的自我觉察能力，打开"身体意识"之门。

反映与镜像又可以称为"体态模仿法"，它以模仿性反映帮助当事人建立自我感觉意识。对于那些希望得到赞同、信任、好感或同情的人来说，这种方式会很有效。当然，体态模仿一定要带着理解之心。如果不管当事人有心还是无心地每眨一次眼睛或咬一次嘴唇，模仿者都要刻意表现式地照样做一

次,则可能会让人感觉有被嘲弄或被招惹之嫌,反而会有不好的效果。

所以,镜像技巧的关键在于,治疗师要用身体动作来体验当事人的经历,以及当事人想要表达的东西;要特别注意每位当事人身体动作的特点,以及可能伴随的内在情感状态,并以相仿的动作形态来加以回应,好比镜子一样反映出舞蹈治疗师所感知到的当事人的身体和身体动作。这看似只是复制动作,但好的镜像动作不但有形式上的模仿,还包含对其感觉或意义的领会。通过镜像其动作,体会和表达意义,这又被称为"运动知觉的共情"。它是一个强有力的工具,也是舞蹈治疗对心理治疗领域做出的独特贡献。

(二) 以即兴舞蹈探索内在自我

自发性和创造性的动作体验,可以培养当事人的内省能力,引导当事人进行想象和即兴体验,使当事人用动作进行自然而真实的自我表达,并形成习惯。

舞蹈治疗师在这一过程中要注意对动作所伴随心态的观察和体会。如美国舞蹈治疗先驱玛丽·怀特豪斯(Mary Whitehouse)说过,她试图观察的身体动作,是有启示意味的、有内在东西展现的动作,而不只限于肩部耸起、嘴巴的样子等外在形态。虽然外部的形态也会被注意到,但毕竟是次要的。她强调舞蹈治疗师所要观察的是身体动作展现出来的心理态度。它是一种信任自己的方式。最重要的是,它基于每个人自己的内在经验和对自己生命的尊重,它不是单独地作为某个特别的东西,而是作为人类经验的主流。

在舞蹈治疗过程中,治疗师往往借用即兴舞蹈的方式引导当事人自发地表达内在的真挚感情。

我们知道,在舞蹈专业的课程中,进行模仿性、重复性的基本动作教学时,通常会比较多地强调示范和观察练习法,这要通过动作的分解组合和语言提示等方式来进行。这时我们关注动作本身多,关注情感表达和想象较少,而即兴舞蹈的训练恰好弥补了这一不足。即兴舞蹈强调在舞动过程中,以不拘一格的创造性动作再现平时生活中的经验,重视想象力、创造力和表现能力。

在舞蹈治疗过程中,治疗师可以借用一些即兴舞蹈训练做铺垫。例如,可以将眼神训练作为一个切入点,要求当事人的目光随着治疗师所指引的方

向移动,或能在空中利用假设目标而移动。如当事人在表现捕蝴蝶时要集中精神,蝴蝶飞走了,眼神要在空中寻找,要结合想象,尝试以动作投入地表现内在的感觉。

有了一系列即兴动作练习为铺垫,到了进行情绪即兴表达的舞动环节,舞蹈治疗师可以设计"目光之舞"。目光所追寻的,可以设定为与当事人内心关注的焦点相契合的对象,比如"恋人""母亲""目标"或"对手",这样更容易触及当事人内在感受的灵魂,让有关的真实情绪经验自然表现。

(三) 兼顾动作内在驱力与外在形态

舞蹈治疗师要引导当事人进行动作体验,体验不同动作的"内在驱力与外在形态",通过交互作用与沟通,帮助当事人增强表达能力与应对能力,提高交流过程中的敏感度。

对立性存在于身体和性格中,如身体的放松和紧张。在律动中对立的方面比如伸屈、开合、窄宽、上下、轻重等应维持在平衡状态。要注意觉察对立性动作的存在并探讨其内涵。在舞蹈治疗中,治疗师可引导当事人从各种对立动作的探索入手,在对立两极的不断变换中,感受过渡动作的多种可能性,并由对动作平衡的体验过渡到多种心理状态之间平衡的体验。如严肃与活泼、理性与感性,哀伤与快乐等,也是可以在对立中寻求平衡的。

在舞蹈治疗过程中,治疗师可以配合动作质量训练使当事人在动作的张力、空间感、力度和时间感方面得到提升,从而提高生活中相应的行为能力。治疗师要注意在表情、韵律、交流、互动、反应、对比、张弛、控制、疏泄、渐进与极端动作等方面加以分析,并进一步引导其做出改变。

(四) 配合适当的音乐和道具

在舞蹈治疗中,治疗师要引导当事人用身体节奏和运动来表达感情和身体意识,而当某种情感或意识难以靠肢体完全表达的时候,可以适当运用音乐和道具加以解决。这样做可以使当事人感觉到自己的舞蹈和动作增强了内在的表现力,更容易使其内心的情绪外化。环境布置方面的道具则可以起到氛围的渲染作用。我们可以看到,如果道具运用得当,可以帮助当事人更快地进入角色。如果治疗师同样运用道具作回应,可以将感同身受、如临其境的效果更好地表达出来。

三、舞动身心疗法与身体意象

（一）中国传统文化中有关意境和意象的解读

舞动身心疗法受中国传统文化重视意境的表达的影响，同时吸收了西方心理分析理论关注潜意识的意象对话技术，将每一段舞动的意象都看作是一个活的故事，看作是生命愿望的表达。

所谓意境，是形象表达出来的境界和情调，通过情景交融、虚实相生，借助想象空间诱发情绪共鸣，起到抒发情感的作用。中国文化艺术重视意境的体悟，将它作为一种境界和情调。抽象的意境要借着形象来诱发或表达。

而所谓意象，即表意之象，它具有象征性，有时也有荒诞性。意象虽然是主观之象，但它又是可以觉察的。意象或意象的组合构成意境，意象是构成意境的手段或途径，两者都离不开想象。

中国人认为意象起于外物的物象，同时又是一种内心视像，它在静穆的冥思中悬于心目，通过观赏、体验，不断发展、变形直至从中领悟出人与自然的关系以及人生的价值。人们借着意象，重新体认自己的人生经验、解悟人生真义。因此，我们现在所讲的意象并非只是西方的舶来品，而是蕴涵着中华民族文化精神的一个词语。中国古代哲学把自然看作由阴阳二气相互作用而形成的生命运动，是生命生生不息的运动和表现，在相互渗透转化中，在静止与流动中，巧妙地表达了人与自然的和谐。与西方艺术以写实为特色的风格不同，中国艺术具有重视意象的特征，在长期的文化积淀中，它已成为一种独具东方特色的文化精神，渗透到艺术和生活的各个领域。

（二）现代科学对意象影响作用原理的解读

关于意象的影响作用，我们可以从脑神经、生理机制等方面的研究成果中找到原理。

1. 意象引发身体感觉

由于躯体会把脑中的意象当作现实场景来经历，因此意象会激发特定的感觉反应。而且，由于意象激发的感觉不仅仅是视觉感觉，还包括嗅觉、听觉、触觉、痛觉等，所以意象能激发当事人的深层参与，有利于当事人对事件或问题作出反应，重构感觉，促进情绪和行为的变化。

美国的朗达·布莱尔(Rhonda Blair)从神经科学角度对此作出了精辟的解读,他认为心灵上的意象是在体内产生的,总是属于身体的。人的身体的意象存在于自我和他者之间、长时间的感觉之间、内在和外在之间、身体运动之间以及身体运动过程之中,是一种活生生的、不断变化的知识组织,是一个通过社会和心灵之间的力量来调整的动态系统。和记忆一样,身体意象在心灵中流动,是机体和环境相互作用的反映,心灵总是忙于讲述身体的各种事件的故事,并使用故事来优化身体的生活。大脑中感知身体的区域不仅仅是对真实的身体状态做出反应,也可以和"虚设的"身体状态打交道。这些可以看作想象的状态,本质上是借助于记忆进行的,是对身体经验的回忆和重构。

2. 通过意象修复已有意象

婴儿早期形成的"母亲"意象或依恋模式有可能是消极的,或者说,健康的意象或模式在经历创伤之后会发生变化。由于童年早期以意象和情感为主要活动,因而依恋模式可能涉及许多意象和情绪体验。通过意象的工作来修复已有意象,在处理依恋问题、情绪问题上是有优势的。

3. 意象联结内隐记忆和外显记忆

创伤后遗症一方面体现在心理上,一方面体现在躯体上。由于意象或艺术是感觉表达的自然工具,我们可以用它来处理创伤事件的感觉记忆,它在连接内隐和外显记忆中起到桥梁的作用。

4. 意象引导具有安慰剂效应

意象使当事人对于治疗过程感到更加舒适,可以起到缓冲的作用。另外,意象和意象活动强调当事人自身的参与,可以增强自信心或控制感。有些意象的引导可以起到放松身心的作用,让当事人通过意象活动来深度体验某段积极或快乐的记忆,也能起到很好的安慰剂效应。意象作用于当事人具有独特的方式,其效应已经得到了脑神经科学的证明。

(三)舞动、意象与叙事手段的有机结合

要有效地运用舞动身心操作技术,往往意味着舞动、意象与叙事手段的有机结合。三者结合的方式很多,有团体式和个体式之分。

下面以"人际关系主题"为例提出参考步骤。

1. 准备铺垫环节

这个环节以初步的观察和感应配合初始资料的收集。

首先，双方要建立平等、信任与合作的关系。通过观察与叙事进行初期的资料收集，为探索其特点和生活方式做好铺垫。

舞蹈治疗师在开始之前要先观察当事人并感受自己内部体验。与当事人进行肢体即兴舞动，陪伴当事人，让他尽可能地沉浸其中，唤起与他以往生活中有关的事件与情感，并生动地用身体动作表达。治疗师边做边感受，即在进行互动的过程中，体会自己的内在是如何跟随当事人的变化而变化的，包括情感、身体体验等方面。

2. 探索渐进环节

这个环节通过舞动、意象和联想叙事层层深入。

（1）舞蹈治疗师要积极鼓励当事人参与活动。借着舞动中浮现出的不同场景和内容展开生动的联想。对舞动中浮现出的内容，治疗师询问当事人对此的认识和经历，一是为了与现实相联系，使内容更加丰富；二是为了使当事人在讲述中尽可能地领悟这些内容的意义。通过即兴舞动中的潜意识意象，治疗师了解当事人的生活目标与生活方式，并协助当事人觉察自我的生活方式。治疗师可用多元化故事叙述的策略，邀请当事人进一步表达意象片段所涉及的完整的故事，与此同时，治疗师要留意故事中的人际关系和场景，注意其中与当事人现实生活的关联之处。

（2）选择一个或多个场景。治疗师要考虑意象呈现的顺序，通常需要从安全的场景开始，直到当事人自我的力量强大后才可以对威胁性的场景做工作。治疗师可与当事人讨论着重对哪些场景做工作。

（3）进入场景。由当事人细致描述场景：首先描绘物理特征，再加上有关感受；然后，请当事人在这一场景中找到自己的位置，进入状态，感受这一场景，并做即兴独舞，而治疗师可根据情况作观察或对应的镜照呼应。

3. 调整改变环节

这个环节包括角色转换、体验中领悟等。

（1）聚焦于自我视角的感受和体验。治疗师可先选择一个场景中的人物。例如，风雨交加的场景，在路上行走的人。又如，一对正在赌气冷战的伴侣。请当事人从他自己的角度进行想象，并用肢体动作表现自己想象中的故

事场景。当事人做的动作不是为了给人欣赏，而是为了帮助自己进入体验的角色，让自己内心更投入地去想象与体验，然后用语言分享自己舞动时的感受，包括对人物特征、行为和意图等方面的联想，谈谈从他自己的视角对此人的感受，充分体验内在自我所投射的心态。

（2）感应他人的内在感觉、内在生命和视角（转换技术、身体记忆）。舞蹈治疗师的基本做法是：先客观观察当事人的表现，与当事人一起沉浸其中，并模仿其姿态；接着治疗师可以与当事人一起，使用相同的人物角色、性格和情景，重新表演或叙述出一个不同结局的故事，体验人物在态度与角色转换背后的心路历程；最后，治疗师协助当事人在互动中思考和体会自己与自我、他人、世界建立联系的不同方式。

4. 总结提升环节

这个环节主要是身体记忆的对比与整合。

首先，让当事人同时感受多个部位的身体记忆，并有意识地记住这些感受；然后，让当事人保持记忆并允许变化，对比整合的结果；最后，让当事人表达经过整合后的感受并进行总结。

第七章

舞蹈教育与美育

第一节　舞蹈教育中的美育价值

一、舞蹈教育的美育功能

（一）舞蹈教育与美育的关系

1. 舞蹈教育中的美育表现

所谓美育主要是指一种培养审美能力、美的情操以及艺术兴趣的教育，而美的情操，指的是感情和思想综合起来产生的一种持久心理状态，也就是人在面对一些艺术作品时对美的整体感受。因此，可以说美育的目的是让人具有较高层次的审美能力，具有对艺术作品的兴趣以及美的情操。舞蹈教育的美育功能还表现在对人的体形与曲线的塑造，这是一种外在美与内在美的有效结合。

舞蹈教育中的美育首先表现在对自然体态的一种改变，比如弓背、扣胸等可通过舞蹈技术的基本训练来矫正，基本的手位、脚位的练习能使身体动作有效协调，塑造完美的身姿和良好的气质。另外，我国传统文化就重视内在对外在的影响，人的优雅气质、优美动作的表现主要是受内在心灵的影响，而舞蹈教育就是有效培养美丽心灵的途径，能够将人的内在美与外在美统一起来。近些年来，舞蹈对美感的培养主要是通过交际舞与芭蕾舞实现的，交

际舞为培养社会交往能力提供了途径,芭蕾舞则对养成挺拔身材、高雅气质作出了重要的贡献。随着舞蹈教育重要性的逐步显现,很多高校都开设了舞蹈教育课程,舞蹈教育正在以独特的方式发挥其功能。

2. 舞蹈教育提高美感欣赏能力

舞蹈是一种直观显现的视觉艺术表现形式,给人带来一种美的享受,通过表演者的造型、体态、眼神、动作以及感情等来诠释舞蹈作品的深层含义。这种诠释主要依靠表演者的肢体动作以及其协调性来表现,其中肢体协调性的动作主要包括摇摆、旋转、伏地、跳跃、纵空以及静止,它们使肢体呈现出一种艺术的感染力,让欣赏者感知艺术的美,受到美的熏陶,从而获得一种满足感。

舞蹈既能自娱,又能娱人,人人都可以亲身参加这种活动,以显示自身的能力、智慧和个性,并在美的愉悦中充分发挥自身的想象力和创造力,提高艺术审美和艺术创造能力。同时,舞蹈作为人与人之间、人与社会之间的一种交流手段,经常以无言的艺术动作去填补那些语言空间的偌大空间。种种只可意会不可言传的情思,通过形体表现就能够艺术地外射出来,含蓄地蔓延开去,在默默的交流中给人以启迪、暗示以及联想,以优美的诗情陶冶心灵。由于舞蹈艺术具有精神和形体的双重表现性质,它能够像营养可以改善全身的血液循环一样,增添人的风度、气质的魅力,使我们的生活更加和谐多彩。此外,舞蹈艺术还具有对社会生活的认识功能和舞蹈技艺的教育功能等。

3. 舞蹈美育的实现途径

美育对提高一个国家整体的国民素质、鼓舞和振奋民族精神、培养爱国主义情感都具有非常重大的意义。学校美育是在各级各类的学校中,与德育、体育、智育、劳育等相辅并行的一种系统而又规范的教育。规范性、功能性和高效性等都是学校美育优于其他美育的显著特点。相关的研究指出,一个人的审美意识和审美能力的深层次开发,有助于科学创造力的发掘。学校在实施素质教育的同时必须重视美育教育。

目前我国高校教育中存在的一个普遍的问题就是学生的专业水平与其艺术素质不平衡,这使得学生极容易受到一些社会阴暗面的影响,而要塑造大学生健康的心理,美育是一个重要的途径。

舞蹈教育过程中美育的形成与发展主要依靠的是舞蹈的教化功能。舞

蹈中通常蕴含着丰富的人文元素,舞蹈的教化功能主要通过潜移默化的教育理念完成,比如在对美的欣赏或者某种娱乐过程中,人的思想观念、情操等会发生改变。例如,舞蹈作品《母亲》,主要体现了母亲为孩子和家庭的操劳,最后展现出弯曲的身体,使人产生一种心灵的共鸣,在潜移默化中感染观众。相对于其他的艺术表现形式,舞蹈教育的教化性更强。舞蹈教育通过其表现形式、个性展示以及人与人之间的配合等,有效地促进舞者情感和思想的成熟发展:一方面能够使舞者充分地展示自我;另一方面又能够使舞者更好地认识自我,培养开朗的性格和协调能力,同时还达到了塑造体形的效果。因此,可以说舞蹈教育是美育的重要途径,这种美育效果不仅体现在外在的形体上,更重要的是体现在对人心灵的塑造作用。

(二)舞蹈教育蕴含的美育功能

1. 培养学生认知世界的能力

真正的舞蹈艺术需要舞者全身心地投入自己的整个身体,由不同的肢体动作来表达最为真挚的情感。这和传统中经常讲到的舞蹈形象是完全不一样的,不再是所谓的"头脑简单、四肢发达",而是一种艺术形式或者说是一种艺术手段,可以将舞者内心深处的真挚情感充分地表达出来。对于学生来说,在学习舞蹈的过程中,动作能够带着他们很好地去感知这个世界,同时也能够提高自身的智力水平。大多数的舞蹈都是用抒情的方式进行演绎,这样可以将我们现实生活中的故事和情感用最真实的方式表现出来,其舞蹈形象的塑造过程主要依靠一些概括程度较高的手法,由此也就赋予了舞蹈特殊的审美属性。因此,将舞蹈艺术看作是一种别样的生命情调也不为过。学生在学习舞蹈的过程中,可以用不同的舞蹈动作来感知整个世界,从而将自己内心的情感毫无保留地宣泄出来。

2. 提高学生的艺术审美能力

舞蹈要求舞者将整个身体投入其中,那么舞蹈教育顾名思义就是对学生进行舞蹈动作方面的教育,在教授的过程中,主要是对肢体语言进行相关的训练,并培养学生形成良好的律动感,增加对乐曲中节拍的敏感性。学生通过舞蹈学习,不仅能够使身体更加强健,还能够具备更好的形态美。那么,为了迎合舞蹈教育的教学宗旨,只要是舞蹈学习者,不论专业与否,都必须在学

习之前进行一些有关形体方面的训练,目的就是帮助舞者很好地协调肌肉和力量之间的杠杆关系,从而使自身的协调力与耐力达到统一。舞者通过这一系列的训练,可以深深地体会到舞蹈内在的美感。所以,舞蹈教育不仅可以使人的美感得到良好的培养,还能使学生的审美能力得到提升。

3. 激发学生创造艺术的能力

在舞蹈教育的过程中,要求舞者充分表达自己的思维以及情绪,让人脑与舞蹈动作的表现实现近乎完美的配合和统一,舞者可以将自己的心灵通过舞蹈动作释放出来。学生通过接受这种舞蹈教育,能够激发自身的艺术创造力,从而形成良好的艺术创新思维。因为在舞蹈的教育过程中,舞者必须根据音乐的节奏和自己对于音乐的理解发挥想象力,用相应的舞蹈动作表现出来。在这个创作的过程中,舞者必须放松心态,用"寓教于乐"的教育形式来陶冶自己的情操,从而使艺术思维能力和审美能力得到相应的提高,最终目的就是促进自身的全面发展。舞蹈教育更能够全面提升人们内在以及外在的素养。

4. 培养学生健全的人格

舞蹈艺术是一门培养综合素质的艺术,它紧紧围绕着情感活动,还具有可以培养人们健全人格的美育功能。健全人格主要包括三点:第一,能客观地认识自我,并拥有积极的自我态度;第二,具有良好的人际关系;第三,能协调好自己与世界或他人之间的关系。在舞蹈的基础训练过程中,不仅要求学生的身体具备一定的柔韧性和爆发力,还要求学生能够有合适的速度和控制能力,但是这种能力的训练需要日积月累。比如,学生在进行柔韧性训练时,需要采取压腿和耗腰等一些较为枯燥的训练方法,而对于舞蹈初学者来说,这个训练过程常常会伴随疼痛,需要学生具备超乎寻常的耐力、吃苦精神以及坚定顽强的意志力。舞蹈教育培养学生健全人格主要体现在学生能否在同班级学生中客观地认识自我,以及在训练过程中出现伤痛的时候能否积极地调整自我态度。

(三) 如何发挥舞蹈教育的美育功能

1. 逐步完善舞蹈教育的课程体系

西方国家很早就拥有了比较成熟的舞蹈教育课程体系,其中有一些国家

还对舞蹈教育的相关课程设立了一些标准，提出了一些较为具体的实施方法和实施路径。很多西方国家的高等院校已经把舞蹈教育纳入教育体系当中，将其设置成为一门必修课程或者选修课程，顺应艺术教育中的现代化潮流。我国应该向西方国家学习，顺应时代的潮流和舞蹈教育的发展，寻找我国舞蹈教育中存在的现实问题，并采取相应的措施改进现状。与此同时，还应该根据我国的具体情况为舞蹈教育制定相匹配的课程体系，在高等院校中将其设为必修课程或者选修课程，或者开设一些与舞蹈相关的课程，使我国的舞蹈教育课程体系逐步完善起来。

2. 举办与舞蹈教育相关的知识讲座

要想让舞蹈教育的美育功能得到较为充分的发挥，还需要给舞蹈学习者提供一些舞蹈知识讲座和培训。如果只是具备一定的舞蹈文化素养以及舞蹈基础功底，那离真正地融入舞蹈的世界还差得很远。最重要的是要形成良好的审美观和较高的舞蹈艺术修养。因此，对学生进行舞蹈教育，应该丰富教学内容，增加一些教学活动。比如，可以通过举办舞蹈知识讲座的形式传播舞蹈理论知识，培养学生自身的舞蹈意识修养。

3. 提供舞蹈艺术的实践机会

在舞蹈教育的过程中，不仅应该让学生欣赏和感受美，还应该为学生提供更多的舞蹈实践机会。例如，举办一些与舞蹈教育相关的大型文艺晚会，如"舞林大会"等。在教学过程中，应该将与舞蹈有关的艺术资源有效地整合到一起，善于使用各种教育平台，主动承担起培养综合素养全面提高的社会主义和谐社会的接班人和建设者的任务。除此之外，作为舞蹈教育的教学工作者，应该明确自己所肩负的社会职责，高度重视舞蹈教育在美育中所产生的积极作用和影响，帮助学生丰富自己的课余生活，培养他们的兴趣爱好，为他们的审美素质教育提供最为坚实的物质和精神保障。

二、美育中舞蹈教育的意义

（一）舞蹈与美育的关系

舞蹈教育是美育的重要内容，是素质教育的重要方面。舞蹈作为一种社会文化现象，其本身就具有潜在的教育价值，这种教育因素的社会影响是无

法估计的。要通过舞蹈全面提高学生的美育能力,就必须使学生通过舞蹈形象,把握其表现的美的思想感情和现实生活。要达到这一目标,就要直接向学生进行美的教育。具有美感的舞蹈艺术形象能够为学生提供情感体验的意境,使学生能够正确地认识客观世界,感受舞蹈艺术形象中的崇高思想,形成高尚的、美好的道德观念和行为规范。很多舞蹈正是借助有组织的身体动作,通过塑造艺术形象,在潜移默化中来表达作者的思想情感,打动人们的心灵,传达作品的内容美、形式美和旋律美。舞蹈对美育的具体影响表现如下。

1. 舞蹈带来审美愉悦感

舞蹈带来的美不仅表现在快乐的气氛上,也可以给参与者带来精神上的愉悦、快感和满足。学校开设舞蹈课程,鼓励学生参加业余舞蹈活动,主要目的就是丰富学生的课余文化生活,愉悦学生的心情,使得学生的整个心灵世界处于一种和谐自由的境界中。这也使学生的审美情感得到培养和发展。审美情感的发展在一定程度上又促使学生的审美趣味变得纯洁,审美能力获得提高。学生在心情舒畅的前提下去主动参与学习和生活,更易达到美的融合。

2. 舞蹈具有极强的感染力

舞蹈艺术是人体的造型艺术,它通过人体动作表达思想感情和塑造艺术形象。舞蹈作为一种艺术审美形式,其感觉、知觉、表象集中在肢体上。如何利用人体这一"工具"传情达意呢?舞蹈离不开音乐,舞蹈是舞者配合着音乐完成的一系列动作。作为舞者,要传达出挺拔、舒展、优美的感觉。如果舞者对音乐没有感觉,那就无法完成音乐作曲家的意图,也无法完成舞蹈编导的意图,只能算是做普通的体操,没有使音乐为舞蹈服务。同时,舞蹈是一种肢体语言的艺术,舞者必须通过舞蹈去感染、触动观众的心灵。如果舞者有乐感,但没有好的动作感受能力,使动作苍白无力,连自己都没感觉,又怎么去感染观众呢?在舞蹈教育中,要学会用自己的身体语言表现对生活与情感的体会,练就气宇轩昂的形体姿态,在动作训练过程中保持挺拔、舒展的姿势。一旦有了感受,每一个动作,包括走步,甚至静止站立,在特定的音乐和环境下,都是一个很好的舞蹈动作;一旦有了感受,在陶醉自我的同时,也感染了观众,抓住了观众的心。例如,一段奔放舒展或轻柔优美的舞段能渗透出一

种催人振奋和令人陶醉的美感。舞蹈之美这样作用于审美个体,久而久之使审美感知得以强化,审美能力得以提高。舞蹈这种美的感染力对于审美个体来说,既是审美的享受,同时也强化了审美感知。大型舞蹈史诗《东方红》《中国革命之歌》《黄河》等作品激发爱国主义情怀,令人心潮澎湃。舞蹈正是这样借助旋律和思想塑造艺术形象,在潜移默化中表达创作者的思想情感,打动人们的心灵,传达作品的内容美、形式美和舞姿美。如若让学生不断地参与舞蹈审美活动,他们就能在长期的艺术熏陶下感受美。

3. 舞蹈激发美的创造力

舞蹈除了给人带来美的感受和愉悦外,还能激发人的创造力——创造美。要发展学生的创造力必须先发展学生的想象力。舞蹈教育可以丰富学生的形象思维,开发学生的创造性潜质。在舞蹈的教学过程中,教师应设定生动有趣的创造性内容和情景,发展学生的想象力,增强学生的创造意识。教师对舞蹈创造活动的评价应主要着眼于活动的过程。创作者,首先要深刻感受生活,然后发挥主观能动性去挖掘、创造出优美的舞蹈作品。在舞蹈创作过程中,创造者本人是舞蹈的第一个感受者,创作过程本身就是一个审美过程。创作者在创作过程中,比单纯欣赏和表演活动更能深刻地体会到美的真谛。创造美的过程是更有效地提高审美能力的途径。因此,对于教育者而言,可以通过舞蹈课加深学生对美的理解,培养学生的舞蹈想象力,激发他们对美的敏锐感受,唤起他们对理想生活的向往。教师应鼓励学生多注意身边的事物,深入体验生活,收集舞蹈素材,注意从优秀作品中汲取艺术营养,选择适合自己的题材去进行创作。

4. 舞蹈培养学生的美感表现力

舞蹈是情感的艺术。通过肢体美感培养能帮助学生树立审美观,提高审美能力,培养他们对社会美、自然美、艺术美的感受、理解、想象和创造能力,完善审美心理结构,促进身心健康发展,从而造就一代人格完美、素质全面的新型人才。表现人类的情感是舞蹈艺术的本质特点。在舞蹈教育中,培养学生的表现意识,让学生知道如何去表现,已经成为一个重要目标。当然,在培养学生表现能力的过程中,教师要激发学生的表现欲望,肯定学生的点滴进步,让学生体会到参与表现后所获得的美的愉悦感,这样学生们才能敢于表现、善于表现。

（二）舞蹈教育之于美育的意义

1. 作为美育手段的舞蹈教育

所谓美育，通俗来讲就是对艺术美的学习和鉴赏，它运用美学的知识和理论，教育人用美的眼光看待周围的人和事物，教会人如何发现美、创造美、体验美、理解美和感受美。人们可以通过对美好的人、物和事的感受和理解，去影响自己的情感，从而使自己对自然、人生和社会产生新的感受、感触和感悟，增加自己的审美情趣，陶冶情操。美育不仅要求人们学会评价事物的美丑，还追求通过其特殊功能感化人们的心灵，让人们学会了解事物背后能触及人们心灵深处的感动。

舞蹈教育是公共艺术教育的重要组成部分，其主要功能是保存、传授舞蹈技艺和舞蹈理论，促进舞蹈艺术的繁荣发展，普及舞蹈文化。它是用舞蹈身体语言所体现的美，配合一定的艺术氛围来感染观众。作为美育的一种手段，舞蹈教育具有完善性格、陶冶情操、丰富情感、促进人的素质全面协调发展的功能。舞蹈以其自身的特性和独特的艺术魅力在当今社会发挥着越来越重要的作用。

众所周知，舞蹈作为艺术之母，其教育作用主要体现在两个方面。一方面，在学习、练习舞蹈过程中，学生提高了对呼吸、肌肉、血液循环等的控制能力，强健了体魄，美化了身材；另一方面，学生还能在舞蹈表演中感受到舞蹈艺术本身的线条美、韵律美和肌肉美，从而提高对艺术的感知力和鉴赏力，满足对美的高层次追求，增进与人的情感交流，提高自信。

舞蹈教育主要通过课堂里的教学活动进行。经过老师一番"言传身授"后，学生可以认识身体，掌握舞蹈的线条美、韵律美，并进一步表达或者再现人类对于真、善、美的理解、追求和向往。舞蹈教育对于开发学生智力、培养审美情趣、提高道德水准，促进其德、智、体、美、劳全面发展，起着其他学科无可替代的作用。

2. 舞蹈教育之于美育的具体功能

舞蹈教育具有多种功能，其中有一种更加高级的创造教育功能，它不是仅仅停留在表面的外在之美，而是包含了人体智力在内的内在之美，主要体现在以下几个方面。

1）通过感觉认知世界、提升智力

舞蹈是什么？从根本上说舞蹈就是人的四肢、躯干、面部表情等全身心的参与，其主要表现手段是人体动作。但舞蹈并不是像许多人所讲的那样，只是"头脑简单、四肢发达"，舞蹈的表演、表现有别于体育、杂技等带有竞技、杂耍性质的纯粹人体动作，而是一门能够表达情感和思想的艺术形式。舞蹈长于抒情而拙于叙事，因此在反映和表达现实生活内容方面往往使用高度概括、凝练、集中的方式，用虚拟、象征等手法来塑造舞蹈形象，表达人们的审美情感、审美理想，反映社会生活的审美属性。

舞蹈是人类生存发展的目标刺激下生命情调最直接、最强烈、最纯粹、最充分的表现，是人类内心情绪最直接的宣泄渠道。舞蹈直接用身体来感觉和认知世界，舞蹈的载体就是人的身体，具有韵律美感的舞蹈动作和人最基本的生存密不可分。

舞蹈以感觉的方式认识世界，从而提高人的智力和创造力。一个好的舞者在完成舞蹈节目或者组合中的某个动作时，需要经过从观察到模仿，从感知到理解，从吸收到创造和表演的过程。在这一系列复杂的过程中，需要从眼睛到大脑、从大脑到肢体的全面协调与配合，需要更加高级、灵敏的大脑智力参与运作，舞蹈正是在这样一个过程中不断提升人的素质、能力和智慧。

2）通过训练和动律培养审美素养

舞蹈教育从实质上来说就是身体的教育，以动律性的形态训练强身健体。大众学习和接受舞蹈，一般都是通过形体训练来追求优美体态。而专业的舞者则以此为职业，需要进行更为深入、科学的训练和学习，如肌肉与力量的控制，柔韧性与软开度、控制力与稳定性、协调力与体力耐力上的学习和掌握。舞者使用自己的身体去诠释和表现舞蹈作品，实现自己的职业价值。无论大众舞蹈爱好者还是专业舞蹈工作者，都能通过学习更加深刻地理解和感受舞蹈所带来的深层次美感，从而提高自己的审美素养。

舞蹈不仅仅由简单的动作构成，而是动作和动作之间的连接以及不同姿态的配合所形成的独特韵律，也就是我们常常讲到的动律、韵律。节奏是舞蹈的基础，舞蹈就是借助节奏的长短、缓急等特点，带动人的肢体形成有韵律的动作或组合。在外在的形与内在的情的高度配合统一下，实现舞蹈的优美律动和美妙舞姿，让人在舞蹈的学习和表演中塑造更加完美的形体，培养典

雅的气质。

很多国家和地区都重视舞蹈教育。一些发达国家从孩子的幼儿时期就开始了针对性的舞蹈教育,通过节奏、韵律等各种方式培养孩子的体态和气质。例如,训练时要求双眼平视前方,挺胸收腹,两肩下垂,臀部肌肉收紧,两腿伸直,以避免孩子出现伛胸、驼背等不良习惯。即使孩子有这种不良习惯,只要经过一段时间的训练,也能够得到有效纠正。受过舞蹈形体训练的人,往往显示出挺拔向上的优美姿态和高雅的外形气质,仪表端庄,充满着自信和乐观。

同时,舞蹈还是一种综合的动态艺术,它不仅仅是以"动觉"为本体,更是融合了"视觉"和"听觉"等多种艺术。它以肢体为本,将视觉上的线条美、姿态美与内在的韵律美、情感美结合,让人感受美和理解美,这也是它不同于美术、音乐、体育等的优势。人们通过学习舞蹈来提高身心协调与自我控制能力,并体会到精神的愉悦。

3)以肢体解放心灵、激发创造力

在跳舞的过程中,人们竭尽全力去协调动作,进行形象设想,尝试用脑支配身体行为,其间大脑不断进行调整,不仅开发了智力,而且还保持了健康。伴随着美妙的音乐,舞者在音乐节奏和旋律的带动下舞动自己的身体,这在激发想象力的同时也能够增强创造力。可以说,舞蹈在和谐、轻松的状态下实现了"寓教于乐",使人释放心灵,打开心扉,陶冶情操,提高了审美能力,实现了人的全面发展。

从外在形态上看,舞蹈的艺术呈现就是舞蹈形象。它是一种直观且动态的形象,并具有直觉性、动作性、节奏性、造型性;从内在属性来看,舞蹈长于抒情而拙于叙事;从艺术展现的方式特点来看,舞蹈具有综合性,通过肢体运动的方式解放人的心灵,并激发人内在的创造力和思维能力。

人们在观赏舞蹈作品时固然可以感受到舞蹈之美,但只是从一个旁观者的角度来感受舞蹈的魅力,并没有触及舞蹈的真正本质内涵。只有人们亲身去跳舞时,才能通过自身的感受彻底理解、体会和把握舞蹈的本质内涵,体味身体舞动过程中所迸发出的内在生命力,从而使自己身心愉悦。这也是现在许多人选择舞蹈来健身的原因,因为舞蹈的这一特性是其他艺术门类所不能替代的。

三、舞蹈美育的审美理念

(一) 舞蹈美育中的审美心理

1. 当前舞蹈审美教育存在的问题

(1) 忽视学生的心理需求和素质教育。教育的盲目和思想的含混致使专业化倾向成为舞蹈美育中最普遍的现象,这主要表现在完全以职业演员的训练取代各种不同职业人群的训练,无论在教学内容还是教学方法层面,都是生搬硬套职业训练的经验,很少有自身的特点。专业化教育对身体条件与技术的苛刻,使许多受教育者对舞蹈望而生畏,在困难面前丧失信心,不仅在学习方面畏首畏尾,而且在心理上无法建立起自我肯定带来的信心。另外,由于对舞蹈美育的认识不足,我们总是把舞蹈教育的价值片面、单一地理解为舞蹈教育的属他价值,而对舞蹈教育还能够提高舞蹈者的素质、提高中华民族的精神文化素质的本体价值和自我价值认识不足。校园开展舞蹈教育不少是为了应付上级部门的检查和比赛,舞蹈教育成了学校的门面,也变为了"特长生"教育,致使很多学生根本没有机会接触和学习。这样的舞蹈教育忽略了对学生的全面素质的培养,特长生们的学习也主要是被动接受任务,舞蹈美育的本体价值未能实现。

(2) 没有解决情感共鸣和创造意识的问题。情感活动是审美心理当中极为重要的组成部分。因为任何审美过程,如果不能动之以情,那就不能使人产生美感,或者至少这个美感是不深刻的。学生对舞蹈课程尤其是民族民间舞蹈不感兴趣的现象,事实上反映出舞蹈和学生之间并没有产生情感效应,舞蹈课程的目标和教学内容之间仍然存在巨大的鸿沟。舞蹈教育的目的是使学生通过感受和理解舞蹈文化,提高舞蹈鉴赏力和参与力,但事实上普遍存在这样的情况,学生不能理解和感悟舞蹈作品的思想情感,因而更谈不上对学生的创造力的挖掘。这样的舞蹈教育没能很好地培养学生的创造力。

(3) 忽视个体差异。在舞蹈审美的过程中,不同审美主体在对同一舞蹈的欣赏过程中可能表现出形形色色的差异,正所谓"有一千个读者就有一千个哈姆雷特",适度的差异性本是艺术审美中的正常现象,而目前舞蹈教育却以职业舞蹈教育的内容与方法一统全民舞蹈教育领域,同时缺乏对不同人群

教育特性的研究。例如,在舞蹈教育中青少年与幼儿教育的成人化倾向,学生千篇一律模仿教师,缺乏创造性等现象。它只面对人的普遍问题,在不同的生命情境面前,千篇一律地采用同一种方法,以不变应万变。而舞蹈教育的目的不仅在于教学,更在于培育,因而对千形百态的生命个体与对象,教育的方法也应不同。

2. 舞蹈审美心理发生的条件

所谓审美心理,主要是指审美者的美感体验。人的心理活动不是单一的,是相当复杂的。我们大脑各种功能整体发挥,感知、理解、想象、联想、情感等活动此起彼伏、相互联系、彼此促进,就形成了人的审美心理机制。审美主体和审美客体是构成审美心理发生的主要条件。

(1)审美客体。审美客体是一种既独立于人之外,又带有社会属性并体现着人的本质力量的客观存在,它被人们所感受、体验和改造。在艺术欣赏中,艺术家通过作品,向欣赏者传达自己的意图、情感和艺术趣味。而只有作品进入人的视野中,在审美活动里成为体现人的情趣、爱好、意志以及实践成果的存在,才能被称为审美客体。因此,一部优秀的艺术作品向我们传达的信息有三种——意趣、情趣和谐趣,而一部舞蹈作品也在这三个方面引导着欣赏者的审美情绪。

(2)审美主体。审美主体是指具有审美需要、审美理想和审美感受力的主体。换言之,这种主体有从事审美活动的需要,能以审美的态度来看待对象,并且具备了审美创造和审美欣赏的能力。

(3)审美理想。审美理想产生于社会实践中。人的全部社会活动,从一定意义上说,就是不断地认识现实、产生理想,并实现理想的过程,人的审美理想就产生于这个过程中。审美理想表现的不是个别人的直觉趣味,它与一定的世界观、社会制度和实践要求密切相关,并在许多社会因素的影响下产生和发展,而最终在一定的社会物质生活条件下产生。审美理想对人的审美活动具有引导和规范的作用,它是人们衡量事物的标准。

3. 舞蹈审美心理的发生及其启示

(1)重视学生的审美需求。从审美规律来看,要使学生真正走进舞蹈,就必须考虑到欣赏者的审美需求,使其真正进入审美状态。任何具有严肃创作目的的艺术,只有适应群众的审美需要、审美趣味和审美能力,才能赢得群

众,提高群众,教育群众。为此,首先需要考虑以下两个问题:其一,是否每个学生都具有审美需要,如何解决"出于审美目的"的倾听问题? 其二,是否每个学生都喜欢既定的舞蹈内容,如何解决"选择适合自己审美能力和审美趣味的作品"的倾向问题? 对舞蹈审美教育而言,如果完全不考虑欣赏者的审美需要、能力以及趣味,就不可能让欣赏者真正进入审美状态。如果完全是听任欣赏者自己选择,就不可能圆满实现教育目标。从原则上说,舞蹈教育既要有历史传承又要体现时代特征。街舞之所以深受青少年喜爱并成为一种流行文化,是因为它是年轻人心理宣泄的重要途径,它追求形式美,讲究精神放松,融娱乐于运动中,不仅传递着青少年的活力和激情,还展现了丰富的个性和独立前卫的时代精神,这正迎合了年轻人的心理特点,激发了他们的审美共鸣。因此,舞蹈审美教育也要与时代同步,尽可能激发出每一位欣赏者的舞蹈审美热情。在条件许可的情况下,让每一位学习者在教育资源库里提取自己喜爱的舞蹈,创造条件让每一位学习者都有一个自主选择的机会,在一定范围内选择适合自己审美能力和趣味的舞种加以学习。

(2) 倡导舞蹈美育过程的普及化和内容的多样化。从当今青少年对舞蹈审美的审美需求来看,拉丁舞、街舞等流行舞蹈之所以受到学生的普遍欢迎,是因为人人都能够自主参与体验、自娱自乐。因此,舞蹈审美教育要与日常生活紧密结合,将舞蹈及其动作教育贯穿于学生的真实生活情境中,而非片面、纯粹的技能运动。对于离青少年生活较远的民族民间舞蹈、中国古典舞等,首先要解决的就是拉近它们和学生的心理距离。如此一来,显然不能仅仅让他们了解所谓"历史""风格""文化意义"等,而应创造条件让他们深入体验舞蹈文化活动。体验舞蹈创作与表演也是提高学生舞蹈审美能力的重要途径。随着当今青少年学生的自我实现、自我认同意识的普遍增强,他们对自身能否成为具有丰富知识、高尚情操、健康心理的人,有了更多的自觉和更高的要求,特别想通过艺术教育为自己"充电"。舞蹈是一门综合性的艺术,在教育过程中可以调动一切感官媒介对人进行培养。舞蹈训练可以运用与舞蹈动作相关的音乐、美术、服饰以及灯光等因素,调动学生的神经系统的全面参与,激发他们不同的兴趣点。作为人类有意识或无意识地写在身体上的历史与文化,舞蹈必会在人的文化认知领域起到重要的作用。舞蹈教育还应以古今中外的各种舞蹈作为教育内容,使受教育者了解不同民族的民俗文化

和风土人情，了解不同民族的历史，不同的生命形态、不同的生态条件下的生存方式等。

（3）科学引导学生的审美评价。舞蹈艺术教育是一种艺术的审美活动，也是一种具有审美价值的体育活动与娱乐活动。一部舞蹈作品的价值取决于它所具有的各种特征和听众对舞蹈艺术的审美需求之间的关系。而人们接触舞蹈的方式无非就是观赏和参与实践。就观赏而言，大多数人对舞蹈的感受方式往往是通过视觉观其形"入门"，较少具有"理性色彩"，但这并不意味着舞蹈的优劣、美丑无科学评判的标准。舞蹈对美的激发、呼唤，首先取决于其自身的品格、品位。因此，施教过程应重视审美引领，以深入浅出的方式，选取具有典型意义的优秀作品作为样本，调动学生的兴趣。通过对作品"具象化"的欣赏过程，使学生逐步领悟具有普遍意义的艺术原理，在提高自身素养、品位的基础上，追求更高层次的审美感受。参与舞蹈则须通过"动感"去付诸实践，采用多样化的手段激发学生的兴趣和参与意识，由浅入深、循序渐进地进行认识、感知身体以及解放身体的训练，正确引导他们在生活中发现舞蹈元素、寻找舞蹈素材，通过舞蹈运动、即兴编创等方式潜移默化地引导他们的审美判断。

（二）高校舞蹈美育的培养策略

1. 美育与舞蹈教育的审美理念

随着市场经济发展水平和人们综合素质的提高，审美标准也发生了一定的变化。在过去的年代里，由于特殊历史政治环境的关系，美育教育与国家有着密不可分的联系，但是随着改革开放以及市场经济条件的不断改善，人们对美育又有了新的解释，即德、智、体、美四个方面的综合发展。过去很长一段时间以来，人们在心里对舞蹈都有一种天生的崇尚。因为在历史沉淀的过程中，舞蹈慢慢演变成为美的代名词和化身，人们已经逐渐习惯于将"美"和"丑"对立起来对事物进行分析，认为美的必然是好，丑的必然是坏。但是我们从舞蹈的本质应该不难看出，舞蹈并不一定是"美"的，它们有的柔和，有的炽热，有的疯狂，有的冷静，表现出来的形式不一定都是人们所认为的"美"。

2. 高校培养学生审美理念的策略

舞蹈不仅仅是一种连贯的形体表达方式，它更是一种深刻的写照与反

映。舞者通过舞蹈可以将一些场景传递给观众,并且在传递的过程中附带着自己的思想感情。从这一层次对舞蹈的内涵进行探究,我们不难发现,在当代大学舞蹈美育的过程中,许多教学内容只是停留在舞蹈的表层,即花费大量的功夫在训练学生的形体上,对于情感融入以及内容表达方面,却没有对学生灌输一些重要的知识,没有进行一些有效的训练,这也是导致人们盲目认为舞蹈就是审美这一理念的根源之一。在这样一种环境下,学生又会受到反作用力,在大家都认为舞蹈形式美比较重要的前提下,他们也就不自觉地开始向那个标准靠拢,长此以往,舞蹈美育的发展堪忧,所有的舞蹈都进化为一个标准,我们可能再也感受不到舞蹈原汁原味的冲击力。这样下去,今后高校舞蹈美育的发展道路究竟在哪里?大学舞蹈教育工作者们究竟该采取哪些措施完善大学生的舞蹈美育教学,帮助学生形成正确的审美理念? 这些是我们不得不面对的问题。

现在,人们对舞蹈审美标准的认识存在一定的偏差,最主要的原因是人们在经济快速发展、商品包装过度的时代背景下,逐渐地忽略了舞蹈的本质。因此,在对大学生开展舞蹈美育的过程中,首先应该让学生明白舞蹈的本质和内涵,并且在这方面多下功夫,让学生在骨子里接受舞蹈的根本,这样一来,学生自然而然就可以形成正确的审美标准。在舞蹈学习的过程中,他们自然会从不同的角度对舞蹈进行评判,形成正确的审美标准。

如果想要达到舞蹈美育的根本目的,除了让学生理解舞蹈的内涵和本质之外,教师还应注意对学生的情感培养,在学生基本功已经比较扎实的前提下,引导学生进行情感的合理表达和阐述,即通过舞蹈动作来表达自身的内心情感,用连贯鲜明的舞蹈动作将这种情感传递给观众。要达到这种水平,教师在进行舞蹈美育的过程中,首先应对音乐故事的内涵进行仔细讲解,让学生站在主人公的角度去体会作者的情感。体验作者在作品中融入的情感,实际上是学生正确舞蹈审美理念形成的基础,在此前提下,学生才有可能将舞蹈动作连接起来,呈现出一幅完整的画卷。所以教师不应在舞蹈动作编排好的情况下再去补充情感部分的内容。

在公共艺术教育背景下,普通高校普通专业的舞蹈教学,实际上发挥的就是陶冶情操的作用,在这个过程中,舞蹈审美理念的培养最重要。这类舞蹈美育的主要教学目的并不是将学生培养成为专业的舞蹈演员,而是在教学

过程中为学生灌输相应的审美标准,让学生从专业的角度去了解舞蹈,感受舞蹈。普通观众对舞蹈的唯一审美标准就是"美不美",如果在舞蹈美育教育的过程中让非舞蹈专业的学生了解到舞蹈的本质,那么以后他们就不会再肤浅地去看待舞蹈表现,而是能真正地读懂舞蹈;对于舞蹈专业的学生来说,舞蹈就是他们的专业技能,他们今后所要做的是将舞蹈呈现给观众。如果他们自身都无法领略舞蹈的本质,做到完善的表达,又如何能使观众看得懂呢?归根结底,发挥作用最为巨大的还是舞蹈教育工作者们,学生舞蹈审美理念的形成,实际上多半会受到教师的影响。

因此,我们可以看到,舞蹈美育不仅是当代大学生综合素质教育的重要组成部分,同时也是丰富人们业余生活的高雅生活方式之一。但是,现阶段人们对舞蹈的审美理念与舞蹈的本质是相违背的。大学生如果没有形成正确的舞蹈理念,只是简单地认为"美即舞蹈",忽视了舞蹈的本质,那么不仅会妨碍舞蹈的发展,还会阻碍他们创新能力的发展。基于这一现状,相关教育工作者们在开展舞蹈美育的过程中,应重视对舞蹈本质的教育,从而促进舞蹈这一艺术的长远发展。

第二节　舞蹈美育课程

一、高校舞蹈美育课程的特征

舞蹈美育是在我国全面开展素质教育的背景下产生的。我国学校教育从专业教育向素质教育转型,目的是培养出身体与心智协调发展,德、智、体、美全面发展的人才。

(一)舞蹈美育与其他艺术门类美育的不同

学校并没有对学生的美育课程做出任何要求和规定,而是尊重学生的兴趣与爱好,让其自由选择,选修并通过八门公共艺术课程中的任意一门便可以获得毕业的资格。这是因为艺术门类的差异化仅仅是通往美育目标的不同途径而已,它们都是通过丰富生动的审美形象展开教育,培养学生感受美、

鉴赏美、创造美的能力。美育旨在树立学生正确的审美观,不同的艺术门类在美育中有着统一的目标。

从艺术学的角度而言,艺术门类之间的审美特征差异明显。与其他艺术门类不同,舞蹈建立在身体语言基础上,通过个体动觉感知、交流情感,舞蹈美育是培养全面发展个体的更加有效的方式。

1. 舞蹈语言具有丰富的语义内涵

英国美学家科林伍德在谈到舞蹈艺术时说过,"舞蹈是一切语言之母",舞蹈是以人体动作为媒介、以身体语言为唯一手段的艺术形式。这种身体语言在现代语言学中的非言语系统中逐渐得到了重视。身体语言主要包括人体的姿势、表情、动作,以及身体在一定的文化环境中表现出的不同的时间、空间和力度关系。在现实生活中,身体动作经常代替文字语言表达着一系列含义。例如,身体前倾表示尊敬或渴望,身体后仰表示藐视或不屑,双手交叉胸前表示正在思考或者排斥交流等,这些基础的身体语言,都传达了丰富的信息内涵。因此,在生活与工作中,人们要善于利用身体语言去协助表达自身的言语信息,让自己的观点表达得更加准确与生动,从而使接受者能够更加轻松地明白所接收到的信息。

2. 身体动作是生命经验的有效来源

世界著名儿童心理学家皮亚杰在《发生认识论原理》一书中提出,人类的意识和认识并不是起源于视觉和听觉及其有关的知觉,而是起源于动觉、触觉和动作,因为动觉、触觉和动作是儿童早期与外界联系的唯一的一个联合点。在人类的感知系统中,除了视、听、嗅、味、触觉以外,还有第六种感觉——动觉。动觉是人类处理外界信息的基础感知系统,并通过内部模仿将外界的信息处理成为人类的基本经验。例如,地面上摆放着一块石头,需要人来搬运,搬运者会通过视觉观察其形状、大小、质量等,然后判断出使用多大的力气去移动石头。这些是人们在之前无数次从视、听、嗅、味、触觉等获得信息的基础上,通过模仿转换而成的经验。心理学家发现,外来的任何感知都会引起肌肉的变化,尽管没有任何外在动作的变化。光线产生视觉肌肉的调整、声响产生耳膜的变化、食物产生味蕾的运动等,都是在动觉系统中控制的变化。人体在内模仿的记忆中,也会自动将这些运动经验转换成自己的意识能力,从而不断构成人类有效经验的来源。因此,身体动作是来自深层

情感和生命经验的肉体反应,是生存的媒介。

(二)职业舞蹈教育与非职业舞蹈教育的差异

舞蹈美育的功效在今日还没有得到广泛重视,这是由于舞蹈美育是新世纪的产物。但是,舞蹈教育有着千年的传承,舞蹈是一门最古老的艺术形式,被赞誉为"一切艺术之母"。无论是东方还是西方,人类历史之初,舞蹈与人们的生产、生活、个人发展、社会稳定和信仰等都存在着千丝万缕的联系。随着生产力的提高,社会分工的发展,一群专门表演舞蹈的女乐师开始出现。女乐是等级社会中的产物,舞蹈成为取悦贵族阶级的工具。为了增强舞蹈的观赏效果,女乐提高和发展了舞蹈的技艺性。掌握高超技艺的女乐与普通人分离开来,成为社会中独立的群体,舞蹈也成为独立的审美形态。普通人想进入这个群体,就要接受特殊的舞蹈教育以获得技能。专业化的分工,使技艺性的舞蹈教育从注重实用功效的舞蹈教育中分出,形成了各个民族历史中舞蹈教育的主流方式,而最原始的全民舞蹈教育演变为特权阶级享用的技艺性舞蹈教育。

从历史的起源中,舞蹈教育就被分为职业舞蹈教育与非职业舞蹈教育两个范畴。前者的教育目的是训练表演家,后者则是提高大众的创造力和表现力。职业舞蹈教育是培养舞蹈演员高难度跳、转、翻技巧,软开度的柔韧能力,动作的风格化等一系列专业的舞蹈技能。职业舞者历经长达数十年的艰苦学习,是为了拥有一种有力量、可控制、可塑性并且可即刻对各种舞蹈要求做出反应的超级身体。舞蹈家并不关心体魄的健壮,而是关心用动人心弦的舞蹈表达自己的情感。职业舞蹈训练不是为了发展个人的生活实践能力,而是为了培养舞蹈表演能力。

与职业舞蹈教育的标准化不同,非职业舞蹈教育是个体化的。舞蹈美育的目标是培养受教育者的审美能力,提高他们的想象力和创造力,这对于每个生命体来说都具有独特的意义。受教育者掌握了相关的身体运动规律后,就可以运用个性化的身体语言来表达对社会、生活、环境和价值等问题的体会。前面的叙述中已经提到,身体动作是人类经验最活跃的媒介。学生通过思考与想象,通过身体运动表达个性化的认知与情感,从而创造多种多样的艺术形象。而演员的创作过程却是相反的,他们为了诠释作品的意味,必须

掩盖自身的情感,投入角色的世界中。演员是在隐蔽自己独特性的身体运动方式中倾诉角色,或者倾诉某种情结。

(三) 高校舞蹈美育的特点

高校舞蹈美育与中小学舞蹈美育的区分也是一个不容忽视的问题。大学生与中小学生处在不同的年龄阶段,身体和心理都有着很大的差异。大学阶段的学生,年龄一般在 18~25 岁之间,处于青年期的中后期。

我们可以通过分析青年中后期的学生在生理和心理上的特征,来了解这个阶段学生的基本情况。从生理学的角度看,这个阶段的青少年身体发育已经基本完成,接近于成人水平,骨骼已经全部骨化,肌肉力量明显增强,具有更大的强度和耐久性,这个阶段的青少年脂肪会增加,体重会普遍提高。在心理上,大脑皮层的发育呈现飞跃状态,为大学生的感觉、知觉、记忆力、思维力的提高创造了物质基础,这时大脑左半球语言系统的最高调节能力骤增,从而使大学生的自我意识、自我控制、自我调节能力得以增强。

学生进入大学开始学习舞蹈艺术后,身体的软开度挖掘也进入了滞缓期,这是高校舞蹈美育必须面对的问题之一。对于一个没有任何舞蹈基础的大学生,希望其在舞蹈的技术上出类拔萃,是违背自然规律的。高超的技术可以使舞蹈熠熠生辉,延展演员的身体,扩展舞蹈艺术可表达的范围,但是身体技术并不是舞蹈艺术的全部,当舞蹈技术囿于固定的模式,反而会破坏舞蹈作品的艺术性,比如古典芭蕾时期的程式化语言,就被观众批评为没有任何审美的机械动作。

高校舞蹈美育要避开肌肉能力的训练,重视学生身体运动规律的把握,以及舞蹈思维的训练与养成,这样才能够真正使其体会到舞蹈艺术的魅力。人类不同的思维方式必须通过不同的符号和记号系统表现出来。舞蹈思维,就是通过舞蹈形象表达事物一般特征和本质属性的能力。

因此,既要保持美育提高大学生审美能力、树立审美理想的本职任务,也要兼容舞蹈艺术教育的核心特征,即舞蹈思维的训练与运用。高校公共艺术教育中的舞蹈美育就是一门学生通过掌握身体运动规律,以动觉感知系统为途径交流真实情感,进而用审美的方式认知世界,获得全面发展的有效教育模式。当下,高校舞蹈美育需要建立独立的教育体系,这也为我们今后的研

究提出了新的课题。

二、高校舞蹈美育课程的重要性

(一)高校美育课程的重要性

从人类发展最早的活动来讲,审美活动是属于全民的。早在洪荒时代就有了"首饰",古人类将每一颗彩色的石珠手工打磨并对穿打孔,用细绳索串联挂在手臂、脚踝、颈项上,这一行为已经和最初的将猎物利齿打孔串联佩戴以彰显"勇敢"有了本质区别。当古人类对石珠的形状、大小有了取舍甚至对颜色的涂绘和搭配有了选择之后,这件挂饰已经与彰显"勇敢"的功利性质渐行渐远,完全成为一种"审美"需求。人类在长期的造物活动中,同时也创造了艺术和美。类似于"首饰"的例子有很多,如本来只是"蔽体御寒"作用的衣服在材质、颜色和款式上的发展,原本只是储物作用的陶器在造型、色彩和图案上的发展等。这些资料都能够从民俗社会学中找到,足以证明审美活动是一种全民的活动。正如美术教育家丰子恺讲过的"有生即有情,有情即有艺术。故艺术非专科,乃人所本能;艺术无专家,人人皆生而知也"。社会的大发展不断给文化艺术冠上高贵的光环使其与大众日常生活脱节。与文化艺术的接触在今天成为研究、鉴赏以及具备高层次文化素养的人群才有资格讨论的素材,普通市民阶层则选择了自动疏远的态度。

审美活动是一种文化活动。文化与文明是人类社会发展中相辅相成的两个重要内容,文明是文化的升华体。考察人类各个国家、社会的发展,其文明都是全民普遍文化的积累,是文化沉淀的继承和创新。

原始未经涂绘或上釉彩的素陶与釉陶、彩绘釉陶是大不一样的。一般性地因为某种需要而创造物品与在这个物品实用性基础上进行加工美化是完全不同的两个需求层次。如果人民群众普遍认为任何物品的装饰美化都与自己无关,那是专业人才的分内之事,甚至发展到对美化内容不予理会,那么群众的整体层次就会降低,由普通群众文化组成的社会文明程度也将降低。物质文明和精神文明发展的需要决定了审美教育的重要性。全面的素质教育是完善人生的重要基础,当代大学生的文化素质教育是当前全面发展素质教育的重要环节。"审美教育"是文化素质教育的重要内容。如果陷入现在

高校的专业分科而罔顾"审美教育",这不仅是对人类文化沉淀的漠视,也是个人完善人格养成的障碍,更会造成全民文化素质的降低、衰退以及文明的低迷。

(二)高校开设舞蹈美育课程的重要性

舞蹈美育对当代大学生的意义主要体现在生理和心理两个方面。

在生理方面体现在以下几个方面。

(1)舞蹈美育有利于加快形体塑造。通过大量的舞蹈动作练习,消耗体内大量的能量,从而达到减肥和控制体重的效果。同时,科学的舞蹈训练还能使身体直立挺拔、提高关节灵活度,改变弯腰驼背等不良的身体姿态。

(2)舞蹈美育有利于促进生长发育。通过练习,可以加速人体内的新陈代谢过程,促进身体各部位的生长发育。同时,适量练习能够刺激骨骼的生长,达到增高目的。

(3)舞蹈美育有利于增强身体素质。舞蹈训练有助于发展肌肉力量和柔韧性,提高掌握重心的能力和身体的灵敏性。

(4)舞蹈美育有利于改善生理机能。通过一段时期的训练,可增强视觉、听觉、位觉等感官的机能。例如,听音乐跳舞能够提高神经传导速度,增加神经传递介质,提高条件反射的速度和灵活性。

在心理方面体现在以下几个方面。

(1)舞蹈美育能够净化心灵,抒发情怀。古人常言"舞以达欢",人类情感达到一定程度的时候,就会不知不觉地"手之舞之,足之蹈之",它不受任何外力约束与控制,是人们发自内心的最真诚的表达。人生的喜、怒、哀、惧等情绪都可以通过不同的舞蹈形式展现出来,从而抒发内心真实的情怀。

(2)舞蹈美育能够欣赏愉悦,陶冶情操。欣赏经典的舞蹈作品也是舞蹈美育的一种必不可少的手段。舞蹈美育是对心灵的呼唤,经典的舞蹈作品能够提高人们的艺术兴趣和审美能力,陶冶其高尚的道德情操,在给人以美的享受的同时,感染欣赏者,使欣赏者感同身受,在内心深处泛起层层涟漪。

(三)高校舞蹈类课程的美育功能

1. 高校舞蹈类课程美育的概念及与舞蹈赏析的关系

高校的舞蹈教育是一种艺术教育,根据教学对象的不同主要分为专业

型和普及型两类。舞蹈美育主要是普及型舞蹈教育,同时也是一种高等院校学生素质培养的重要方式。高校舞蹈类课程必须将舞蹈的内涵、动作与当今人们生活的各种需求联系在一起,将解读、实践、欣赏舞蹈和自我认识、自我挖掘、自我提升联系在一起,以满足高校学生综合素养全面发展的要求。舞蹈美育是一种公共艺术教育形式,以普通高校非舞蹈专业的学生为教育对象,其功能是让学生通过学习舞蹈来提升自身的综合素养,核心目的是唤醒和塑造人的心灵,内容主要分为舞蹈表演、舞蹈赏析和形体训练三大板块。

舞蹈赏析中蕴含的欣赏与解读是舞蹈美育重要的构成部分,也是实现高校舞蹈类课程美育功能的重要途径。究其原因是人们往往通过观赏和参与两种形式来接触舞蹈,但非舞蹈专业的高校学生欣赏舞蹈的机会往往大于参与舞蹈的机会,所以利用舞蹈赏析来实现舞蹈美育的功能具有更大的可行性,并且舞蹈赏析也是我国非舞蹈专业高校学生提升自身艺术审美能力的主要途径。虽然非舞蹈专业的高校学生可以利用电视、晚会、网络等多种渠道欣赏舞蹈,但是舞蹈审美能力普遍较低。舞蹈赏析教学不仅能够提升非舞蹈专业高校学生对舞蹈形式美的赏析能力,还能够使其感受到舞蹈要传达的精神内涵,通过舞蹈认识世界、理解社会、陶冶情操、交流感情等。

此外,非舞蹈专业高校学生通过舞蹈赏析可以拓展自身的知识面,提高自身的舞蹈审美能力,培养良好的审美习惯并形成独特的审美观念。舞蹈赏析课具有很强的可操作性,非常适合非舞蹈专业的高校学生。

2. 舞蹈赏析帮助实现舞蹈美育功能

舞蹈美育能够促进高校学生综合素养的发展。当今社会对高校学生的素质要求越来越高,要求高校学生提升自身的政治、思想、创新、审美、思维等素质。舞蹈赏析是舞蹈美育的重要组成部分,是提升高校学生综合素质的重要途径,对舞蹈美育功能的实现也有一定的作用。

(1) 拓展高校学生的知识面,提升其文化素养。舞蹈属于艺术范畴。艺术来源于生活,而又高于生活,舞蹈教学也是如此。舞蹈教学在一定程度上也是对现实生活的反映,透过舞蹈艺术,高校学生能够更好地认识和理解生活。同时,舞蹈还是以视觉为主、听觉为辅的艺术形式,舞蹈的成功又离不开美术、音乐、戏剧等艺术表现形式的配合,所以高校学生通过舞蹈赏析

课能够多方面了解与舞蹈相关的其他艺术表现形式,拓展知识面,提升文化素养。

(2) 增强高校学生的审美能力,使其心灵和情感得到净化。舞蹈赏析教学能够使高校学生有效地提升审美能力,加强对美的接受与理解能力,树立自身独特的审美观,增强对美的敏感性。美具有多种形式,如社会美、自然美、形式美、形体美等。形式美和内容美是舞蹈的重要特征,舞蹈的内容美主要是指舞蹈能使高校学生认识到自然美和社会美,形成美好的思想感情。形式美主要是指舞蹈技术、人体动作、舞蹈造型等外在表现形式的美。赏析舞蹈的形式美,能够帮助学生养成良好的审美习惯,树立正确的审美观,增强自身的审美能力。舞蹈的形式美和内容美具有很强的感染力,可以引起观赏者的情感共鸣,使人们的心灵和感情得到净化。此外,舞蹈赏析教学的涉及范围广,高校学生通过舞蹈赏析课,能够欣赏到不同地域不同民族、不同时代的舞蹈,从而受到视觉及思想上的洗礼,提高舞蹈审美能力。

(3) 培养高校学生的创造性思维,使其想象力得到发展。舞蹈艺术具有一定的抒情性,既能带给人们视觉的享受,同时也能够激发人们思想的感悟。舞蹈主要以人为物质载体,具有直观性和动态性。也正是因为这两个特性,舞蹈所要传达的思想和精神具有抽象性,不能简单地用眼睛去看,而是要用心去感悟、去理解。优秀的舞蹈作品往往会给人们留下足够的想象空间,人们在观赏舞蹈之后可以再结合自身的生活实际进行想象和思考,对舞蹈作品进行二次创作,进而发现舞蹈作品的价值和意义。

3. 高校舞蹈赏析教学实践

在现阶段,我国高校的舞蹈赏析课主要是采取多媒体播放舞蹈视频作品或者制作专门的教学课件来教学。在师资方面,舞蹈理论老师可以胜任舞蹈赏析课的教学,师资力量雄厚。目前,部分高校已经尝试着进行舞蹈赏析教学,并且得到了学生的认同,取得了很好的效果,因此将舞蹈赏析作为实现舞蹈美育的主要途径纳入普通高校课程具有可行性。但是在进行高校舞蹈赏析教学实践时,要注意以下五点:一要广泛征求上级与广大师生的意见并不断完善,确保大学生的综合素养得到提升;二要根据普通高校公共必修课的安排进行灵活调整;三要与音乐、戏剧、美术等的赏析结合起来;四要借助多媒体以弥补舞蹈语言和文字的不足,激发高校学生对舞蹈赏析的兴趣;五要

与舞蹈的基本语言相结合,以加深高校学生对舞蹈的认识,提高舞蹈赏析课的美育功能。

三、高校舞蹈美育课程的设置

(一) 高校舞蹈美育的对象

高校舞蹈美育的对象应当是指非舞蹈专业的学生,包括文科生和理科生。这些学生学习舞蹈,并不是为了掌握另一种生存技能,而是为了自己的全面发展。舞蹈美育对全民素质的提高具有非常重要的作用。近年来,中共中央提出"深化教育改革全面推进素质教育的决定",明确了美育的重要地位,这是顺应时代要求提出来的教育目标。经济飞速发展的新世纪,需要素质全面的高科技人才。这类人才的培养,不仅需要德育、智育,更需要美育。美育可以使一个人的素质更加优良。因此,高校应当积极开展各种美育活动,除了音乐、美术之外,还应增加舞蹈。过去的中学、大学的美育活动,基本是美术和音乐,很少有舞蹈活动。许多学生在幼儿园时会跳舞,到了中学不怎么跳了,到了大学就变成完全不跳了。舞蹈既能够雕刻人的身体线条和健壮人的身体,又可以塑造美的形象与气质,更可以使人身心愉悦,这么好的美化人的行为活动,为什么要放弃呢?这可能由两方面原因造成:

(1) 学校课程设计缺失。自近代"学堂歌舞"之后,舞蹈一般只在幼儿园、小学和专职的舞蹈学校里进行,中学和大学几乎没有舞蹈课,使得一些喜爱舞蹈的学生没有施展的天地。

(2) 对舞者的认知有偏差。这也与中国的旧有观念有关。旧中国历代从事歌舞艺术的人不是唱优就是歌舞伎人,地位很低下,由于这种偏见,舞蹈一直不受重视。使得人们认为"跳舞"的人是四肢发达、头脑简单的人,有知识的人不跳舞,舞蹈只属于那些有特殊才能的人,也就是那些专职舞蹈演员。

由于这些原因,舞蹈活动一直未被纳入大学生的美育活动中。这种旧有观念必须要改变,在这一点上我们应该向美国的杨百翰大学学习。杨百翰大学舞蹈团的团员就是由各个不同专业的学生组成的,这是素质教育的结果。因此,对普通大学生进行舞蹈美育教育是有可能的。不过,需要强调的是,舞

蹈美育应当从幼儿园起实施一直到大学,中间不应间断,这种美育效果会更好。

(二)高校文化素质教育中舞蹈美育课程设置

1. 高校文化素质教育的作用

文化素质教育对于思想文化素质和身体心理素质的养成和提高也具有重要的作用。文化素质教育一方面为学生学好业务打好文化基础,有助于学生理解专业知识,掌握专业技能;另一方面从更深层次推动专业教育。如果大学生具有较高的文化素质,无论在专业学习上,还是在实际工作中,他都能够坚韧不拔、顽强拼搏,克服一切困难去完成学业和工作。具有较高文化素质的人,还懂得生命的价值和意义,能够爱惜生命,重视健康,形成科学的思维方法和生活方式,进而使自己能够应对和承受来自外界的各种困难和压力。

2. 高校舞蹈美育课程目标的问题

在我国高校舞蹈美育领域中,长期存在着教学的专业化、技术化倾向,专业舞蹈教育的教学内容、教学方式和评价标准深深地渗透在普通舞蹈美育之中,对其发展既有一定的促进作用,又影响其功能的发挥。这是因为对舞蹈美育的本质和价值认识不清、把握不准,归结到课程上,是课程目标不明确以及目标与其他要素之间不协调,不能形成整体的课程功能所致。

3. 高校舞蹈美育的特点

高校舞蹈美育的主要目的是培养人,通过培养人的舞蹈素质而使其成为全面发展的人。为了达到这样的目的,舞蹈美育在各个阶段、各个时期都与对舞蹈师资和舞蹈演员的培养完全不同。对舞蹈师资的培养重在使学生掌握各种舞蹈知识和技能,目的是培养舞蹈综合实力强的师资;对舞蹈演员的培养则更加注重舞蹈技能。而对非舞蹈专业学生进行舞蹈美育则带有一些普及舞蹈教育的性质,应当使用独特的教学方法。在进行舞蹈美育的过程中会发现学生之间差异较大。舞蹈美育不是对舞蹈家的教育,而是对人的教育,也就是说,舞蹈美育要面向全体,它的目的是培养具有舞蹈素质的全面发展的人。因此,普通高校应当给学生提供学习舞蹈的环境。而对那些舞蹈天赋不是很高但又喜爱舞蹈的学生来讲,舞蹈素质教育应该由文化素质选修课中的舞蹈课程来完成。

（三）高校舞蹈美育课程设置的融合性

课程目标确定之后,应设计课程目标与其他要素保持高度一致性的课程体系,它包括确定学科内容的范围及学习学科内容时的顺序或次序,使它形成一个有序列、有层次的整体结构,只有保持课程内部高度的一致性,才能对学生产生积极影响。

1. 舞蹈美育课程内容选择的广泛性

根据课程目标,可以从三个方面开设舞蹈美育课程。首先是舞蹈基础知识与基本素养训练课程。"舞蹈——气质与形体的塑造",这一训练课程教授学生训练形体、塑造气质的方法。它用各类舞蹈动作训练形体,使学生初步了解各类舞蹈的风格与特点,以及舞蹈生成的历史条件和生态环境,在学习舞蹈的过程中喜欢舞蹈,热爱舞蹈。其次是实践类课程。舞蹈美育课程虽然不以培养舞蹈技能为目标,但并不排斥舞蹈实践活动,关键是课程的价值取向。开设舞蹈实践课程是为了让大学生在舞蹈练习中领略和感受舞蹈的美。同时,舞蹈实践过程还具有潜在教育功能,它能让学生锻炼意志,开拓思想,培养乐观开朗的性格,学会与人和谐相处。它的价值取向不在技能水平的高低,而在审美文化的熏陶。最后是舞蹈欣赏课程,以培养高品位欣赏舞蹈的群体。舞蹈欣赏课程使广大学生通过舞蹈认识一个民族的历史、文化和民俗风情,接受德育、美育的教育,学会区别古典芭蕾、现代舞、民族舞和国际标准舞,并且对每一大类中不同的舞蹈类型也有了区分与评判能力。

2. 舞蹈美育内容结构的序列性、层次性

在课程内容的结构上应当精心组织,形成一个有序列、有层次的相对完整而又灵活开放的体系。每门学科都是相对完整的、科学的知识体系,对它的认知是一个循序渐进的过程,课程设计的序列性、层次性正体现了这种规律。舞蹈美育的课程设置,要紧紧抓住其人文教育的课程目标,立足在更加深远、更为广阔的舞蹈文化教育层次上,并将课程目标和课程内容紧密结合起来形成一个有序列、有层次的完整结构体系,这样才能使舞蹈美育课程真正发挥它的整体功效,为培养德智体美全面发展的、有创新能力的高素质人才作出贡献。

第三节　舞蹈美育的实施策略

高校舞蹈美育的实施策略主要包括设计富有吸引力的舞蹈教学计划、创造积极有利的学习环境、有效运用教学工具和技术、推动跨学科学习以及践行持续的教学评估与反馈等五个方面。

一、设计富有吸引力的舞蹈教学计划

设计富有吸引力的舞蹈教学计划需要综合考虑以下几个因素，确保能够满足学生的需求，并激发他们对舞蹈的兴趣和热情。

（1）了解学生的年龄、舞蹈经验和身体素质等基本信息。不同年龄段和经验水平的学生对舞蹈的接受程度和兴趣可能有所不同，因此教学计划需要因材施教，以确保每个学生都能够受益并取得进步。

（2）每个舞蹈教学计划都应该设定明确的目标。明确的目标有助于学生知道他们在学习中的方向并激发他们的学习动力，比如技术提高、表现力培养或者身体灵活性增强等。

（3）教学计划应该涵盖多样的舞蹈内容，包括不同舞蹈风格、技巧和表现形式。通过让学生接触不同的舞蹈，可以帮助他们拓宽视野，发现自己擅长和喜爱的舞蹈类型，从而更加专注和投入学习。

（4）注重创意和艺术感觉的培养。除了技术训练，舞蹈教学计划也应该注重培养学生的创意和艺术感觉，通过启发学生的想象力和表现力，教师可以帮助他们在舞蹈中展现个性和风采。

（5）营造积极、支持和鼓励的学习环境。学习环境对于培养学生的兴趣至关重要，教师应该给予学生充分的鼓励和赞扬，让他们在学习过程中感受到成就和乐趣。

（6）让学生参与真实演出和实践。演出实践是舞蹈教学计划中不可或缺的一部分。通过演出，学生可以将所学技能付诸实践并感受到舞台表演的喜悦和挑战。同时，演出也为学生提供了展示自己才华的机会，有利于增强他们的自信心。

（7）及时反馈和评估。及时的反馈有助于学生了解自己的进步和不足，并在学习中不断改进和完善。教师应该定期与学生交流，鼓励他们提出问题和意见，以促进教学质量的提高。

设计舞蹈教学计划时综合考虑上述因素，可以培养学生对舞蹈的兴趣，激发学习热情，同时也能促进他们在技术和艺术上的全面发展。这样的教学计划不仅可以让舞蹈教育更加丰富多元，还能为公共艺术教育注入新的活力，让更多人受益于艺术的魅力。

二、创造积极有利的学习环境

学习环境对于舞蹈美育的有效展开至关重要，积极有利的学习环境能够激发学生的学习兴趣和热情，让他们在舞蹈学习中获得更多成就感和满足感。以下是构建积极学习环境的一些关键要素。

（1）教育者应该扮演启发者和引导者的角色。教育者应该充满热情和耐心，鼓励学生们积极尝试新的动作和舞蹈风格，让学生在探索中感受到舞蹈带来的乐趣。教育者不仅传授传统的舞蹈技巧，更应该激发学生的创新思维，鼓励他们去超越传统、突破界限。

（2）鼓励学生进行创意表达。教育者应该鼓励学生不拘泥于固定的舞蹈模式和舞蹈风格，积极发展个性化的舞蹈表现方式。每个学生都有自己独特的生活经历和内心感受，教育者可以引导他们从中汲取灵感，创造属于自己的舞蹈语言。教育者可以通过提供创意的引导和启发，激发学生的想象力。例如，可以引导学生从日常生活中寻找灵感，从自然界、人类情感、社会事件等方面汲取创作素材。同时，也可以组织集体创作活动，让学生们通过协作碰撞出更多的创意火花。

（3）注重启示和辅助作用。在学生发展个性化舞蹈表达方式的过程中，教育者的角色是启示和辅助，注意倾听学生的想法，鼓励学生敞开心扉勇敢地表达自己。同时，也可以分享自己的艺术经验和见解，为学生提供指导和建议，帮助他们在创作中更加成熟和自信。

（4）创造宽松包容的学习氛围。宽松包容的学习氛围有利于学生敢于冒险和犯错。学生在学习舞蹈的过程中难免会遇到挑战和困难，但教育者应该鼓励学生坚持下去，相信自己的能力，相信自己的创意。只有在这样包容的

学习环境中,学生才会勇于探索新的舞蹈风格,展现出真正的艺术魅力。

(5)促进合作与共享。舞蹈是一种集体艺术,培养学生的合作精神至关重要。教育者可以设计具有合作性的舞蹈项目,鼓励学生分小组共同创作和表演。这种合作与共享的氛围可以增强学生之间的联系,促进互相学习和成长。

(6)营造积极的竞争氛围。竞争可以激发学生们的学习动力和进取心。学生在竞争中往往会努力争取更好的成绩或表现,因为他们希望获得同伴的认可和尊重。这种积极的竞争氛围鼓励学生超越自我,不断进步,充分发挥自己的潜力。教育者应该创造积极的学习环境,让竞争变为学习的动力,学生通过比赛和表演展示自己的才华,从中学习与成长。这样的竞争不是为了排斥他人,而是为了互相激励、共同进步。

(7)强调终身学习。舞蹈艺术是一个持续发展的过程,学生应该明白学习不仅发生在课堂上,还要延伸到日常生活和实践中。在积极的学习环境中,教育者应该强调终身学习的重要性,鼓励学生保持学习热情,并在自己的舞蹈道路上不断探索和进步。最终,通过在积极的学习环境中鼓励学生尝试新动作和舞蹈风格,并发展个性化的舞蹈表达方式,激发学生对舞蹈的热情和独特的艺术潜能。这种积极的学习体验将使学生们在舞蹈教育中获得更多的成长和乐趣,同时也为公共艺术教育注入更多的活力和创造力,让整个艺术教育领域充满无限可能性。

总的来说,创造积极有利的学习环境对于舞蹈美育的成功至关重要。通过鼓励学生创新表达、提供支持与反馈、促进合作与共享、营造积极的竞争氛围以及强调终身学习,教育者可以帮助学生更好地吸收教学内容,提升他们的舞蹈技能和艺术欣赏能力。在这样的积极学习环境中,学生将更有可能展现出自己的潜力,并对舞蹈美育产生更深远的影响。

三、有效运用教学工具和技术

有效运用教学工具和技术在舞蹈美育中扮演着至关重要的角色,这些工具和技术可以帮助学生更快地掌握舞蹈技巧,提高学习效率和表现水平。

1. 视频录像

视频录像作为一种教学工具在舞蹈教育中具有重要意义。通过录制学

生的舞蹈表演,学生可以自我观察和反思,发现不足并进行改进,逐步形成自己的舞蹈特点。同时,录像也为老师提供了更直观的教学资源和反馈方式,帮助学生更好地提升技艺。录像还为学生提供了与他人分享舞蹈和观摩学习的机会,丰富了舞蹈教育的内容和形式,使得舞蹈教育更加丰富多样,同时也为公共艺术教育注入了新的活力与可能性。

2. 音乐和节奏

音乐和节奏也是非常有用的教学工具。音乐是舞蹈的灵魂,通过让学生与音乐产生共鸣,他们可以更好地理解舞蹈的情感和节奏。教师可以选用适合学生水平和风格的音乐,让学生在音乐的引导下更流畅地表现舞蹈动作。节奏感是舞蹈表演的重要组成部分,通过教学技巧培养学生对节奏的敏感性,可以让他们更加准确地把握舞蹈的节奏和动态变化。

3. 镜子

镜子作为舞蹈教学的辅助工具,在帮助学生提高舞蹈技巧的同时还增强了学生的自信心和对舞蹈的理解。通过观察自己在镜子中的表演,学生能够不断地完善自己的舞蹈动作,确保舞蹈动作的正确性和流畅性。同时,镜子也为学生提供了一个积极的学习环境,激发他们对舞蹈的热爱和热情,为舞蹈教育增添更多的乐趣与成就感。

4. 数字化技术

除了传统的教学工具,数字化技术在舞蹈美育中也发挥着越来越重要的作用。舞蹈教学应用程序和在线平台为学生提供了更多的学习资源和互动机会,学生可以通过这些平台观看专业舞者的演出视频,学习不同风格和流派的舞蹈,同时还可以与其他学生和教师进行线上交流,分享自己的学习心得和体会。

综上所述,有效运用教学工具和技术对于舞蹈美育质量的提高至关重要。视频录像、音乐与节奏、镜子以及数字化技术的应用都可以帮助学生更好地理解舞蹈技巧和表现要求。这些工具的综合运用能够激发学生的学习兴趣和动力,提升他们在舞蹈学习中的学习体验和表现水平。同时,教师在应用这些工具和技术时需要因材施教,结合学生的特点和需求,为他们提供更个性化、更有效的教学指导。

四、推动跨学科学习

推动跨学科学习是舞蹈美育的一大优势,它不是局限于单一的舞蹈课程,而是通过与其他学科相结合,提升学生的综合素质。这种跨学科的学习方式能够为学生带来更加全面和深入的学习体验,同时也加深了对舞蹈美育的理解和认识。

1. 将舞蹈美育与历史课程结合,为学生提供全面了解舞蹈历史的机会

将舞蹈美育与历史课程结合,是一种跨学科学习的创新方法,为学生提供了一个全面了解历史时期舞蹈风格的机会。通过这种交叉学科的学习,学生能够更深入地了解历史和舞蹈之间的紧密联系,从而拓展知识视野。在这样的学习环境中,学生不仅可以通过历史教科书了解历史事件和人物,而且可以通过舞蹈来感知历史的变迁。舞蹈作为一种具有历史记载功能的艺术形式,每个时代都有其独特的舞蹈风格和表现形式。通过学习不同历史背景下的舞蹈,学生可以感受到不同时代的文化氛围和社会背景,从而更加深刻地理解当时的社会文化特征和价值观。此外,通过研究舞蹈的演变过程,学生能够了解舞蹈在各个历史时期的变革。舞蹈在不同历史时期经历了各种变化,受到政治、经济、宗教和社会风气的影响,这些都可以从舞蹈中得到体现。学生也可以通过观看、学习和模仿历史时期的舞蹈形式,更加深入地了解人们在不同历史背景下的生活方式和情感表达。

同时,这种跨学科学习也激发了学生对历史的兴趣。舞蹈美育的教学方法更加生动有趣,让历史不再是一堆枯燥的数据,而是变成了一种动态的表现形式。学生在学习舞蹈的同时,也渐渐对历史产生好奇心,主动去探究不同历史时期的背景和故事。最重要的是,舞蹈美育与历史课程的结合有助于增强学生对传统文化的认同感。通过学习历史时期的舞蹈,学生会意识到传统文化在舞蹈中的延续和传承,这种认识让学生更加珍惜自己的文化遗产,并从中感受到自身文化身份的价值和自豪。

2. 将舞蹈美育与地理课程结合,给学生带来富有启发性的学习体验

舞蹈作为一种表演艺术,承载着地域文化的印记,因此,结合地理课程的舞蹈美育教学不仅仅是学习舞蹈动作,更是一次跨越时空的文化之旅。在探索不同地域的舞蹈文化时,学生能够深入了解每个地方的历史、传统和社会

背景。例如,学生可以学习印度的卡塔克舞蹈,领略它优雅细腻的手势和充满节奏感的身体动作,同时了解印度悠久的文明和宗教传统;或者学习非洲的萨巴舞,感受它热情奔放的节奏和动感舞姿,同时了解非洲大陆的多样性和丰富文化。通过这样的学习,学生不仅仅对舞蹈本身有了更深刻的了解,还能理解舞蹈背后的文化价值和精神内涵。通过舞蹈美育与地理课程的结合,学生的视野也得到了拓展。他们不再局限于课本上的知识,而是通过身临其境的舞蹈体验,感受到地域文化的独特魅力。这样的学习方式激发了学生的好奇心和求知欲,使他们更愿意主动去了解世界的不同角落。此外,舞蹈美育与地理课程的结合有助于培养学生对不同文化的尊重和理解。当学生通过舞蹈欣赏和学习感知到各地的舞蹈文化时,他们会意识到每个文化都有其独特的价值和美感,没有高低优劣之分。这样的认识有助于培养学生开放包容的心态,不轻易对陌生文化抱有偏见或刻板印象。舞蹈美育与地理课程的结合培养了学生的跨文化交流与合作意识。在学习不同地区的舞蹈文化时,学生可能会与来自不同文化背景的同学一起合作学习。这样的合作体验可以促进学生之间的交流与合作,增进他们对彼此文化的了解与尊重,为未来的跨文化交流打下基础。

3. 将舞蹈美育与科学课程结合,可以产生一系列有趣的效果

通过学习人体运动学和解剖学,学生可以深入了解身体结构和运动原理,从而更好地理解舞蹈动作的技巧和要领。这种跨学科学习让学生不仅能够感受舞蹈的美感,还能够对舞蹈动作的执行有更深入的认知。他们会明白舞蹈中每一个优美动作背后的生物力学原理,从而更加欣赏舞者的技艺和表演。舞蹈美育与科学课程结合可以提高学生对身体的认识和控制能力。在学习舞蹈的过程中,学生需要注意身体的姿态、平衡和动作的协调性。通过科学知识的引导,他们能够更加深入地了解自己的身体,掌握正确的姿势和动作技巧,培养出优雅的姿态和自如的动作。这种意识和控制不仅在舞蹈中有所体现,还会影响到他们日常生活中的姿势和动作习惯,有助于保持身体的健康和优雅。除此之外,学生还能深刻认识到舞蹈对身体健康的积极影响。通过学习科学知识,他们了解到舞蹈可以增强肌肉力量、改善柔韧性和协调性,有助于预防运动损伤和促进心肺功能,这样的认识会让学生更加珍惜自己的身体,激发他们对舞蹈的热爱和对健康的重视。他们会认识到舞蹈

不仅是一种艺术形式，更是一种对身体的锻炼和保养，从而积极参与舞蹈活动，保持身心健康。

4. 将舞蹈美育与文学作品相结合，可以创造出更为深刻的舞蹈表现形式

舞蹈动作可以通过优美、流畅的形式传达文学作品中的情节、意境和情感。舞者通过舞蹈的表现，将文字中的情感转化为身体的语言，使得观众能够更加直观地感受到作品所传达的内涵。这种跨学科的结合不仅丰富了舞蹈的艺术形式，也拓展了文学作品的表现方式，增强了学生对文学和舞蹈的理解和欣赏能力。

5. 将舞蹈美育与音乐相融合，进一步加深学生对音乐节奏和情感的理解

音乐是舞蹈的灵魂，而舞蹈则是音乐的身体表现。通过结合两者，学生可以更加深刻地感受音乐的情感和氛围，并将其通过身体动作传递给观众。这种跨学科结合不仅提高了学生对音乐的感受能力，也让舞蹈表演更具感染力。

6. 将舞蹈美育与美术相融合，开拓舞蹈的舞美表现形式

舞蹈可以借鉴美术作品中的构图、色彩和视觉效果，增加舞蹈作品的视觉冲击力和艺术表现力。这种跨学科结合让舞蹈不局限于舞台表演，而是通过视觉艺术的元素拓展到更多的艺术形式，如舞蹈影像艺术等。这种交融不仅使得舞蹈表演更加丰富多样，也让学生在学习舞蹈的同时提升其他艺术领域的素养。通过这种综合性的学习，学生不仅拓展了知识水平和审美体验，还培养了创造力、表现力以及对多元艺术形式的欣赏能力，为未来的发展打下坚实的基础。

总的来说，推动跨学科学习是舞蹈美育的一种有效途径。通过与其他学科的结合，舞蹈教育不仅能够使学生获得更多的知识，更重要的是培养他们对艺术和文化的认知与热爱。这种综合性的学习体验能够使舞蹈美育的价值得到更深层次的挖掘，让学生在跨学科的启发下，从舞蹈中汲取智慧，拓宽视野，成为更有创造力和全面发展的个体。

五、践行持续的教学评估与反馈

践行持续的教学评估与反馈对于提高舞蹈美育教学质量至关重要，这一过程不仅关乎学生的学习进步，也直接影响到教师的教学效果和教育水平。

1. 持续的教学评估是促进学生和教师共同发展的有效方式

持续的教学评估在教育中起着至关重要的作用,这不仅能够帮助教师了解学生的学习进度和掌握程度,也能够促进学生的个人成长和进步。个性化的教学调整和及时反馈,有助于激发学生的学习动力和自信心,提高学习效率。同时,教学评估也为教师提供了宝贵的教学参考,帮助他们不断改进教学方法,提高教学质量。因此,在教育教学中,持续的教学评估应该被视为一个不可或缺的环节,以促进学生和教师的共同发展和进步。

教学评估的目的在于提供反馈和指导。通过定期评估学生的学习情况,教师可以了解学生对知识掌握的情况,从而及时发现学生的学习差异和存在的困难,能够有针对性地进行教学调整和辅导。此外,教学评估也有助于激发学生的学习动力,增强自信心。当学生看到自己在学习上取得进步并且得到教师的认可和鼓励时,他们会更有动力继续努力学习。教师的及时反馈和正面激励可以增强学生的学习自信心,培养他们对学习的积极态度,从而养成良好的学习习惯,提高自主学习能力。

2. 持续的教学反馈是帮助学生认识自己的重要手段

教师应该及时给予学生关于学习表现的反馈,鼓励他们在学习中取得进步,并指出需要改进的方面。这种积极的反馈可以增强学生的学习动力和自信心,同时也促使他们持续改进自己的学习方法,提高学习成效。在教育领域,教师的角色不仅仅是知识的传授者,更是学生成长和发展的引路人。因此,除了对学生的评估和反馈,教师还应该时刻保持对自己教学方法的反思和改进。

综上所述,进行持续的教学评估与反馈是舞蹈美育过程中不可或缺的环节。通过对学生学习进度和教学方法的不断评估与反思,教师可以更好地了解学生的需求,提高教学质量,使学生的学习更具成效。同时,这一过程也是教师不断成长和进步的重要途径,让教育工作者始终保持教学活力。

参考文献

［1］ 董琦. 高校公共艺术课程中舞蹈美育的价值审视及融合路径研究［M］. 长春：吉林教育出版社，2018.

［2］ 费仁英，蔡晓静. 高校公共艺术课程中舞蹈美育的价值审视及融合路径［M］. 北京：北京工业大学出版社，2020.

［3］ 高云，杜妍妍. 舞蹈解剖学应用［M］. 北京：高等教育出版社，2019.

［4］ 高志毅. 综合性大学舞蹈编导课程设计和教学策略［M］. 济南：山东大学出版社，2018.

［5］ 顾丽. 舞蹈观众拓展理论与实务［M］. 北京：知识产权出版社，2017.

［6］ 韩云. 舞蹈基础［M］. 北京：北京理工大学出版社，2017.

［7］ 何波. 高校体育舞蹈课程研究与科学教学指导［M］. 北京：中国水利水电出版社，2017.

［8］ 江冰，王璐. 高校舞蹈理论与形体训练研究［M］. 长春：吉林大学出版社，2017.

［9］ 李丰意，吴祝昕，陈晶茹. 舞蹈基础［M］. 成都：电子科技大学出版社，2020.

［10］ 李易，李冰，蒋蓓. 小学舞蹈基础课程［M］. 长沙：湖南师范大学出版社，2019.

［11］ 廖萍，王海英. 舞蹈与幼儿舞蹈［M］. 北京：语文出版社，2018.

［12］ 刘佳. 高校体育舞蹈课程研究［M］. 长春：吉林出版集团股份有限公司，2019.

［13］ 刘荔. 舞蹈编导理论与课程教学策略研究［M］. 长春：吉林科学技术出版

社,2020.

[14] 刘森. 高校体育舞蹈课程研究[M]. 长春:吉林大学出版社,2018.

[15] 孟佳. 创造性舞蹈课程设计与教学方法[M]. 北京:北京师范大学出版社,2020.

[16] 王杰. 舞蹈课程与教学[M]. 北京:北京师范大学出版社,2020.

[17] 王荔荔. 舞蹈综合教程[M]. 上海:复旦大学出版社,2019.

[18] 温柔. 研究与探索:舞蹈训练的人体科学理论与实践[M]. 北京:中央民族大学出版社,2017.

[19] 吴棠. 高职体育与健康课程教学及实践研究[M]. 长春:吉林人民出版社,2017.

[20] 武艺. 舞蹈编导与课程建设研究[M]. 北京:世界图书出版公司,2017.

[21] 席向锋. 舞蹈编导基础与课程建设研究[M]. 北京:九州出版社,2020.

[22] 向琨. 高校舞蹈课程教学改革研究[M]. 延吉:延边大学出版社,2019.

[23] 肖志艳. 高校体育舞蹈课程理论与实践研究[M]. 青岛:中国海洋大学出版社,2018.

[24] 谢琼. 幼儿舞蹈教师职业能力培训教程[M]. 上海:复旦大学出版社,2018.

[25] 杨鸥. 舞蹈基础课程教学训练科学方法[M]. 北京:文化艺术出版社,2020.

[26] 张前,曾赛丰. 音乐与舞蹈[M]. 长沙:湖南文艺出版社,2019.

[27] 张瑞智. 高等师范院校舞蹈学专业课程研究[M]. 北京:九州出版社,2016.

[28] 张晓蕾. 高校舞蹈教学与单鼓舞蹈技能训练[M]. 长春:吉林出版集团股份有限公司,2020.

[29] 赵静. 高校舞蹈专业课程教学研究[M]. 长春:吉林出版集团股份有限公司,2019.

[30] 周丹. 幼儿舞蹈基础教程[M]. 沈阳:东北大学出版社,2018.

关键词索引

B

本体感觉中枢　42

表达性艺术治疗　142

表现性　32

C

抽象式　108

创新思维　3

D

定型化动作　28

动作剖析　92

动作语言感觉　42

动作元素　27

独特性　18

多元化　5

多元智能　63

G

公共艺术教育　1

J

即兴创作　67

教学工具　183

教学评估　183

M

美育价值　157

美育课程　172

N

内视呼吸法　51

逆光剪影　120

Q

情感表达　6

情感线结构　35

情节结构　33

S

审美理想　48

审美素养　165

生活动作　28

生命能量　51

W

舞蹈课堂　8

舞蹈能力　59

舞蹈时空交错结构　34

舞蹈意象　45

舞台艺术　15

舞小品　98

X

心理动力性舞蹈治疗　146

心理结构　33

心理训练　48

心智技能　44

Y

艺术素养　7

艺术形式　1

影响力　11

语言符号　24

运动智能　63

Z

智力理论　62

自我暗示　51

作品创编技法　109